JN073239

ウェルビーイングのつくりかた

「わたし」と「わたしたち」をつなぐデザインガイド

渡邊淳司／ドミニク・チェン

ウェルビーイングのつくりかた

「わたし」と「わたしたち」をつなぐデザインガイド

目次

082

第2章
"わたしたち"のウェルビーイングをつくりあうデザインガイド

第3章
"わたしたち"のウェルビーイングへ向けたアイデアサンプル集

はじめに

ここ数年、急速に「ウェルビーイング」という言葉を聞くようになりました。それは誰にとっても重要でありながら、一方でその本質がつかみづらいものでもあります。また、サービスやプロダクトとして社会に実装された、傑出した実践例も数少ないように感じます。そのような問題意識から、筆者らは、人々のウェルビーイングに資するサービスやプロダクトをつくる実践の指針となることを目指し、本書を執筆しました。そして、その実践の指針は、「人々のウェルビーイングはどのように実現されるべきなのか？」という原理的な問いにも配慮したものでありたいと考えています。これらの観点から、筆者らが大事にしているのが「"わたしたち"のウェルビーイング」という考え方です。

この考え方自体は、2020年に刊行された『わたしたちのウェルビーイングをつくりあうために　その思想・実践・技術』（渡邊淳司／ドミニク・チェン 編著）において中心のテーマとしてとりあげたものですが、本書では、それを実際に社会のなかで実践するために、"わたしたち"のウェルビーイングとはどのようなものなのか、既存のウェルビーイングの理論と比較しながら捉え直し、そして、「"わたしたち"のウェルビーイングに資するサービスやプロダクトとはどのように設計すればよいのか？」という具体的な問いに、筆者らの実際の活動や経験にもとづいて答えていきます。

この「はじめに」では、"わたしたち"のウェルビーイングの背景にある筆者らの思いについて簡単に述べたいと思います。まず、本書のタイトルにもあるウェルビーイングとは、「よく生きるあり方・よい状態」を指す英語の名詞であり、2030年までに達成すべき持続可能な開発目標（SDGs）の次のビジョンを構成する中核概念として、さまざまな国や国際機関、企業、NPO、教育機関などで重要視され始めています。

それでは、なぜ今、ウェルビーイングが大事なのでしょうか？　まず、巨視的な視点で人類の歴史を振り返ると、これまでの歴史は、人間がよりよく生きる環境を作り出してきた歴史だといえます。生存という観点では、医療が発達することで健康寿命が大幅に伸び、さまざまな病気に対する治療法も確立されてきました。さらに、医療の充実だけでなく、誰もが基礎教育を受けられるようになりました。その結果、人類が積み上げてきた知識に誰でもアクセス可能になり、自身のよりよい生活のために自ら工夫できるようになりました。そして、テクノロジーが発展することで、安定して食料を手に入れ、エネルギーをうまく利用して快適に暮らし、遠隔の人ともコミュニケーションを行うことができるようになりました。他にもたくさんのことを挙げることができますが、ひとまず、人間はテクノロジーのおかげで着実によりよい生活を実現してきたように見えます。

では、このままの考え方で、人類は今後もより豊かな生活を手に入れることができるのでしょうか？

少なくとも筆者らはそのようには考えません。たとえば、産業が過剰に発達した結果、膨大な二酸化炭素の排出によって地球の温暖化が進み、異常気象が引き起こされ、大規模な森林火災や海面上昇が起こっています。また、日本に住んでいる人には、2011年3月11日の東日本大震災によって起きた福島第一原子力発電所の事故は記憶に新しいでしょう。

これらをはじめとする近年の問題の本質は、人類社会が作り上げてきたテクノロジーそのものではなく、それらを含む世界の捉え方だと筆者らは考えます。地球上で最も影響力の大きい生命種となった人類は、主に自分たちの利便性や効率性を求めてテクノロジーの開発に邁進してきました。それを支えてきたのは、「人間は自然を制御できる」という思想です（ここでは、この考え方を「制御の思想」と呼んでおきましょう）。この制御の思想が、翻って前述のような問題を引き起こし、人類自らの生きる世界を狭めてしまったともいえます。そして、この制御の思想を、自然に対してだけでなく、人類がお互いに対しても持つようになり、人（他者）をコントロールするテクノロジーが作られるようになりました。

実際、現代のデジタルテクノロジーの多くは制御の思想にもとづいて実装されています。ウェブ広告やマーケティングの分野では、「関心経済・注意経済（アテンションエコノミー）」と呼ばれるように、人々の関心を吸い寄せ収益を上げることが中心的な話題となっています。また、人工知能は膨大なデータをもとに、複雑な世界のなかから意味あるパターンを見つけたり、新たなパターンを作り出すことができる技術です。しかし、その仕組みを理解せず、無批判に人工知能の出力を信じ行動してしまうことは、知らず知らずに人工知能に生活を制御されることにつながりかねません。

経済や労働の分野でも制御の思想が広まっています。会社組織において人材マネジメントは、従業員の自律性を保ちながらその能力を引き出し、発揮させる仕組みであるべきですが、時として、経営者が収益を上げるために従業員を機械のように扱い、その心身を疲弊させてしまう、いわゆるブラックな労働環境も生み出されています。経営者が従業員を制御の対象としているということです。また、何らかのサービスがなされる場においても、お金を支払った人がサービスを提供する人をあたかも自分の道具のように扱うなど、さまざまな状況で「誰かを制御する／誰かに制御される」という関係が前提となり、人と人との関わりが生み出されているように感じます。

また、制御の思想は、人々がどう生きるべきかという社会規範にも影響を及ぼしています。その最も顕著な例は、他者をラベリングして、単純な理解の範疇に入れてしまうというかたちでの制御です。生物学的な性も、性のアイデンティティも、男女の2つだけであるという固定観念は、そこから外れるセクシュアルマイノリティを長いあいだ例外扱いし、抑圧してきました。女性の社会進出もまた、働く男性と家事をする女性というような家族観をめぐるステレオタイプによって阻まれてきました。そして、特定の人種や民族に対する差別の問題は現代でも根強く存在しています。

このような制御の思想には、自分の便益のために他者を利用する、"わたし"のための"あなた"という考えが根底にあります。もちろん、ここまでに挙げた例は、意識的に他者を制御しようという意図から生まれたものではなく、当人でも気がつかない無意識のバイアスとして醸成されていることも多くありま

す。だとしても、"わたし"の常識が、実は自分も含めて、多くの人々のよく
生きることを阻害しているかもしれないと、一度立ち止まって再考することが
求められているのです。

"わたし"のウェルビーイングのために"あなた"のウェルビーイングが損なわ
れる。それが意識的か無意識的かにかかわらず、"わたし"のための"あなた"
という考え方だけでは、人々が共によく生きる社会が実現できないことは明ら
かでしょう。筆者らはこれまでテクノロジーとウェルビーイングの関係性、テ
クノロジーが生み出す人と人のつながりについて研究活動を進めるなかで、

(1) "わたし"のウェルビーイングの〈対象領域〉を、他者や社会、自然まで
含む"わたしたち"に広げること

(2) 〈関係者〉として他者や社会、自然まで含め、"わたしたち"としてのウェ
ルビーイングを実現すること

が重要だと考えるようになりました。どちらも、個人を他者、社会や自然から
独立した存在として見るのではなく、それらとのつながりのなかから個が浮か
び上がる、という視点にもとづいています。

(1) の"わたし"のウェルビーイングの〈対象領域〉を広げるというのは、そ
の人が自分 (I) に関する要因だけからウェルビーイングを実現するのではなく、
それ以外にも、他者との関係 (WE)、社会との関係 (SOCIETY)、自然や地球な
どより大きなものとの関係 (UNIVERSE) という複数の要因にまで意識を広げ、
多層的な関係性からウェルビーイングの選択肢を広げていくということです。
その場合、人間や自然を制御し、それらのウェルビーイングを損なうことは、
翻って自分のウェルビーイングを損なうことにもつながります。

(2) の〈関係者〉を広げ、"わたしたち"としてウェルビーイングを実現する
ことは、"わたし"個人だけでなく、他者や社会、自然を含めた全体を自分事
としながら、個人と全体の両方のよいあり方を実現していくというものです。
これまでのウェルビーイング研究の多くは、一人ひとりの心理的な充足を目指

すもの、もしくは、個ではなく集団全体がうまく機能することを目指すものが主でした。〈関係者〉を広げるということは、個人としてのよいあり方と集団としてのよいあり方の両方が、お互いの価値観を理解し尊重しあうなかで実現されるということです。ここで重要なのは、"わたし"と"わたしたち"は相互に補完的な関係だということです。自分とは、異質な存在たちと"わたしたち"という共通認識を築けない自己中心的な"わたし"ではなく、また、"わたし"が自由に存在できない呪縛としての"わたしたち"でもない、それら2つの充足が並立する世界の見方が求められるのです。

そして、"わたし"のウェルビーイングの〈対象領域〉を WE・SOCIETY・UNIVERSE といった"わたしたち"まで広げることと、他者・社会・自然まで〈関係者〉を広げて"わたしたち"としてウェルビーイングを捉えることは、独立した営みではありません。自身のウェルビーイングの〈対象領域〉が広がることで、結局それらをも〈関係者〉とした全体のウェルビーイングに意識が向けられるようになるのです。本書での「"わたしたち"のウェルビーイング」という表現では、これら2つの意味を内包するかたちで"わたしたち"という言葉を使用しています。

<p align="center">＊</p>

さて、ここまで、"わたし"のための"あなた"という制御の思想ではなく、"わたしたち"のウェルビーイングに着目する筆者らの思いについて述べてきました。以降、本書では、"わたしたち"のウェルビーイングに資するサービスやプロダクトをどのように作り出せるのか、具体的に考えていきます。そのために、第1章では、これまでのウェルビーイングの研究や実践の動向を"わたしたち"という視点から整理・再解釈し、デザインに向けた考え方の共通基盤とします。第2章では、"わたしたち"のウェルビーイングを実現するために、「ゆらぎ」「ゆだね」「ゆとり」という3つのデザインの領域を提案します（「ゆ理論」と本書では呼びます）。文脈に応じて適切なゆらぎ、ゆだね、ゆとりを考慮し、それが"わたし"と"わたしたち"をどのように接続するのか、サービスやプロダクトを作り出す思考・試行を支援します。そして第3章では、これら3つの領域における日常のさまざまなシーンでの"わたしたち"のウェルビーイングのかたちを筆者たちなりに考察していきます。

ウェルビーイングの研究・実践領域は日進月歩で発展しています。そのため、本書に書かれた内容は唯一絶対の正解を示すものではなく、ウェルビーイングという領域に対する筆者らの現在進行系の応答という意味合いが強いかもしれません。しかし、それは、筆者らが実際にさまざまな活動を行うなかで得られた実践知にもとづくものであり、その実践知を読者のみなさんと余すことなく分かち合うことを目指しています。本書が、読者の方々の固有の生のなかで、よりよい共生・共創のあり方が実現される助けとなれば幸いです。また同時に、みなさんがこれから発見していく「"わたしたち"のウェルビーイング」のデザインについても、いつか共有していただけたら嬉しく思います。

2023年9月

渡邊淳司／ドミニク・チェン

第1章
ウェルビーイングの捉え方と
その実践に向けた共通基盤

ウェルビーイング（"Wellbeing/Well-being"）とは、「well＝よく、よい」と「being＝存在する、〜の状態」が組み合わされた言葉で、その人としての「よく生きるあり方」や「よい状態」を指す概念です。本書では、「人々のよく生きるあり方に資するサービスやプロダクトは、どのようにつくることができるのか？」という問いに対して、「"わたしたち"のウェルビーイング」という視点から議論を進め、事例を提供します。本章では、ウェルビーイングそのものの概念や、それを"わたしたち"という視点から捉える意義について整理し、その実践に向けた共通基盤を示します。

Q1:
なぜウェルビーイングなのか？

社会構造と価値観の変化

2014年に出版された『Positive Computing』(MIT Press) という本には、以下のような言葉が記されています[1]。

> コンピュータの誕生とともにひたすら生産性や効率性が追い求められた時代は終わり、これからはテクノロジーが、個人のウェルビーイングや社会全体の利益に貢献すべきだ。

> We are gradually leaving behind the stark mechanical push for productivity and efficiency that characterized the early age of computing and maturing into a new era in which people demand that technology contribute to their wellbeing as well as to some kind of net social gain.

この本は、情報分野の研究者ラファエル・カルヴォとデザイナーのドリアン・ピーターズが、ウェルビーイングに資するテクノロジーの設計方法について執筆した本です。本書の著者である渡邊とチェンはこの考え方に感銘を受け、この著作の監訳を行いました。そして、これからのテクノロジー開発に携わる誰もがウェルビーイングを考慮に入れ、研究開発を行うことを願って、その邦訳タイトルを『ウェルビーイングの設計論　人がよりよく生きるための情報技術』としました。

この本が出版されておよそ10年経った2023年現在、世界中でSDGs (Sustainable Development Goals) といった地球全体の持続可能性に関する議論や取り組みが

加速するとともに、ウェルビーイングに代表される人の心の豊かさを基軸とした技術開発やサービス開発についても、その重要性が指摘されつつあります。たとえば、ビジネス分野では、2021年5月に開催される予定だった（会議自体はコロナ禍で中止）「世界経済フォーラム年次総会（通称ダボス会議）」に関連して、同フォーラムの会長は「第2次世界大戦以降の、環境破壊を起こし、持続性に乏しいシステムは時代遅れであり、人々の幸福を中心とした経済に考え直すべきだ」という主旨の発言をしています。社会全体のあり方としても、2021年12月に出されたWHO（世界保健機関）のドキュメント「Towards developing WHO's agenda on well-being」では、明確に「Economic driven（経済主導）」の社会から、「Well-being」を中心とした社会へのパラダイムシフトが謳われています（図1）。つまり、大量生産・大量消費を基盤とした、生産性や効率性が重視され、個人が競争するなかで豊かになる社会から、人々がビジョンや価値を共有し、共生・共創する持続可能な社会が目指されるようになったのです。

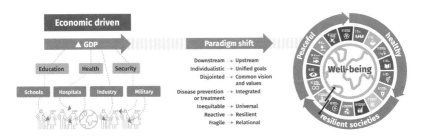

図1　Towards developing WHO's agenda on well-being(P.16 Fig.2)
https://www.who.int/publications/i/item/9789240039384

このことは、冒頭の『Positive Computing』の言葉が、テクノロジー開発やその倫理的側面だけでなく、社会に流通する経済活動すべてに当てはまるようになったということです。つまり、これからは、人々に価値を提供するサービスやプロダクトの開発の場においても、「サービスやプロダクトが、個人のウェルビーイングや社会全体の利益に貢献すべきだ」という言葉が常に紐づけられるのです。もちろん、生産性や効率性にもとづく経済原理がまったくなくなるという意味ではなく、程度にばらつきはあれ、あらゆるサービスやプロダクトが「誰のウェルビーイングに資するのか？」「誰かのウェルビーイングを損ねてはいないか？」と尋ねられるようになるということです。たとえば、スマー

トフォンの画面にユーザーが好みそうなページだけを何度も表示し、ユーザーの趣向とは異なる情報を表示しないことで、一時的にサービスの利用者を増やすことができるかもしれません。しかし同時に「長い目で見たときに、ユーザーがよく生きることに役立っているのか？」という問いに対しても、サービス開発側は回答する責任があるということです。これまでの経済原理から考えると、一時的にでも多くの人に使ってもらうことがサービス拡大には重要であることが多かったかもしれませんが、人々がウェルビーイングや社会的価値に敏感に反応するようになることで、結果として、ウェルビーイングを考慮したほうがサービスやプロダクトの持続可能性が担保され、さらには経済的にも優位になるという事態が生じるでしょう。

このような状況への対応は、実は日本では非常に差し迫った課題です。日本の人口変化とその予測（図2）を見ると、1868年の明治維新に約3,300万人であった人口は急激に増加し、2004年に1億2,784万人のピークを迎え、その後急速に減少に転じ、2050年には9,515万人、2100年には4,771万人になると予測されています。明治維新以降、2000年頃までは人口が増加し、人という消費の単位自体が増加することで経済成長が生み出されてきました。そして、社会全体の価値観としても、サービスやプロダクトを消費して経済的価値を追求する

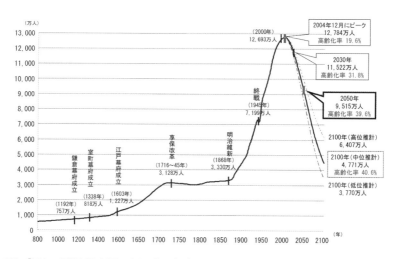

図2 「国土の長期展望」中間とりまとめ 概要（P.4）
https://www.mlit.go.jp/common/000135837.pdf

ことで十分に幸せを感じられる社会であったといえるでしょう。しかし、これからの日本は、急激な人口減少によって、生み出される経済的価値の総量自体が減少し、それだけを追求する生き方では人生の充足を得ることが難しくなるでしょう。これは、国のあり方や人のあり方を、GDP（Gross Domestic Product：国内総生産）や収入といった経済指標ではない別の物差しでも価値づける必要があり、それがウェルビーイングだということです。

近年のウェルビーイングもしくは幸福への注目のきっかけとして、ブータンが1970年代から唱えている「GNH（Gross National Happiness：国民総幸福量）」という考え方があります。経済成長だけでなく、国民の幸福をバランスよく追及しようとするもので、GDPに変わる指標が存在することを大きく世に示しました。また、2008〜2009年、リーマン・ショック直後には、フランスのサルコジ大統領（当時）の委託を受けて、経済活動と社会的発展の指標としてGDPが適切であるのか、ノーベル経済学賞を受賞した2人の経済学者ジョセフ・E・スティグリッツ、アマルティア・センと、フランスの著名な経済学者ジャン＝ポール・フィトゥシを中心とした委員会（スティグリッツ委員会）が設立されました。その報告では、GDPだけでなく客観的・主観的幸福に関する指標も重要であることが明確に述べられています[2]。これを受け、2011年から、OECD（経済協力開発機構）では「Better Life Initiative」の活動を開始し、人々の暮らしの状況を測定する「Better Life Index」を策定しています[3]。日本でも同年、内閣府に「幸福度に関する研究会」が設置され、報告書もまとめられました[4]。このように、リーマン・ショックによる世界的な経済危機や、日本での東日本大震災など、危機的な状況から、国や人の豊かさを見直す動きが断続的に生じていました。そのなかで、2015年には国連の場で、地球環境の持続を目的とした、2030年までに達成すべき17の持続可能な開発目標（SDGs）が設定されました。

ここまで示した例にとどまらず、2010年代から続く経済成長以外の価値のあり方を探る試みや、国や文化の衝突を乗り越える価値観の模索といった社会的背景、人間を制御対象とするようなテクノロジーへの規制といった技術的・倫理的背景、また「ESG」（Environment、Social、Governance：環境・社会・企業統治）に配慮する投資といった経済的背景など、さまざまな要因が絡み合うなかで、2020年代に入り、コロナウイルス感染症の蔓延が起こりました。これは、人

の心の問題を問い直し、ウェルビーイングへの注目が高まる全世界的なきっかけとなったともいえます。そして今後も、ポストSDGsである2030年以降の世界の開発目標に関する議論の対象として、ウェルビーイングはその中心となるでしょう。

ちなみに日本でも、2010年代半ばからいくつかの自治体では、住民のウェルビーイングや幸福の持続的な測定が行われてきました[5]。そこから2020年代に入り、日本政府の施策で内閣府にウェルビーイングの関連指標が一覧で見られるダッシュボード[6]が設置され、教育[7]やスポーツ[8]、地域発展[9]の政策に「ウェルビーイング」という言葉や評価指標が導入されました。また、国の研究開発予算[10]でも、研究開発は人々のウェルビーイングに向けたものであると明言されています。2021年にはウェルビーイングの学術、産業、政策の統合的発展を目指すウェルビーイング学会も設立されました[11]。そして、2025年に開催される日本国際博覧会のテーマは「いのち輝く未来社会のデザイン」であり、まさにウェルビーイングとの親和性が高いものとなっています。

また、企業がウェルビーイングをテーマとしたサービスやプロダクトの開発を行うだけでなく、ウェルビーイング自体を経営方針に取り入れたり、企業のあり方自体を見直そうという動きもあります。たとえば、「ゼブラ企業」と呼ばれるスタートアップ企業のあり方があります[12]。経済性を第一に事業拡大を目指す「ユニコーン企業」に対して、相反する可能性のある企業利益と社会貢献の両立を目指すところからゼブラ（シマウマ）に喩えられる企業のあり方です。ゼブラ企業の評価は、経営的な観点だけでなく、社会へのインパクトや持続可能性、信頼性、透明性など、さまざまな観点からなされます。企業の利益と同時に環境や社会にポジティブなインパクト（Benefit）をもたらす企業を差別化するために、その認証制度「B Corp認証」[13]も存在しています。これらに限らず、現在ウェルビーイングは、政府や自治体の政策、企業経営、働く場や学ぶ場、衣食住の日常環境、それらを支えるサービスやプロダクトの開発など、さまざまな領域でとりあげられ始めています。

＊

ここまで、経済的価値からウェルビーイングへの価値観の変化について述べて

きましたが、このような変化を少し異なる視点から解釈してみたいと思います。それは「道具的価値（Instrumental value）」から「内在的価値（Intrinsic value）」へのパラダイムシフト（もしくは回帰）という視点です。道具的価値・内在的価値という言葉は、主に倫理学の分野で使用される言葉です。前者の道具的価値は、対象が役に立つか、何らかの機能を有するかという視点から判断される価値です。何かをうまく早くできるという機能性は社会を維持するうえで必要不可欠であり、この価値判断自体に問題があるわけではありません。経済が発展している時には、わかりやすい価値の捉え方でしょう。しかし、社会がこの価値判断のみにもとづいて営まれていたとすると、新しい機能を実現できる人や、特別な機能を実現できる人だけが価値あることになってしまいます。

一方で、内在的価値は、対象が役に立つかどうかではなく、対象の存在自体に価値を見出します。たとえば、人間の命の価値は、何かができるからあるのではなく、生きていること自体にあります。そして、それを尊び慈しむうえで、その価値を比較することもできません。それぞれの人の存在やあり方を尊重するという意味で、ウェルビーイングは内在的価値がその根底にあるといえます。同じように、近年重要視されているいくつかの概念も、内在的価値へのパラダイムシフトという視点から解釈することができます。「ダイバーシティ、エクイティ＆インクルージョン」は、人種、性別、身体や感覚、価値観の違いなどによらず、あらゆる人に内在的価値を認め尊重し、包摂的で公平な社会を目指すことと解釈できますし、SDGsの基本となる「サステナビリティ」は、人間だけでなく自然環境や地球環境まで含めた内在的価値を尊重し、持続可能な発展を目指すことになります。

このように、近年の社会で起きているさまざまな事象を統一的に理解するうえで、道具的価値から内在的価値へ、もしくは、そのバランスという視点は、ひとつの手がかりになるのではないでしょうか。さて、続いては、内在的価値に基盤をおく、本書でのウェルビーイングの捉え方に進みます。

本書でのウェルビーイングの捉え方

本章の冒頭で、ウェルビーイングとは、"その人としての「よく生きるあり方」

や「よい状態」"を指す概念だと述べました。しかし、どこかでウェルビーイングについて別の表現を聞いたことがあるかもしれません。たとえば、SDGsの目標3「Good Health and Well-being」は「すべての人に健康と福祉を」と訳されています。他にも「精神的、肉体的、社会的にも良好な状態」「幸せの本質」「誰かにとって本質的に価値のある状態」、また政府の文書でも「人々の満足度」「幸せな状態」「一人ひとりの多様な幸せ」「一人ひとりの多様な幸せであるとともに社会全体の幸せ」など、表記はさまざまです。なぜ、同じウェルビーイングという概念が、さまざまな捉えられ方、表わされ方になっているのでしょうか。もし定義があるのならば、それにもとづけばよいわけですが、そもそもの定義はないのでしょうか?

前述の図1のWHOのドキュメント「Towards developing WHO's agenda on well-being」（P.7）を見てみると、そこには以下のような文章が書かれています。

> すでに述べたように、広義の意味で、健康とは、「精神的、肉体的、社会的によく生きることを含んだポジティブな状態」であると定義がなされている。この健康の定義は広く受け入れられたものであるが、ウェルビーイングの概念については、誰もが合意できるかたちでの厳密な定義はまだなされていない。（渡邊訳）

> As already described, health is defined broadly as a positive state involving mental, physical and social well-being. While this definition is widely accepted, the precise interpretation of well-being is unclear.

「健康」という概念は、1948年のWHO憲章において定義がなされ[14]、それがさまざまな場所で共通の定義として利用されています。一方で、「ウェルビーイング」という概念は、厳密な意味での定義はなされていません。もちろん、心理学や経済学の分野ではウェルビーイングについてある程度確立された測定法がありますし、毎年ウェルビーイングの統計も発表されています。しかし、ウェルビーイングの概念自体は、心理学、経済学、哲学、健康、福祉など幅広い分野で用いられる概念であり、あらゆる分野に適用可能なユニバーサルな定義は現在のところなされていないのです。

このような、ウェルビーイングの定義が具体化されない状況に関して、研究上さまざまな立場がありますが、ひとつの考え方として、ウェルビーイングを「構成概念（Construct）」と捉えるものがあります。「構成概念」とは、状態やメカニズムを説明するために人為的に構成され、導入された概念であり、その概念の存在を仮定することで、新しい見方を提供し、それをよくするようにさまざまな働きかけを行えるようになります。ただし、その概念そのものは、仮定されたものであり、それ自体を測定することはできないため、概念を構成していると考えられる要因を通して、その状態を把握します。

たとえば「景気」という構成概念は、さまざまな定量指標を設けることで、「好景気」「不景気」というように、その状態を把握し、それをよくしようと働きかけることができます。「天気」という構成概念も同じく、日照や降雨の有無、温度や湿度を通じて、「よい天気」や「わるい天気」についてコミュニケーションすることを可能にしています。これらと同様に、「ウェルビーイング」についても、その構成要因を明らかにし、測定方法を具体的に設定することで、把握することが可能になります。また、それらにもとづくことで、ウェルビーイングに資するサービスやプロダクトを評価することもできるようになります。

これまで、ウェルビーイングはさまざまなかたちで表されてきましたが、本書では以下の3つの点から、ウェルビーイングという構成概念を、“その人としての「よく生きるあり方」や「よい状態」”と表しています。

（1）それぞれの人にとって「よい」は異なるものであり、“その人として”考える必要がある。そして、ひとりの中でも「よい」は、時間とともにダイナミック（動的）に変化するということ。

（2）人は社会の中で、他者と関わりながら生きており、その関係性のなかで初めて「よく生きるあり方」が立ち現れてくるということ。

（3）結果として「よい状態」と評価されるだけでなく、それが生じてくる過程（「プロセス」）も重要であるということ。

ウェルビーイングの捉え方において、筆者らがこれらの点を重要視するきっかけとなったひとつの体験として、「心臓ピクニック」というワークショップがあります[15]。このワークショップでは、聴診器と白い四角い箱が接続された装置を使用するのですが、聴診器を胸に当てると心音が計測され、それが振動に変換されて白い箱が鼓動に合わせて振動します（図3）。つまり、聴診器を自身の胸に当てると、手の上の触感として自身の生命の働きを感じることができます。白い箱を別の人と交換すれば、自身とは異なる他者の鼓動を感じることができます。自分が生きていること、目の前の人が生きていること、それは誰もが頭で理解していることかもしれませんが、自分や他者の生命の存在を手の上の触感として実感することができるのです。このような体験は、それぞれの異なるあり方を実際の体験を通して感じ、他者との関わりや、その存在自体を尊重する態度の大切さについて考えるきっかけとなりました。

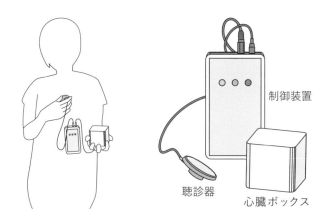

図3　心臓ピクニックの体験および使われる機材
https://socialwellbeing.ilab.ntt.co.jp/tool_connect_heartbeatpicnic.html

＊

Q1では、ウェルビーイングに関連する社会の状況、さらにはその本書での捉え方について述べました。Q2では、これまでのさまざまな調査や研究において、ウェルビーイングがどのように測定されているのかをとりあげます。

Q2：
ウェルビーイングはどう測るのか？

"わたし"と"ひとびと"、そして"わたしたち"

ウェルビーイングの測定について考える際に、はじめにそれらの分類をしてみたいと思います。まず、「○○のウェルビーイング」と言ったときに、いくつかのスケールがあることに気がつきます。たとえば、ある個人（Aさん）が「あなたは、自分の人生にどのくらい満足していますか？」と聞かれ、「10段階で6点」と答えたとすると、これはAさん「個人（"わたし"）のウェルビーイング」に関連した項目を測定したことになります。この6点という数値は、Aさんのウェルビーイングに関連する、結果としての評価（英語ではOutcome：アウトカム）となります。もしAさんのウェルビーイングに資するサービスやプロダクトを作ろうとしたら、何がAさん個人のウェルビーイングを向上させる要因・原動力（英語ではDriver：ドライバー）なのかを明らかにする必要があります。たとえば、Aさんにとって、何かに熱中したり達成感を得るといった心理的要因がドライバーとなる場合もありますし、身体の健康や経済状況、社会的つながりなど客観的にも測定可能な環境要因がドライバーとなることもあります。心理学、特にポジティブ心理学と呼ばれる分野では、この個人のウェルビーイングを、どのように測定し、どのようなものが要因として重要なのか、言い換えると、アウトカムの測定とそのドライバーを明らかにする研究が多くなされてきました。サービスやプロダクトは、そのようなエビデンスにもとづいてAさんの心理的要因・環境要因に働きかけたり、Aさん自らがそのために行動できるよう支援をするものである必要があります。

それでは、もう少し人数を増やして、ある会社に勤めるAさんからZさん26人に同じ質問をし、その点数を平均したとしましょう。この値はどのように考え

られるでしょうか。得られた26の点数は、AさんからZさん26人それぞれの「個人（"わたし"）のウェルビーイング」に関する点数となりますが、これらの点数を平均した値（たとえば6.5点）は、26人が所属する母集団（会社）を1つのまとまりと見たときの傾向、「集団（"ひとびと"）のウェルビーイング」のスコアとなります。たとえば、母集団を国としたならば国のウェルビーイングとなりますし、各県など自治体とすれば自治体のウェルビーイングとなります。集団構成員の"わたし"のウェルビーイングを測定し、それを統計的に処理したものを、ここでは「"ひとびと"のウェルビーイング」と呼びたいと思います。ちなみに、"ひとびと"のウェルビーイングを測定する際には、その土地の自然の多さや街の安全度など、その集団に共通する環境に関する客観的なデータも同時に測定され、ウェルビーイングと関係づけられることが多いです。

では、もし、この集団の構成員のウェルビーイングに資するサービスやプロダクトを作ろうとしたならば、どうすればよいでしょうか。そもそも、この6.5点という点数が、6点や7点の人が多かったからなのか、それとも9点のグループと4点のグループに分かれていたのか、点数の分布を知る必要がありますし、さらには構成員にどのような向上要因を持つ人がいるのか、その傾向を知る必要があります。また、もし各構成員の向上要因が正確にわかったとしても、国や自治体がすべての人に個別のサービスやプロダクトを提供することはリソースの問題から不可能でしょう。特に政策の策定や評価、予防医学といった多人数に向けて公共的な施策を行う分野では、特定の個人を特別に扱ったり、内心の自由を侵すことがないという面からも、個人の心理的要因の向上を個別直接的に支援するというよりは、できるだけ多くの人の向上要因が満たされるような環境を用意したり、セーフティネットとして、特にウェルビーイングが低い人々が危機的状況に陥らないための施策を行います。

次に、個人（"わたし"）と集団（"ひとびと"）というスケール以外に、本書のテーマである"わたしたち"というスケールについて述べます。その詳細な内容についてはQ4で後述しますが、ここではその概要について述べたいと思います。前述の個人や集団というスケールは、測定のしやすさや施策の決めやすさという特徴がありますが、日常生活でこのような状況はそこまで多くないようにも感じます。そもそも人はひとりで生きているわけではありません。ある人の行

動は常に他者に何らかの影響を与えており、逆に他者からも何らかの影響を受けています。特に、目的を共有したグループにおいて、ある個人のウェルビーイングを実現しようとする行動は、他の個人のウェルビーイングを阻害したり、集団としてのパフォーマンスを悪化させることがあります。また逆に、集団としての目的を遂行するために、個人のウェルビーイングが抑圧されてしまうこともあります。このようなグループでは、個人同士や、個人と集団が、相互に影響を与え合いながら、個人としての小さな単位（マイクロ）の視点でのよいあり方の判断と、集団をまとまりとしてみた巨視的な単位（マクロ）の視点でのよいあり方の判断をいったりきたりします。こういったグループのあり方は「マイクロ＝マクロ・ダイナミクス」と呼ばれます。会社などの働く場、学校などの学ぶ場、チームスポーツでの活動などは、まさにマイクロ＝マクロ・ダイナミクスが生じている場であり、本書では、このような場を形成するグループで実現されるべきウェルビーイングを「"わたしたち"のウェルビーイング」と呼びます。

一般に、このようなグループでは、自分の特性や状態だけでなく、一緒に活動する人たちの特性や状態を知り、全体まで視野に入れて活動する必要があります。たとえば、チームスポーツであるサッカーでは、味方選手の特性（足が速い、ドリブルが好き等）やその日の状態（元気である、やる気がある等）を感じ取り、味方の取りやすいところにボールを送りパス回しをします。また、試合全体の流れを感じ取り、そのなかでどのように動けばよいのか俯瞰的な視点からも自身の動く位置やスピードを判断します。"わたしたち"としてウェルビーイングを捉えると、マイクロ＝マクロ・ダイナミクスの状況下で、そのグループで活動する人々の個人のウェルビーイングが実現されるとともに、グループ全体の調和・活性・持続が実現される必要があります。つまり、"わたしたち"のウェルビーイングは、グループで活動する個人の"わたし"のウェルビーイング、もしくはグループ全体の"ひとびと"のウェルビーイングだけでなく、"わたしたち"が醸成される個人と個人の関係性の場や、個人と集団の関係性についても考えていく必要があるのです。もちろん、この関係性というのは、ある程度の時間スパンのなかで動的に変化していく（ダイナミクスである）ことを前提とします。そして、"わたしたち"のウェルビーイングは、結果として、スポーツではチームの成績に直結するでしょうし、働く場や学ぶ場でもグループとし

てのパフォーマンスに大きな影響を与えるでしょう。

<center>＊</center>

ここまで、個人（"わたし"）のウェルビーイングと、そのスコアを数多く集め統計的に処理した集団（"ひとびと"）のウェルビーイング、さらには個人と個人や個人と集団の相互作用を含むグループ（"わたしたち"）としてのウェルビーイングについて述べました（図4）。それぞれの特徴は表1のようになります。個人の満足度やその要因についてマイクロな視点から見たウェルビーイングの測定は、その人自身が"わたし"のウェルビーイングを認知し、その持続・向上に向けた行動変容へとつながります。母集団の傾向をマクロな視点から扱う集団のウェルビーイングは、主にその集団の"ひとびと"が活動する環境へ働きかける施策の策定と評価に利用することができます。さらに、人々の生活と

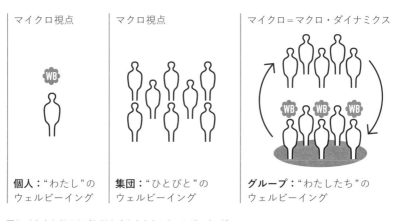

マイクロ視点　　　マクロ視点　　　マイクロ＝マクロ・ダイナミクス

個人："わたし"の　**集団：**"ひとびと"の　**グループ：**"わたしたち"の
ウェルビーイング　ウェルビーイング　ウェルビーイング

図4　"わたし""ひとびと""わたしたち"のウェルビーイング

	主な測定内容	目的
個人："わたし"	個人の状態や要因	自己認知と行動変容
集団："ひとびと"	多人数の状態と要因の傾向	施策の決定と評価
グループ："わたしたち"	個人の要因の広がり 個人と個人・集団の関係性	グループでの協働

表1　"わたし""ひとびと""わたしたち"のウェルビーイングにおける主な測定内容と目的

結びついたサービスやプロダクトについて考えるときには、個人と個人、個人と集団の間の相互作用まで含めた、グループとしての"わたしたち"のウェルビーイングについて考えていく必要があります。

主観的ウェルビーイング

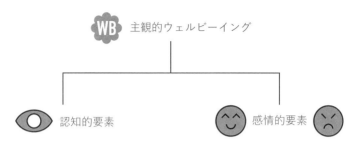

図5　主観的ウェルビーイングの測定

ここからは、ウェルビーイングの測定について考えるときに、その前提となる「個人（"わたし"）のウェルビーイング」の測定について述べます。個人のウェルビーイングは主に自身の人生や生き方に対する満足度や心の状態に関する主観評価によって測定され、「主観的ウェルビーイング（Subjective Well-being）」と呼ばれています。そして、この主観的ウェルビーイングは、多くの場合、認知的要素と感情的要素に分けて測定されてきました（図5）。

認知的要素というのは、ある一定期間の自分自身のあり方や状態について包括的に振り返ったときの評価のことです。「自分の人生は、現在、どの程度よい状態だと思いますか？　最もわるい状態：0点 ─ 最もよい状態：10点」といった質問に対して本人が回答することで測定されます。もちろん、人生全体にわたる評価ではなく、最近1か月や1年、学生時代など期間を区切ったり、学校や職場、スポーツをしているときなど、特定の期間や活動内容に絞って評価することもあります。

感情的要素は、たとえばポジティブな感情体験に関する質問として、「一定期間のうちに、楽しいことはどの程度ありましたか？」や、ネガティブな感情体

験に関する質問として、「一定期間のうちに、不安になることはどの程度あり
ましたか？」等を聞くことで測定されてきました。つまり、主観的ウェルビー
イングの評価は、自分の人生や生き方に対する包括的評価（認知的要素）と、日々
の感情体験の強度や頻度（感情的要素）に関する評価からなり、調査の目的に
よってどちらを重視するということはありますが、それらを総合的に取り扱う
ことでなされてきました。

次ページは、これまで心理学で利用されてきた代表的な主観的ウェルビーイン
グの測定項目です。主観的ウェルビーイングという考え方自体は、アメリカの
幸福研究の先駆者であるエド・ディーナーらが1980年代からその測定につい
て検討を始めました。ディーナーの人生満足尺度 (Satisfaction with Life Scale) は、
主観的ウェルビーイングの認知的要素を測定する代表的な尺度です。「私は自
分の人生に満足している」「私はこれまで、自分の人生に求める大切なものを
得てきた」「もう一度人生をやり直せるとしても、ほとんど何も変えないだろう」
といった5つの質問項目からなり、まったく当てはまらない（1点）から非常に
よく当てはまる（7点）の7段階で回答します。この自分の人生に対する評価は
時々刻々変わるものではありませんが、まったく不変というわけではなく、学
校に入学する、就職をする、結婚をする等のライフステージのなかで大きく変
化することもあります。

主観的ウェルビーイングの感情的要素を測定する1つの指標として、PANAS
(Positive and Negative Affect Schedule) と呼ばれる尺度があります。「現在の気分
を、いくつかの感情に関して評定してください」という現在の感情の強度につ
いてや、「ここ1日（1週間、1か月等）の間に、どの程度、各気分を体験しました
か？」といった一定期間の感情体験の頻度について、ポジティブ感情とネガテ
ィブ感情のそれぞれ10項目に対して問うものです。回答は、強度については「ま
ったく当てはまらない」（1点）から「非常によく当てはまる」（6点）まで6段
階で、頻度については「まったくなかった」（1点）から「いつもそうだった」（6
点）までの6段階で回答し、ポジティブ感情とネガティブ感情のそれぞれで合
計点を算出します。基本的には、感情は日々の状況のなかで変化するものであ
り、感情的要素の測定は、現在の感情の状態を測定する、もしくはある一定期
間の感情体験の頻度を測定するというかたちになります。

認知的要素の事例：ディーナーの人生満足度[16]

1. ほとんどの面で、私の人生は理想に近い
2. 私の人生は、とても素晴らしい状態だ
3. 私は自分の人生に満足している
4. 私はこれまで、自分の人生に求める大切なものを得てきた
5. もう一度人生をやり直せるとしても、ほとんど何も変えないだろう

まったく当てはまらない：1点
ほとんど当てはまらない：2点
あまり当てはまらない：3点
どちらともいえない：4点
少し当てはまる：5点
だいたい当てはまる：6点
非常によく当てはまる：7点

スコア評価
31～35点：非常に満足
26～30点：満足
21～25点：少し満足
20点：どちらともいえない
15～19点：やや不満足
10～14点：不満足
5～9点：非常に不満足

感情的要素の事例：PANAS Scale[17]

質問例：以下に状態を表す語がいくつか表されています。現在のあなたの気分にどれほど当てはまるか、最も適当なものを選んでください。

・ポジティブ感情の尺度10項目（それぞれに回答）
活気のある、機敏な、注意深い、決心した、熱狂した、興奮した、やる気がわいた、興味のある、誇らしい、強気な

・ネガティブ感情の尺度10項目（それぞれに回答）
恐れた、恥ずかしい、苦悩した、うしろめたい、敵意をもった、イライラした、神経質な、ぴりぴりした、おびえた、うろたえた

・回答選択肢
まったく当てはまらない：1点
ほとんど当てはまらない：2点
あまり当てはまらない：3点
少し当てはまる：4点
だいたい当てはまる：5点
非常によく当てはまる：6点

別の質問例：ここ1日（1週間、1ヵ月等）の間に、どの程度、各気分を体験しましたか？

まったくなかった：1点
めったになかった：2点
時々はあった：3点
しばしばあった：4点
ほとんどいつもだった：5点
いつもそうだった：6点

これら主観的ウェルビーイングの測定データは、質問紙を使って記入してもらったり電話を通して聞いたり、ウェブやスマートフォンの画面から入力してもらうことで取得されます。集団のウェルビーイングを調査する大規模調査は、短い数問の質問を多くの人に対して、年に一度など、ある程度期間を空けて行いますが、個人のウェルビーイングは、毎日、毎週等、短い周期で把握することが望ましいでしょう。たとえば、近年のウェルビーイング研究では、経験サンプリング法（Experience Sampling Method）と呼ばれる、日常生活のなかでその時その場の感情的要素をリアルタイムで回答してもらう方法がよく用いられています。スマートフォンへ一日に数回アラートが送られてきて、そのときの感情や行動を回答するというものです。さらに、週に一度や月に一度、その期間の満足度といった認知的要素も回答し、感情的要素と認知的要素の関係性を分析することができます。また、喜怒哀楽といった感情的要素は表情や動作などに変化が表れやすく、質問に本人が回答する以外に、スマートフォンなどのカメラ画像を解析することで感情を推定する試みも行われています。ただしこの場合、感情を自身が入力するのではなく、プログラムが算出するため、それが本当に測定結果として正しいのかということや、デバイスごとにカメラや画像処理性能が異なり条件が一定にできないといった測定機材の問題もあり、現在のところ大規模な測定では取り入れられていません。

ここまで主観的ウェルビーイングの測定について概説したところで、少し補足をしたいと思います。わかりやすさのために、主観的ウェルビーイングは認知的要素と感情的要素の2つに分けて測定されるという立場で説明をしてきましたが、それ以外にも、認知的要素により重きを置く考え方もあります。この場合、アウトカムが認知的要素で、感情的要素はそのドライバーになります。つまり、何らかの感情体験の履歴が、その人の包括的な満足へつながると考えるということです。その場合、それぞれの人が満足を得やすい感情履歴を把握し、そのような感情履歴を引き起こす行動群を提案することがサービスには重要ということになります。たとえば図6のように、Aさんにとっては穏やかな感情履歴の日のほうが満足度が高く、Bさんにとっては逆に変化の激しい感情履歴の日のほうが満足度が高い場合、それぞれには異なる行動群が提案されなければなりません。

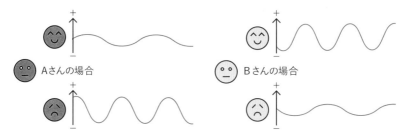

図6　感情履歴と満足度

また、あまり一般的ではありませんが、生き甲斐や存在意義（英語ではMean-ing、Purpose）を主観的ウェルビーイングの測定要素として取り入れる立場もあります。人生満足度や感情体験は非常に個人的かつ固有のものであるため、その人自身は満足していたり、楽しみを感じていても、傍から見るととてもそうは見えないということもあります。そういう意味では、「主観的」ウェルビーイングといえども、自分のなかで閉じた指標だけではなく、生き甲斐や存在意義のような他者や社会との関わりを内包する指標が含まれることで、より総合的なアウトカムとして扱うことができるかもしれません。

大規模測定の事例

次に、現在行われている大規模な主観的ウェルビーイングの測定事例を紹介します。主観的ウェルビーイングを含む測定の事例として、2012年からほぼ毎年公開されている「World Happiness Report」[18] というレポートがあります。このレポートには、主観的ウェルビーイングの認知的要素に関する国別ランキングも掲載されています。各国1,000人程度の人に「人生の満足度評価（Life evaluations）」に関する質問を行い、その回答をそれぞれの国で平均し、世界の国々が点数の高い順に並べられています。具体的には、次ページに示すような質問（Cantril Ladder）に対する点数のランキングが掲載されています。

もし読者の方が答えるとしたら、何点をつけるでしょうか？　真ん中を5だとすると、5よりは少し大きな6か7くらいでしょうか。もしくは、ちょっとネガティブな4くらいでしょうか。実際、2023年のレポートのランキング（2020年から2022年の3年分の平均値）では、1位がフィンランド（7.804点）、2位がデンマ

質問文（例）　一番下は0、一番上には10と
数字が付いた梯子（ハシゴ）を想像してくだ
さい。一番上の10があなたにとって最も理
想的な生活で、一番下の0が最悪の生活を表
すと考えたときに、あなたは今現在、梯子の
どの段に立っていると感じますか？

10段目：
最も理想的な生活

0段目：最悪の生活

ーク（7.586点）、3位がアイスランド（7.530点）と北欧の国が続き、146ヶ国中
で日本は47位（6.129点）でした。アジア・オセアニアでは、10位にニュージ
ーランド、12位にオーストラリア、25位にシンガポール、27位に台湾がラン
クされています。1位のフィンランドの平均値は7.804であるのに対し、日本は
6.129とおよそ「はしご」2段分の差があり、それなりに差がありそうです。も
ちろん、多くの日本人の特性として10など極端に大きな点数はつけない傾向
があることや、国や文化によって満足の考え方の基準が違うなど、この数値を
必ずしも国の直接的な幸福度と考えることはできないという意見や、順位づけ
をすることの是非についての議論もありますが、主観的ウェルビーイングを毎
年測定している重要な指標の1つであることは確かです。

このような継続的な測定の重要な役割として、その国のウェルビーイングがど
のように変化してきたかを知ることで、それが今後どのように変化するのかを
予測できるということがあります。そういう意味で興味深いのが、「World
Happiness Report」にデータを提供している米国Gallup社の世論調査である
「Gallup World Poll」[19]です。ここでは、「はしご」のイメージについて、「あ
なたの想像では、5年後には自分はどの段に立っていると思いますか？」と未
来の自分の状態についても質問をしています。つまり、現在の自分と5年後の
自分の状況を聞くことで、その国の人々が未来にポジティブなイメージを持っ
ているのかを知ることができます。

また、「World Happiness Report」では、主観的ウェルビーイングの認知的要
素だけではなく、ポジティブ感情（Positive Affect）とネガティブ感情（Negative

Affect）の感情的要素についても測定しています。ポジティブ感情は、「調査の前日に、笑顔になるような経験をしましたか？」「調査の前日に、楽しくなるような経験をしましたか？」「調査の前日に、興味を持てることをしたり学んだりしましたか？」ということを聞きます。ネガティブ感情は「調査の前日に、不安になるような経験をしましたか？」「調査の前日に、悲しくなるような経験をしましたか？」「調査の前日に、怒るような経験をしましたか？」ということを聞きます。それぞれの質問に対して「はい／いいえ」で回答するのですが、それぞれの感情の3つの質問に対して「はい」と答えた割合の平均をその国の測定値とします。当然ながら、ポジティブ感情を経験した人の割合が多くネガティブ感情を経験した人の割合が少ない国ほど、ウェルビーイングが高いとされます。質問文を見るとわかるように、期間を「調査の前日」と区切っているので、個人的な日常の出来事以外にその国で何か祝い事や災害等が起きていないか、調査方法には注意が必要ですが、ある程度多くの人数を調査することで、一日を単位としたときにその国で生じたポジティブないしネガティブな感情体験をスコア化することができます。

*

このように現在、主観的ウェルビーイングは、認知的要素と感情的要素に分けられ世界規模で測定されており、日本でもGDW（Gross Domestic Well-being：国内総充実）として2021年から四半期ごとに測定が継続的に行われるようになりました[20]。ただし、ここでよく考える必要があるのは、ウェルビーイングという構成概念を測定するのに、現在用意されている要素（物差し）だけで十分なのかということです。極端な言い方をすると、「人生の満足度評価」や「ポジティブ／ネガティブ感情」という物差しで高いスコアを示した国や人だけが「幸せ」だとみなされ、そうでない人は「不幸せ」とみなされてよいのか、ということです。もちろん、あらゆる要素を測定する物差しを用意することは不可能ですが、現在の測定結果も、あらかじめ規定されたウェルビーイング観（物差し）によって評価がなされているということは認識しておく必要があるでしょう。たとえば、「World Happiness Report 2022」の結果を世界の地域ごとに見ると、認知的要素は主にヨーロッパや北米、オーストラリア・ニュージーランドのスコアが高く、感情的要素では北米やラテンアメリカ、東南アジアでポジティブ感情が多く、日本を含む東アジアではネガティブ感情が少ないということがわ

かっています。つまり、現在の測定方法でも、測定する物差しによってウェルビーイングの高い国が変わってくるということです。

新しく物差しをつくるという意味で、「World Happiness Report 2022」では「心理的なバランスと調和（Psychological balance and harmony）」に関する調査が初めて行われました。これは「World Happiness Report」の調査を担当するGallup社と公益財団法人 Well-being for Planet Earthとで、日本、韓国、中東、欧米地域からウェルビーイング研究者を招き、主観的ウェルビーイング研究の先駆者であるエド・ディーナーも交えて議論を行った結果です[21]。文化差を考慮したウェルビーイングの「物差し」が、世界的な調査に組み込まれたという意味で画期的であると考えられます。もちろん、何が「ウェルビーイング」であるかは、世界の国々の文化や価値観、生活様式で異なり、どこまでそれらを反映した物差しを用意すべきなのかは難しいところではありますが、地域や文化ごとのウェルビーイングに関する調査や議論が深められていく余地が多く残されているともいえます。

そして、測定基準という物差しそのものだけでなく、物差しによる測定結果であるスコアの解釈についてもよく考える必要があります。たとえば、測定結果にもとづいて国と国を比較しようとしたり、「あと〇点足りない……」とそのスコアに囚われすぎるのはよくないことです。また、スコアがずっと8点だったとしても、8点の理由はその時々の測定で異なるでしょうし、スコア自体よりもスコアが上がったのか下がったのかという変化のほうが重要な場合も多くあります。また、個人それぞれは"わたし"のウェルビーイングのスコアに関して自分事として捉えることができますが、それが統計処理を経て、"ひとびと"のウェルビーイングのスコアとして提示されたときに、どれだけ"わたし"のウェルビーイングに思いを馳せることができるか、スコアの提示方法についてもよく考える必要があります。

結局、サービスやプロダクトの開発において主観的ウェルビーイングを測定するとしても、その「物差し」はユーザー以外の誰かが用意する場合がほとんどであり、取りこぼしている部分が必ず存在するということや、主観による点数づけはさまざまな条件によりゆらぐものであり、それだけによって価値判断を

する場合は、その危うさを常に念頭に置いておく必要があります。そもそも測定においては、数値を定めること自体が目的なのではなく、数値はあくまで人間の実態を知るための指標にすぎません。それは当然のことですが、時として人間は、そのわかりやすさから数値を絶対視して物事を見てしまうことがあります。特にウェルビーイングという人の心に関する概念を測定するという行為自体が、どれだけその方法の精度が上がったとしても、万能ではないということによく留意するべきです。そのうえで、簡単に数値化できない事象について深く観察する方法として、社会学や人類学、哲学といった技法にも学び、活用することが大事になるでしょう。

Q3：
ウェルビーイングに何が大事なのか？

"わたし"のウェルビーイングの心理的要因

個人（"わたし"）のウェルビーイングにおいて、主観的ウェルビーイングはその中心をなすものです。しかし、それはどうしたら向上するのでしょうか。人は日々の生活のなかでどんなときに満足し、なぜ「よい時間を過ごした」「私の人生はよいあり方だ」と感じるのでしょうか。言い換えるなら、それぞれの人の"わたし"のウェルビーイングの「ツボ」は、どこにあるのでしょうか。

もちろん、それぞれの人の価値観は異なるため、それぞれの人がウェルビーイングを実感する場面は異なります。たとえば、「勉強や運動、音楽などが今までよりもうまくできて、自分が成長したと感じられたとき」「ゆっくりと呼吸を整え、目を閉じ、心穏やかな状態になったとき」「誰かから感謝の言葉を伝えられて、心が温まる体験をしたとき」「ボランティアなど、誰かの役に立つ社会貢献活動をしたとき」「大自然に囲まれて、自分も大いなる自然の一部であることを実感したとき」などなど。100人いたら100通りのツボがあるでしょう。しかし、同じ生物としての人間、もしくは社会的存在としての人間の心の働きに、何か一般的な法則はないものでしょうか。

本書では、この法則について考えるためのモデルとして、ウェルビーイングを図7のような動的プロセス[22]と捉えます。この図にある心理特性とは、自分を肯定的に捉えている、物事を楽観的に考えているなど、その人のある程度一貫した心の働きの傾向を指しています。このモデルでは、ある心理特性を持つ人が、ある環境で活動することで、その場での心身のあり方（状態や働き）が決まると考えます。そして、このあり方を認知的・感情的に評価したものが主観的

ウェルビーイングであるとしています（本書がウェルビーイングの定義を「よく生きるあり方」としているのはこのためです）。そして本書では、このモデルにおいて、主観的ウェルビーイングに影響を与える「心の状態・働き」と「心理特性」を合わせて「心理的要因」と呼び、議論を進めます。

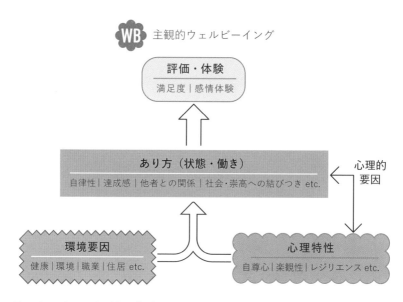

図7　ウェルビーイングの動的モデル（European Social Survey 6 のモデル を参考に作図）

主観的ウェルビーイング（アウトカム）に影響を与える心理的要因（ドライバー）について、これまで心理学の分野では数多くの研究がなされてきました。そのなかで、いくつかの代表的な理論を紹介します（表2）。アメリカの心理学者エドワード・デシとリチャード・ライアンが提唱した「自己決定理論（Self-determination theory）」[23]では、自分の意思で行う自律性（Autonomy）、自分に成し遂げる能力があると感じる有能感（Competence）、他者との関係性（Relatedness）の3つが重要であるとしています。また、ポジティブ心理学の普及に大きな役割を担ったマーティン・セリグマンのPERMA理論[24]にもとづけば、ポジティブ感情（Positive emotions）、没頭する体験（Engagement）、良好な人間関係（Relationships）、人生の意味や意義を感じること（Meaning）、達成感を感じること（Achievement）の5つを重要な心理的要因としています。その他にも、キャロル・

リフの心理的ウェルビーイングの6次元モデル[25]や、ウェルビーイングを精神疾患と反対にあるものと位置づけたフェリシア・ハパートとティモシー・ソーの10要因[26]、組織行動分野におけるフレッド・ルーサンスの心理的資本（Psychological Capital）4要因[27]等、さまざまな研究者によって心理的要因の理論モデルが提唱されています。

これらのウェルビーイングを向上させる心理的要因は、それぞれの要因について尋ねるいくつかの質問項目によって測定され、主観的ウェルビーイングの評価と関係が深いことが確認されています。たとえば、「私は、自分の行動は自分で決める」という文章に対して、「まったくそう思わない（−3点）、どちらでもない（0点）、非常にそう思う（＋3点）」といったかたちで回答するのは、自律性を評価する一般的な質問項目です。「私は、たいていのことをうまくできると思う」という文章は有能感、「私は、あたたかく信頼できる友人関係を築いている」という文章は良好な人間関係を評価する質問項目です。たとえば自己決定理論にもとづけば、これらの項目に対して「（非常に）そう思う」と回答する人は、人生満足度も高く答えることが多いということです。

ただし、表2の要因をよく見てみると、PERMA理論とハパート／ソーの10要因では、主観的ウェルビーイングを測定する感情的要素であるポジティブ感情が心理的要因に含まれています。前述のように、ウェルビーイングという構成概念では、どのようにその構成要素を捉えるかは必ずしもひとつに統一されているわけではなく、これらの理論では、主観的ウェルビーイングの中心に認知的要素を据え、感情的要素はそれに影響を与える要因（ドライバー）のひとつという位置づけになります。整理すると、主観的ウェルビーイング（アウトカム）としては、認知的要素（人生満足度等）が中心に据えられ、それと並んだ構成要素、もしくは認知的要素に影響を与える要因として感情的要素（たとえば、ポジティブ感情やネガティブ感情の頻度）が位置づけられ、それらの要素に影響を与えるドライバーとして、さまざまな心理的要因（自律性や達成感、親しい関係等）が位置づけられるということになります。また、前述のように、心理的要因の中にも、没頭や達成感、自律性といった、その時の心の状態や働きについての要因と、楽観性やレジリエンス（心理的抵抗力／回復力）といった、その人の心理特性の要因があることに気がつきます。

モデル	心理的要因
エドワード・デシと リチャード・ライアンの 「自己決定理論」	・何かを自分の意思で行う自律性 ・自分に成し遂げる能力があると 　感じる有能感 ・他者との関係性
マーティン・セリグマンの 「PERMA理論」	・ポジティブ感情 ・没頭する体験 ・良好な人間関係 ・人生の意味や意義を感じること ・達成感をもつこと
キャロル・リフの 心理的ウェルビーイングの 6次元モデル	・自己受容 ・良好な人間関係 ・自律性 ・環境制御力 ・人生における目的 ・人格的成長
ウェルビーイングを精神疾患と 反対にあるものと位置づけた フェリシア・ハパートと ティモシー・ソーの10要因	・有能感　・情緒的安定　・没頭 ・意義　・楽観性　・ポジティブ感情 ・良好な人間関係 ・レジリエンス ・自尊心　・活力
組織行動の分野における フレッド・ルーサンスの 心理的資本4要因	・希望 ・自己効力感 ・レジリエンス ・楽観性

表2　主観的ウェルビーイングの向上に資する心理的要因のモデル

"わたし"のウェルビーイングの環境要因

主観的ウェルビーイングは、個人（"わたし"）のウェルビーイングの根幹をなすものですが、その心理的要因は主に本人の主観によって測定されます。一方で、誰が測定しても同じ客観的測定が可能な要因もあります。それは「生活環境の条件や質」です（以降、本書では「環境要因」と呼びます）。個人の範囲で考えると、自分の住んでいる住居や職業、収入や資産といったものは、その人の生活における環境要因だといえます。さらに、心理的要因以外で、その人のウェルビーイングに影響を与える要因という意味で、身体の健康、家族の構成や友人の数等も、ここでは「個人の環境要因」に含めます。また、もちろんこれら個人の環境要因を、「あなたは、自分の収入を多いと思いますか？」「あなたは、自分の社会的地位を高いと思いますか？」「あなたは、自分が健康だと思いますか？」というかたちで主観的に評価することもできますが、心の外にある要因ということで、それらも個人の環境要因に含め議論を進めます（図8）。

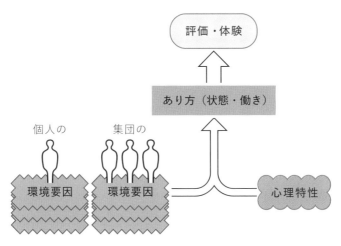

図8　個人（"わたし"）のウェルビーイングの環境要因

本章の冒頭で紹介した著書『Positive Computing』では、ウェルビーイングを医学的、快楽的、持続的と3つに分けて捉えています。医学的（Medical）ウェルビーイングとは、病気や怪我がなく、心身の機能が不全でないことで、健康に関する個人の環境要因と言うことができます。快楽的（Hedonic）ウェルビ

ーイングは、瞬間瞬間で気分がよいことであり、主観的ウェルビーイングの感情的要素を指しています。持続的（Eudaimonic）ウェルビーイングは、快楽的ウェルビーイングよりも長い時間幅でその人のあり方を総合的に捉えるものです。たとえば、働いたり学んだりするなかで、目の前の課題に苦しんでいるときは快楽的ウェルビーイングが阻害されていますが、それは一時的なもので、課題を乗り越えて達成感や自己効力感が得られれば、持続的ウェルビーイングは充足されます。これは、主観的ウェルビーイングの認知的要素であるとも言えるでしょう。つまり『Positive Computing』では、ウェルビーイングという構成概念を、主観的ウェルビーイングに関する認知的要素と感情的要素、および健康に関する個人の環境要因という視点から分類していると言えます。

また、Gallup社は世界の人々に共通したウェルビーイングのエッセンスとして、Career、Social、Financial、Physical、Communityの5つのウェルビーイングを挙げています[28]。これらは最終的なアウトカムとしてのウェルビーイングという意味ではなく、そのドライバーとしての重要な環境要因を挙げていると考えられます。やりがいのある仕事や日常の活動と仕事のバランス（Career）、支援してくれる友人や家族の存在（Social）、不安なく暮らせる経済状況（Financial）、活動的でいられる身体の健康（Physical）、自分の住んでいる地域とのつながり（Community）という環境要因が挙げられています。

<div align="center">＊</div>

ここまで、個人のウェルビーイングの視点から、それぞれの人に対して個別に紐づく「個人の環境要因」について述べてきましたが、それだけではなく、一定範囲の人々と共有し、その集団で1つの数値が決まる「集団の環境要因」もあります。たとえば、住んでいる街の人口や犯罪率、公園や教育施設の数等。これらの環境要因の多くは客観的に測定することが可能です。また、住みやすさや安心感といった客観評価が難しいものについては、「あなたは、この街を住みやすいと思いますか？」「あなたは、この街で安心して暮らせますか？」といった主観を問う質問をたくさんの人に行い、回答を集計しスコア化することで測定されます。ただし、これら集団の環境要因は、個人（“わたし”）のウェルビーイングというよりは、集団（“ひとびと”）のウェルビーイングを議論するうえでとりあげられることが多いものです。

"ひとびと"のウェルビーイングの環境要因

ある国や地域など、集団（"ひとびと"）のウェルビーイングは、「World Happiness Report」で行われているように、その集団を構成する人々の主観的ウェルビーイングを測定し、その値を平均するなどしてスコア化されます。もちろん"ひとびと"のウェルビーイングの測定対象はそれだけではなく、その集団を構成する人々が生活する「集団の環境要因」があわせて測定されます。むしろこれまでは、客観的に測定することができる集団の環境要因のほうを中心に測定がなされてきました（図9）。

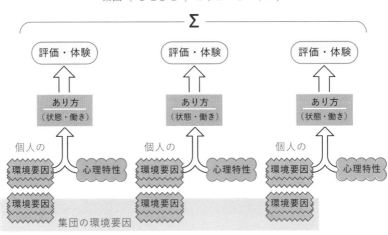

図9　集団("ひとびと")のウェルビーイングの環境要因

また、集団の環境要因には、公園や教育施設の数など集団内で1つに決まる環境要因と、個人の収入や個人の環境への評価といった個人の環境要因をもとにスコア化したもの（自治体の平均収入や住みやすさの評価の平均等）の両方があります。たとえばOECDの「Better Life Index」[3]という指標では、OECDが「幸福に必要不可欠」としている生活に関わる11の分野について40カ国のデータを比較しています（表3）。11分野は「物質的な生活条件（Material Living Conditions）」と「生活の質（Quality of Life）」に分けられており、物質的な生活条件は「住居」

「所得と富」「仕事と報酬」の3分野で、一人あたりの住宅費や資産、報酬といった個人の環境要因をスコア化したものと、就業率などの仕事に関する集団で一意に決まる環境要因によって構成されています。生活の質の8分野は、「主観的幸福」という主観的ウェルビーイングそのものを測定する以外に、「健康状態」「教育と技能」「ワークライフのバランス」「社会とのつながり」といった個人の環境要因から算出されるスコア、さらには「生活の安全」「市民生活とガバナンス」「環境の質」といった、集団で一意に決まる環境要因によって構成されています。

ここまで、個人（"わたし"）もしくは集団（"ひとびと"）のウェルビーイングの実現に重要となる心理的要因と環境要因ついて実例を挙げて述べてきました。主観的ウェルビーイングをアウトカムとしたときに、ドライバーとなる心理的要因をアンケートなどから把握し、それが引き起こされる体験を提供するとと

「Better Life Index」物質的な生活条件の指標例

住居	・一人当たりの部屋数 ・家計に占める住宅の取得や維持にかかる費用の割合 ・基本的衛生設備（屋内水洗トイレ）が 　　欠如した住宅に住む人の割合
所得と富	・家計の調整純可処分所得 ・家計の純資産
仕事と報酬	・就業率 ・フルタイム雇用者の平均年間報酬 ・雇用の不安定（失業に伴って予想される報酬の喪失） ・仕事のストレスの発生率 　（資源以上の要求をされた雇用者の割合） ・長期失業率

「Better Life Index」生活の質の指標例

主観的幸福	・生活満足度：自分にとっての最良の生活（10点）と最悪の生活（0点）とした場合の、現在の生活の満足度を0〜10で評価したものの平均
健康状態	・出生時平均余命 ・主観的健康状態：自身の健康に関する評価で「よい」「非常によい」と回答した人の割合
教育と技能	・教育達成：25〜64歳に占める後期中等教育以上を修了した者の割合 ・認識能力：PISAにおける読解力、数学リテラシー、科学リテラシーの平均点 ・成人の能力：PIAACにおける読解力と数的思考力の平均点
ワークライフバランス	・労働時間：週50時間以上働く雇用者の割合 ・余暇時間：フルタイムで働いている者が、1日のうちレジャーや個人的な活動に割くことのできる時間の平均値
社会とのつながり	・社会的支援：「困ったときに、いつでも助けを求めることのできる親戚や友人はいますか」との設問に対し、肯定的な回答を行った人の割合
生活の安全	・殺人率：人口10万あたり比率 ・安全感：「居住地を夜間一人で歩いても安全だと感じられる」と回答した人の割合
市民参加とガバナンス	・投票率 ・政府への発言権：政府の活動に対して発言権を有していると回答した人の割合
環境の質	・水質に対する満足度 ・大気の質：PM2.5濃度

表3　OECD　「Better Life Index」の指標例

もに、それぞれの人にとって「よいあり方」が自律的に実現される、客観的にも評価可能な環境要因を整えることも重要となります。ちなみに英語では、ウェルビーイングが実現されていることを「Flourish」という動詞によって表現することがあります。「花開く・繁栄する・活躍する」という意味ですが、その人の潜在能力が環境のなかで発揮されている状況を指しています。つまり、ウェルビーイングのためのサービスやプロダクトは、個人の心理的要因を充足させる状況を外部から直接的に与えようとするだけではなく、それぞれの人が、それぞれのウェルビーイングの実現方法を、時には偶発的な事象も含め、自分で見出せるような関係性や場を用意するということでもあるのです。特に、多数の人を相手にしたサービスや公共性のある政策では、多くの人がFlourishできる環境を用意することが重要となります。

※表3は、本書での簡便な説明のために、村上 由美子, 高橋 しのぶ (2020)「GDPを超えて - 幸福度を測るOECDの取り組み」サービソロジー 6(4) p. 8-15. を参考に、筆者（渡邊）が作成しました。指標の詳細については、OECDのウェブサイトもしくは『OECD幸福度白書』シリーズ（明石書店）等を参照ください。

Q4：
なぜ"わたしたち"なのか？

"わたし"でもなく"ひとびと"でもない

ここまで、個人（"わたし"）のウェルビーイングと集団（"ひとびと"）のウェルビーイングの考え方やその測定方法について、事例を交えて述べてきました。"わたし"のウェルビーイングを追及することは、その人が一人でいるならば、それによいもわるいもなく、時間やお金など資源のあるかぎりそれを追い求めることができます。また、"ひとびと"のウェルビーイングは、主に多数の"わたし"のウェルビーイングの測定値を統計的に処理して得られるもので、国や自治体が住民のウェルビーイングを実現するための政策を策定したり、予防医学や公衆衛生といった公共的な施策のために利用されています。

一方で、日常の生活を振り返ると、"わたし"と"ひとびと"、そのどちらでも捉えきれない状況が多いことに気がつきます。日常、自分だけのことを考えていればよい状況や、一人ひとりの意見を単純に足し合わせただけで意思決定がなされることはほとんどなく、むしろ、周囲の人々との話し合いのなかで物事は決まり、お互いに影響を与え合いながらグループとして行動をしています。時に、グループ全体や特定の誰かのために自分の意見ややりたいことを我慢したり、逆に、グループ全体や特定の誰かが、自分の意見や活動を後押ししてくれることもあるでしょう。結局、人は社会において一人で生きているわけではなく、他者と影響し合いながら生きています。つまり、複数の人が集まったときには、"わたし"だけ、もしくは"わたし"の単純な足し合わせとしての"ひとびと"という視点だけでなく、"わたし"同士や、"わたし"と"ひとびと"の間での相互作用を考慮する必要があるということです。

では、そのような状況において、どのようにウェルビーイングを実現することができるでしょうか。いくつか考え方がありますが、その1つとして、複数の人が集まったときに、どこかにその全体を把握する人やシステムを用意し、多くの人のウェルビーイングが実現され、グループ全体がうまくいくように最適化してサービスを提供するという考え方があります。これは一見問題がないようにも思えますが、サービスを提供する側があらゆる人の情報やその関係性を把握する必要があるため大変なリソースが必要になりますし、この考え方を突き詰めると、グループを「サービスの送り手と受け手」、さらに言うと、「制御する側と制御される側」に分けて考えることにもつながります。このような考え方は、効率的にグループを運営する上では重要ですが、それだけでは多様な個人の充足や自律性を担保することができなくなってしまいます。一方で、全体を把握する人やシステムを想定しない状況で、それぞれの人が気の向くまま勝手に振る舞うだけでは、全体としてうまくいく可能性は高くないでしょう。それだけでなく、よい状態が誰かに偏ったり、よい状態の人とわるい状態の人の格差が大きくなってしまうことも考えられます。つまり、外部に制御者を設定する「全体からの制御＋開かれた個人」という考え方、もしくは、全体の視点を持たない「閉じた個人の集まりとしての集団」という考え方だけでは、グループとしてウェルビーイングを実現することは難しいでしょう。

上記では、「外部から制御される」という意味で「開かれた個人」、「自律的である」という意味で「閉じた個人」という言葉を使用しましたが、これらのよいところを取り出した、個人それぞれが自律性を保持したまま全体を把握・調整する「全体視点からの把握・調整＋閉じられた個人」といった枠組みを考えることはできないでしょうか。つまり、閉じられた個人である"わたし"（マイクロ）の充足だけでなく、一緒に活動する人たちの特性や状態を知り、お互いに尊重し相互作用しあうなかで、自分より少しだけ大きな視点（マクロ）から、"わたしたち"として協働することを考えられないかということです。

このような、個人と個人、個人と集団のあいだでお互いに影響を及ぼし合い、それらの視点を行き来する状況は「マイクロ＝マクロ・ダイナミクス」と呼ばれ、従業員と会社、生徒と学校、チームスポーツにおける選手とチームといった、一人の個人としての利害とグループの構成員としての役割を同時に考えな

くてはいけない場で頻繁に生じています。働く場、学ぶ場、暮らす場といった、日常の多くの場面で生じるマイクロ＝マクロ・ダイナミクスの場において、どのように個人と集団のウェルビーイングを実現していくのか。そのキーとなる概念として、筆者らは、個人を、他者や社会、自然とのつながりのなかから浮かび上がるものと考える、「“わたしたち”のウェルビーイング」という視点を大事にしています。そして、この“わたしたち”の特徴は、(1) 個人の価値観のあり方 (2) グループのあり方として現れます (図10)。

(1) **個人の価値観のあり方**：“わたし”のウェルビーイングの〈対象領域〉を、他者や社会、自然まで含む“わたしたち”に広げること

(2) **グループとしてのあり方**：〈関係者〉として他者や社会、自然まで含め、“わたしたち”としてのウェルビーイングを実現すること

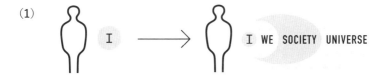

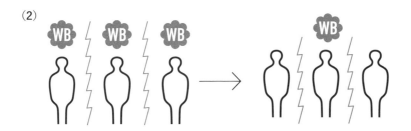

図10　〈対象領域〉(上)と〈関係者〉(下)から捉える“わたしたち”の特徴

まず、(1) について説明をします。これは、“わたしたち”として、グループの仲間や外部の人々と助け合い、個人の充足と集団としての調和・活性・持続を実現するためには、個人 (“わたし”) の主観的ウェルビーイングを向上させる心理的要因として何が必要かということです。

Q3で心理的要因に関するいくつかの理論を紹介しましたが、本書では、自律性、没頭、楽観性といった個別の心理的要因に着目するのではなく、人との関わりという観点から、その〈対象領域〉を「I（自分個人のこと）」「WE（近しい特定の人との関わり）」「SOCIETY（より広い不特定多数の他者を含む社会との関わり）」「UNIVERSE（より大きな存在との関わり）」と4つのカテゴリーに分けて考えます（図11）。たとえば、「熱中・没頭」「達成」「自律性」は「I」の要因、「親しい関係」「愛」「感謝」は「WE」の要因、不特定多数に対する態度や行為である「思いやり」「社会貢献」は「SOCIETY」の要因、「自然とのつながり」「平和」といったより大きなものとの関わりは「UNIVERSE」の要因となります。"わたし"のウェルビーイングの〈対象領域〉を広げるというのは、その人が「I」の要因だけからウェルビーイングを実現するのではなく、「WE」や「SOCIETY」、さらには「UNIVERSE」という複数のカテゴリーにまで意識を広げ、ウェルビーイングが実現される選択肢を"わたし"から"わたしたち"に広げるということです。

ウェルビーイングの〈対象領域〉を広げることで、目の前の人とお互いに助け合ったり、誰かの助けになる向社会的行動（Prosocial behavior）をとること自体が、自身のウェルビーイングの実現につながります。たとえば、「WE」の要因に対象領域が広がることで、親愛の感情を持つ人や信頼できる仲間が喜ぶことをする行為自体がその人のウェルビーイングにつながります。もちろん、このような心理的要因を全員が持たなくてはいけないという意味ではなく、少なくとも、

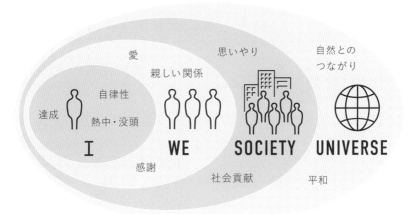

図11 〈対象領域〉の広がり

個人にとって「I」以外の心理的要因は、その人のウェルビーイングの選択肢を広げるとともに、結果として、他者にとってもウェルビーイングが実現される可能性が広がるのではないか、ということです。また、文化心理学では、個人が他者とは独立した存在であることを重視する考え方と、個人が他者との協調的な関わりのなかで存在することを重視する考え方があります。これら2つの考え方は個人内で両立しうるものですが、どちらかというと東アジア圏のほうが国民性としては相互に協調的であることを重視することが知られており[29]、東アジアにおけるウェルビーイングのあり方として親和性があるといえます。

（2）については、"わたし"個人だけでなく、他者や社会、自然を含めた全体を自分事としながら、個人と全体の両方のよいあり方を実現していくというものです。別の言い方をすると、ウェルビーイングの〈関係者〉を"わたし"から"わたしたち"に広げるということになります。これまでのウェルビーイング研究の多くは、一人ひとりの心理的な充足を目指すもの、もしくは、集団全体がうまく機能することを目指すもののどちらかでした。"わたしたち"では、個人としてのよいあり方と、他者や集団としての調和・活性・持続の両方が実現されることを目指します。ここで重要なのは、個人と集団は対立するものではなく、相互に補完的な関係だということです。Q2において、"わたしたち"という考え方を説明する際にサッカーの例を出しました。サッカーの試合では、自分のプレーの特性や心身の状態だけでなく、味方選手の特性や状態、たとえば目の前の選手はドリブルが好きなのかパスが好きなのか、今日は調子がよいのかわるいのかを感じ取り、その選手の次の動きがスムーズに引き出されるところにボールを送ります。それだけでなく、グラウンド全体を見るような視点から試合の流れを感じ取り、そのなかで自分や他の選手たちがどのように動けばよいのかを判断します。

ここでは単純化して、2人が1つのグループで活動し、それぞれの人の状態が図12のように変化している状況を考えてみましょう。図の初期（左）にあるように、一人の人（色線）がよい状態で、もう一人の人（黒線）がわるい状態であれば、よい状態の人がわるい状態の人に手を差し伸べることができます。また、その場合、別のタイミングで状況が逆転したら、先ほど助けられた人は、助けてくれた人に手を差し伸べるでしょう。このように、"わたしたち"とし

てお互いを信頼し、一時的に自分がわるい状態になることも含め、お互いのウェルビーイングを尊重していくことで、ある程度の時間スパンのなかでグループが持続可能なかたちになっていきます。もちろん、これを個人とグループ全体の関わりと捉えても同様です。一時的にグループのために個人がやりたいことを抑えたり、よい状態でないことを受け入れることになりますが、一方で、グループが個人の望むものを支援するような状況も生まれてきます。

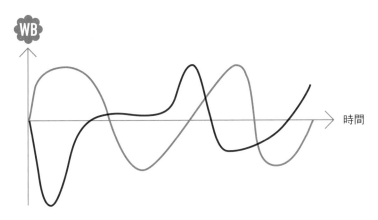

図12　2人が1つのグループとして活動している時の状況変化の例

"わたし"のウェルビーイングの〈対象領域〉を WE・SOCIETY・UNIVERSE といった"わたしたち"まで広げることと、〈関係者〉を他者・社会・自然まで広げて、"わたしたち"としてウェルビーイングを捉えることは、独立した営みではありません。自身のウェルビーイングの〈対象領域〉が広がることは結局、それらをも〈関係者〉としたウェルビーイングに意識を向けるようにもなるからです。もしかしたら、ここまで述べてきた、グループで一緒に活動する人たちの特性や状態を知り、自分より大きな視点から協働する"わたしたち"という視点が重要であるということは、それだけ聞くと、ある意味当然のことを言っているようにも聞こえます。しかし、日常生活で"わたし"として生きていくなかで、あるいは"ひとびと"という集団の中で生きていくなかで、いつのまにか"わたしたち"という視点が抜け落ち、自分だけの"わたし"という視点、もしくは人の顔が見えない"ひとびと"という視点に偏ってしまうことがあるのです。

"わたしたち"の社会的意義

ウェルビーイングを"わたしたち"の視点から捉えることは、現代社会においてどのような意味があるでしょうか。現代社会のひとつの特徴として、現代は多様な要因が絡み合う、複雑で予測不能な時代（VUCA）だと言われています。VUCAとは、Volatility（変動性）、Uncertainty（不確実性）、Complexity（複雑性）、Ambiguity（曖昧性）を特徴とする予測困難な社会状況を表し、それらの頭文字を取って作られた造語です。もちろん、これまでの時代も予測不能であったことには変わりませんが、その変化がより速く、より大きくなったのではないかと考えられます。そのため、現代、そして今後の社会で何らかの課題解決をしていくときに、単純に役割分担をして「自分の範囲以外は知りません」という進め方だと、対応できない局面も多くなるでしょう。そして、そもそも明確なゴールと道筋を設定し、決めた目標に直線的に突き進むというアプローチ自体が困難になっています。そうではなく、さまざまな価値観を持つ人々が持続的に対話し、目の前の状況に対して適応的にゴールや道筋を更新し続けるプロセスが鍵となります。そして、その源が"わたしたち"という考え方なのです。

たとえば会社の組織として、上司が命令し、部下が言われたとおりに役割をこなすだけの組織は、現在の急激な変化に対応しきれずうまく機能しないでしょう。そうではなく、各社員が会社全体を"わたしたち"として自分事化して、全体のなかで自ら役割を発見し、臨機応変に働くほうがうまくいくのではないか、ということです。家庭も同様で、子育ては女性だけがするものという価値観ではなく、家族を1つのグループ（チーム）として捉え、男性も責任を持って子育てに関わることで、"わたしたち"としての子育てが実現されるでしょう。このように、実社会でグループとしてウェルビーイングの実現を考えたときには、"わたしたち"として取り組むことが必要になりますし、サービスやプロダクトの開発においても、"わたしたち"という視点は価値創出の源泉となるでしょう。

また、企業活動としても"わたしたち"であることは重要になります。Q1で示したWHOの図1にあるように、社会のパラダイムは「経済原理に駆動されるもの」から「ウェルビーイング」に変化しつつあります。そのなかで、企業と

しての経済活動とウェルビーイングをどのように並立させていくかは大きな課題です。一般に、株式会社は「株主利益の最大化」が目指すべき目標であり、時に、従業員や取引先、地域社会、地球環境に負の影響をもたらすこともあります。それが近年の格差拡大や価値観の対立、地球環境への負荷拡大の一端を担っているとも言われています。そこで、このような株主中心の資本主義から、従業員や取引先、地域社会、地球環境まで含めた、あらゆるステークホルダーのよいあり方に配慮した、ステークホルダー資本主義（Stakeholder Capitalism）を実現しようという考え方があります。この考え方は、2019年にアメリカの大手企業で構成される非営利団体「ビジネス・ラウンドテーブル」が、あらゆるステークホルダーにコミットする旨の声明を企業トップ181人の署名入りで発表したことが始まりでした[30]。ステークホルダー資本主義の考え方は、具体的には、企業内部における経営層と従業員の価値観の共有、取引先とのビジネスの共創、企業外で活動に関わる人々のウェルビーイングの尊重、企業活動自体を通した地域コミュニティや地球環境への貢献などを含みます。それは、ウェルビーイングの関係者の範囲を、株主だけでなく、従業員や取引先、地域社会、地球環境という"わたしたち"まで広げようとする試みだともいえます。

企業においてこのような考え方を推進するうえで大事なことのひとつは、誰ものよいあり方、"わたしたち"のウェルビーイングが尊重される企業文化を作ることです。それは、企業内もそうですし、企業と取引先、企業と消費者の関係にも当てはまります。そして、それぞれとのよいあり方は、あらかじめ決められたものではなく、お互いのウェルビーイングについて当事者として対話し、改善や更新を素早く繰り返すことで醸成されるのです。つまり、"わたしたち"のウェルビーイングから企業活動を考えることは、従業員それぞれが自身と会社の両方の視点を持ち、企業のグループ内外を超えて（連結決算を超えて）人々が集まり、ビジネスを通して社会・地球の価値を共創することを目指すことだと言えます。

また、教育の分野でも、"わたしたち"という考え方は重要とされています。2019年にOECDが公表した、2030年に向けて必要な能力を再定義した学習のフレームワーク「OECD Learning Compass 2030」では、生徒自身が未知なる環境のなかを自力で歩みを進め、主体的に進むべき方向を見出す力（Student

Agency）だけでなく、生徒が仲間や教師、家族、そしてコミュニティに囲まれ、それらの人たちがウェルビーイングに向けて生徒と相互作用しながら生徒を導いていく「共同のエージェンシー（Co-Agency）」が重要であるとしています（図13）。まさに、ここで言う共同のエージェンシーは、"わたしたち"のウェルビーイングを目指すことそのものであるといえます。策定時のOECD教育局長の言葉では、現在存在していない仕事に就いたり、開発されていない技術を使用するなかで、現時点では想定されていない課題を解決するためには、他者のアイデアや見方、価値観を尊重したり、その価値を認めることが求められ、友人や家族、コミュニティや地球全体のウェルビーイングのことを考えられなければならない、と述べられています。まさに、現在の学校教育では、個人として

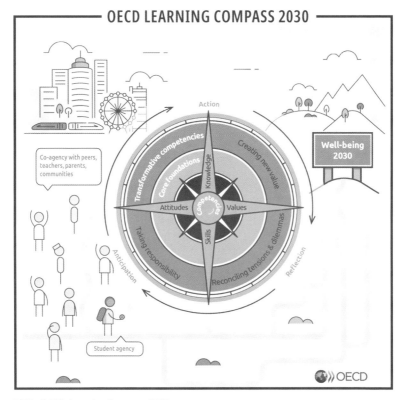

図13　OECD Learning Compass 2030
https://www.oecd.org/education/2030-project/teaching-and-learning/learning/learning-compass-2030/OECD_Learning_Compass_2030_concept_note.pdf

の能力だけでなく、他者の価値観を尊重しながら、他者とともに共生・共存・共創していく能力が重要であるとされているのです。このような教育を受けた子どもたちにとっては、"わたしたち"の価値観で作られたサービスやプロダクトこそが自然に受け入れられるものになるのではないでしょうか。

以上のように、ウェルビーイングの〈対象領域〉や〈関係者〉を広げる考え方は、現在、まさに働く場、学ぶ場において取り入れられようとしています。そして、将来の予測が困難な社会、経済活動にもウェルビーイングの考え方が必要な社会では、さまざまな人々が手を取り合いながら、課題を解決し、ビジネスを構築していくことが求められ、そのためには"わたしたち"という視点が活動の基盤となるでしょう。

"わたしたち"の日常での実践

ここまで、"わたしたち"という視点では、"わたし"のウェルビーイングの〈対象領域〉を、他者や社会、自然まで含む"わたしたち"に広げること、〈関係者〉を他者や社会、自然まで広げ、"わたしたち"としてのウェルビーイングを実現すること、が重要であると述べてきました。しかし、このような考え方は、特別な場面を想定しているわけではなく、日々のさまざまな生活場面で必要となるものです。たとえば、スポーツや食など、具体的な情況における〈対象領域〉の広がりを考えることもできます（図14、15）。スポーツにおける「I」の心理的要因には、新しい動きができるようになる「成長」や、勝負に勝つ「達成」があります。それだけではなく、「WE」として、チームの仲間と一緒にプレーするだけでなく、対戦相手と力を出し合って1つのゲームをつくり上げるということもあります。また、好きなアスリートや、同じチームの仲間への「共感」もあるでしょう。地元チームを応援することで生まれるつながりは地域コミュニティを生み出す原動力であり、「SOCIETY」となります。

また、食の場での「I」は、その人自身の嗜好であったり、自分に合った量や食材を使った料理を食べる適食などが考えられます。また、自分で調理しておいしいものができた、新しいメニューをつくり上げたといった「達成」もあるでしょう。一緒にご飯を食べる共同食体験は「WE」となります。また、自分

が作った料理を喜んでもらうことで「感謝」を感じます。食文化との関わりやフェアトレードといった食の社会的活動は「SOCIETY」です。フードロスや地球レベルでの食糧問題は「UNIVERSE」ということになります。

このようなウェルビーイングの〈対象領域〉の広がりは、もちろん、スポーツや食だけではなく、働く場、学ぶ場、暮らす場など、日常のさまざまな状況の

スポーツの場合

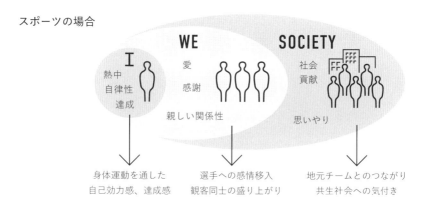

図14　一般的なウェルビーイングの要因と、そのスポーツにおける要因

食の場合

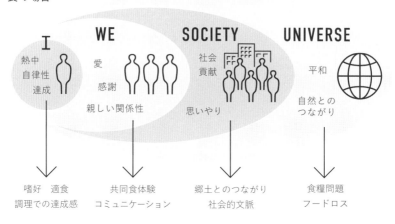

図15　一般的なウェルビーイングの要因と、その食における要因

060

なかで考えることができます。そして、ある人のウェルビーイングの〈対象領域〉に広がりがあることは、他者との協働の可能性を担保しておくということでもあります。"わたしたち"のウェルビーイングに資するサービスやプロダクトとは、ウェルビーイングとしての関わりシロが複数用意され、同じユーザーに対しても、時々によってウェルビーイングに寄与する意味合いが変化したり、人によってもさまざまな心理的要因に寄与するものであるということです。

<p style="text-align:center">＊</p>

次に、〈関係者〉を広げ、"わたしたち"としてウェルビーイングを実現する、個人と個人の関係性、個人と全体の関係性について、日常での実践を考えてみたいと思います。どうしたら、他者も含めて"わたしたち"と捉えることができるのでしょうか。ここでは、筆者らの個人的な体験を紹介することで"わたしたち"の日常での実践への入り口としたいと思います。

筆者（渡邊）は、目の見えない方と、輪にされた紐（ガイドロープ）を持って歩いたり走ったりする、伴歩／伴走を行う会に参加したことがあります。このとき、ガイドロープを持って目の見えない方をガイドするだけでなく、自分も目を閉じてガイドされて歩いたり走ったりということを体験しました。特に、自分がガイドされているときに印象的だったのが、目を閉じて歩く際には、「今、路面がでこぼこしている」などと、自分の足の感覚に意識を向けて歩いていましたが、ガイドされて走るときになると、足で感じながら身体動作をするのでは間に合わなくなってしまうということでした。歩いていたときは、自分の安全を考える"わたし"がいて、ロープを引っ張る相手（"あなた"）がいたのですが、走り出したときには、自分の感覚を相手にゆだね、それを信じて足を動かしました。つまり、歩いているときに"わたし"と"あなた"として始まった関係性が、走り始めるにつれて1つのシステム、つまり、"わたしたち"となった感覚があったのです（ちなみに、このとき自分の感覚を手放しゆだねることによって今まで感じたことのない不思議な気持ちよさを感じました）。このような「する／される」（制御／被制御）の関係から、何らかの行為を楽しみながら一緒に実践する協働者になるということが、"わたし"から"わたしたち"へのひとつの道筋だと考えられます。

また、この会に参加するきっかけを作っていただき、一緒に会に参加した美学

者の伊藤亜紗さんは、前述のようなコミュニケーションの違いを「伝達モード」と「生成モード」という言葉で表しています[31]。「伝達モード」というのは、"わたし"の中に伝えたいものがあり、それをできるだけ正確に"あなた"に伝えるかたちのコミュニケーションで、まさに"わたし"と"あなた"を分けて「伝える／伝えられる」、「する／される」の関係となります。一方で「生成モード」では、"わたし"と"あなた"がコミュニケーションのプロセスのなかで一緒に意味を作り上げていきます。まさに、感覚をゆだねたり、調整しながら「走る」という行為を"わたしたち"として実現するということになります。このような捉え方は、"わたしたち"のウェルビーイングを実現する際にも同様だと考えられます。日常生活の多くの場合は、グループとしてどのようなあり方を「よい」とするのか、それぞれがどのような行動をとるべきなのか、細部まで決まっていることは少なく、お互いの相互作用のなかで決まっていきます。だからこそ、相手を被制御者と考える伝達モードではなく、相手と横に並び相手を協働者として捉える生成モードでのコミュニケーションが必要となります。そうすることにより、"わたしたち"で一緒にやってみる、"わたしたち"の範囲を広げてみる、"わたし"より"わたしたち"を優先してみる、といった行動が引き出されてくるのです。

筆者（チェン）は、前著『わたしたちのウェルビーイングをつくりあうために』にも寄稿いただいた能楽師の安田登さんから能を習っています。そして、能の物語のなかでは、2人の登場人物が主語を共有しながら、一緒にフレーズを織り上げていく「共話」がたびたび現れます。日本語は、主語を抜かして会話が行えるため、日常的に共話が発生していると言われています。言語教育学者の水谷信子さんは、現代日本語のなかの共話を研究し、共話において共にフレーズをつくることは、その場の心理的安全性につながるということを指摘しています[32]。また、共話を促す要素として相槌の効果が注目されており、話者同士が微小に声を重ねる行為が自他の境界をやわらげ、仲間の意識（"わたしたち"）をつくりあげ、それが縁側のような効果をもたらしているのではないかと考えられます。東洋的な思想では、自と他を完全に分けるのではなく、その中間領域である、物事の「あわい」を積極的に見出す傾向があると言われており、その「あわい」は、縁側という建築空間にも見てとれます。日本家屋の縁側とは、家の内でもあり外でもある、中（なか）と呼ばれる空間であり、そこでは家人と

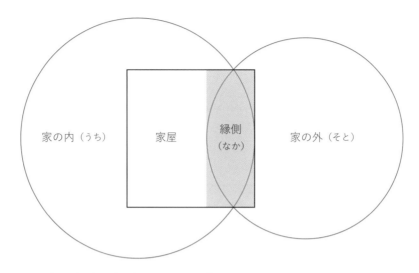

図16　家の内（うち）と外（そと）の境界に発生する「あわい」。

客人が仲間（なかま）として出会う場だと説かれています（図16）。そのような場が"わたしたち"の醸成には重要になるのではないでしょうか。

また、筆者（チェン）は、オンラインのチャットでも、話者同士が互いの打っているテキストをリアルタイムで見えるようにすると会話の満足度と活性度が増え、会話の情報的な特徴が口頭での会話に近づいていくという研究結果を発表しています[33]。ここでは互いのタイピングが見えることが相槌のような効果をもたらし、デジタルコミュニケーションでも共話的な側面が生じているのだと考えられます。重要なのは、"わたしたち"の意識が生まれるあわいの場は動的に生成されること、そしてその場が生まれるためのコミュニケーションのデザインが可能であるということです。

次に、個人と全体の"わたしたち"について考えてみます。前述の安田登さんの寄稿では、能楽における「離見の見」という考え方が紹介されています。能楽の祖、世阿弥が述べた言葉に、舞台に上がる演者の心得として、「演者自身の一人称視点と同時に、観客も含めた舞台全体から三人称視点で観察しながら演じるべし」という教えがあるそうです。矛盾をはらむように聞こえるかもし

れませんが、演者と演出家の両方の視点を持つのは、舞台での振る舞いをより効果的なものとするうえで重要だと考えられますし、チームスポーツにおいて卓越したアスリートのコメントにも散見されます。

また、このような考え方について、哲学からの事例を挙げます。2020年から筆者（渡邊）の所属しているNTTの研究所と共同研究を行っている、京都大学教授で哲学者の出口康夫さんが提唱されている「Self-as-We（われわれとしての自己）」という自己観です。自己観というのは、自分自身の存在や範囲をどのように捉えるかということですが、この「Self-as-We」という考え方では、自己を個人主義的に独立した個（図17左）と考えるのではなく、ある行為に関わるすべての人やモノを自己として捉え、同時にそこからゆだねられた個（図17中央）を考えるものです。

やや複雑な構造ですが、サッカーの例で言うならば、プレーヤー自身だけでなくチーム全体を見る監督の視点や、チームを応援する人の視点、さらには相手チームの視点まで含めた多数の関係者によって構成される1つのシステムを自己と捉え、さらに、個々のプレーヤーの動き方自体は個々人にゆだねる、というものです。これは、個が全体に支配されるような全体主義的な状況（図17右）とも異なります。このような1つのシステムとして活動するグループ全体を自分事としつつ、それを構成する個の主体性を担保する考え方は、"わたしたち"のウェルビーイングと方向性を同じくするものです。

*

このような"わたしたち"の視点が持つ重要な示唆は、グループの中の関係性として、"わたし"と"あなた"に分かれて「する／される」の関係になるのではなく、グループとしての活動において、"わたし"でありながらも、"わたしたち"として一緒に活動や意味をつくり出していく「協働者」になるということです。続いてQ5では、この"わたしたち"はどのように実現すればよいのか議論します。

従来の「私」としての
自己
Self-as-I

「われわれ」としての
自己
Self-as-We

私と繋がらない
「われわれ」
Face-less-We

図17　Self-as-We の概念図

※ちなみに、本書での用語使用の注意として、「Self-as-We」で使用されている"We"は、個人の心理的要因の〈対象領域〉「WE」という意味ではなく、自分以外のステークホルダーまで含めた〈関係者〉の広がりを示す（"We"）として使用されています。そして、本書の"わたしたち"は、心理的要因の〈対象領域〉の拡張と、ウェルビーイングに関わる〈関係者〉の拡張の両方の意味で使用しています。

Q5：
"わたしたち"をどう実現するのか？

"わたしたち"のアウトカムとドライバー

はじめに、Q3で述べた"わたし"（マイクロ視点）と"ひとびと"（マクロ視点）の
ウェルビーイングの測定について、もう一度振り返りたいと思います（表4）。
個人（"わたし"）のウェルビーイングでは、アウトカムとしての主観的ウェルビー
イングは認知的要素（人生満足度等）と感情的要素（ポジティブ・ネガティブ感情
の頻度等）から測定され、それに対して個人の心理的要因（達成、自律性等）や
環境要因（健康、収入、社会関係等）がドライバーとなります。一方、集団（"ひと
びと"）のウェルビーイングでは、集団を構成する個人の主観的ウェルビーイン
グの平均等スコア化したもの（国や自治体の人生満足度等）がアウトカムとなり、
それに対して、個人の環境要因をスコア化したもの（健康な人の割合、平均収入、
頼れる人の数の平均等）や、集団の環境要因（出生率、自然環境の豊富さ、学校数、街
の満足度等）がドライバーとなります。では、"わたしたち"のウェルビーイン
グを実現するうえでの、アウトカムとドライバーはどのようなものになるでし
ょうか。これまでの認知科学や社会科学の分野でも"わたしたち"に近い考え
方（たとえば、"We-mode"や"相互協調的自己観"）は存在していますが、"わたしたち"
の視点からウェルビーイングを捉えるための方法論が確立されているわけでは
ありません。そのため、本節ではその実現に向けて、筆者らの仮説や実践を中
心に述べていきたいと思います。

"わたしたち"のウェルビーイングは、個人を見ながらも、個人と個人や個人
と集団の相互作用のあるグループ（マイクロ＝マクロ・ダイナミクス）でのウェル
ビーイングを考えます。そのため、個人のあり方に関する評価（マイクロ視点）
とグループ全体のあり方に関する評価（マクロ視点）という、2つの視点からの

アウトカムが考えられます（図18上）。マイクロ視点のアウトカムとして、各
個人に「あなたは、このグループでの活動に満足していますか？」「あなたは、
このグループでの活動でどのくらいポジティブな感情を感じますか？」といっ
た質問を行い、その回答値を平均したスコアが考えられます。もちろんそれだ
けでなくグループ内の分散や最低値も重要です。グループ内で満足度に格差の
ある状況は、全体の平均値が高いとしても、よい状態とは言い難いということ

"わたし"（マイクロ）　個人の主観的ウェルビーイング

アウトカム	ドライバー
認知的要素と感情的要素	心理的要因（主観）
	個人の環境要因（客観）

"ひとびと"（マクロ）　集団の主観的ウェルビーイング

アウトカム	ドライバー
認知的要素と感情的要素をスコア化	個人の環境要因をスコア化（客観・主観）
	集団の環境要因（客観）

"わたしたち"（マイクロ＝マクロ・ダイナミクス）
グループ（個人・集団）の主観的ウェルビーイング／グループのあり方

アウトカム	特徴的ドライバー
マイクロ：認知的要素と感情的要素をスコア化	〈対象領域〉 個人の心理的要因のバランス（主観）
マクロ：グループ全体としての調和・活性・持続をスコア化	〈関係者〉 主観に対する共通理解（主観） グループ環境への評価（主観）

表4　"わたし" "ひとびと" "わたしたち" のウェルビーイングのアウトカムとドライバー

です。また、マクロ視点では、グループとしての調和・活性・持続に関する評価が考えられます。「このグループは、構成員同士がうまく活動できていると思いますか？」といったグループの視点からの調和を構成員に問うものや、「グループへ参加することを友人や知人に勧めたいと思いますか？」といったグループがどれほど構成員から愛着や信頼を得ているかグループ環境の評価について問うものがアウトカムとなるでしょう。

一方、ドライバーとしては、"わたし"のウェルビーイングと同様にグループの構成員それぞれの心理的要因や、"ひとびと"のウェルビーイングと同様にグループが置かれた環境要因がありますが、ここでは特に、"わたしたち"の特徴である、個人のウェルビーイングの〈対象領域〉の広がりと、ウェルビーイングを捉える〈関係者〉の広がりについて取り上げたいと思います。

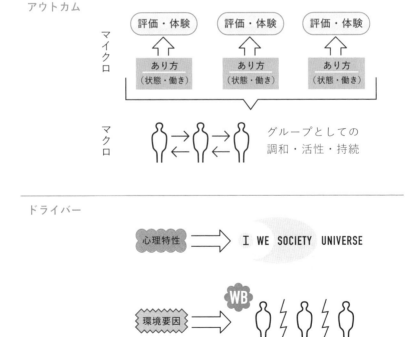

図18　"わたしたち"のウェルビーイングのアウトカムとドライバー

つまり、"わたしたち"のウェルビーイングでは、個人のあり方の評価とグループのあり方の評価の両方をアウトカムとし、個人の心理的要因の〈対象領域〉の広がりとグループの〈関係者〉の広がりに関する要因を特徴的なドライバーと考えるということです。以下、これらの"わたしたち"のウェルビーイングに特徴的なドライバーについて述べます。

"わたしたち"の〈対象領域〉の広がり

個人の心理的要因のなかに、どれほど他者、社会、自然といった〈対象領域〉が含まれるか、どのように知ることができるでしょうか。筆者（渡邊）が所属するNTTの研究所では、それぞれの人に重要な心理的要因およびそのバランスを可視化し共有するためのツールとして「わたしたちのウェルビーイングカード」を制作しています（図19）。このカードには、個人の主観的ウェルビーイングに大切な心理的要因が書かれており、それらは、「I（自分個人のこと）」「WE（近しい特定の人との関わり）」「SOCIETY（より広い不特定多数の他者を含む社会との関わり）」「UNIVERSE（自然や地球などより大きな存在との関わり）」と4つのカテゴリーに分類されています。

現在、このカードは32枚で構成されており、そのなかからカテゴリーに関係なく3枚、"わたし"のウェルビーイングに大事な要因を選ぶという使い方をしています。何もないところで「あなたのウェルビーイングに重要な心理的要因を教えてください」と問われても、すぐに思いつくことは難しいですが、カードを眺め、その言葉を1枚1枚見ながらしっくりくるものを選ぶというやり方ならば、選択することができるでしょう。実際このやり方は、大人だけでなく小学生や中学生の授業でも行うことができています。また、カードを選んだ後には、その要因をなぜ選んだのか、理由やエピソードについて自身で振り返り、周りの人と共有します。ちなみに、実際にこの測定を行うなかで興味深く感じたのは、カード群から3枚選択するときには、その理由などは考えずに直感的に選び、選んでからその理由を考えるということが可能で、それによって選んだ人自身にさまざまな気づきが生じていることです。これは、人はウェルビーイングに関するすべてをすぐに意識化することはできず、対話しながら自己理解を深めていくプロセスが必要なのではないかということです。

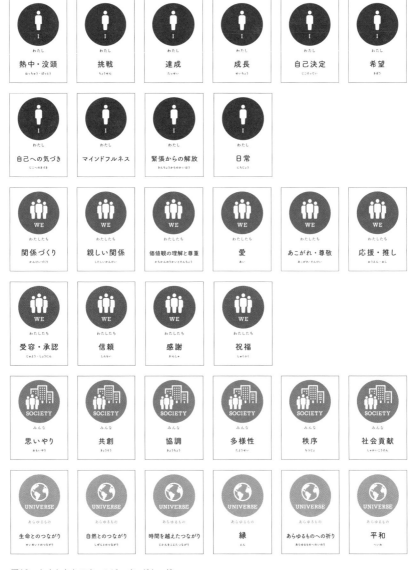

図19　わたしたちのウェルビーイングカード
https://socialwellbeing.ilab.ntt.co.jp/tool_measure_wellbeingcard.html

また、"わたし"のウェルビーイングに大事なことをエピソードとして聞いたとすると、100人いたら100通りの話が出てきてしまいますが、このカードの測定上の利点として、心理的要因が4つのカテゴリーに分けられているので、選択した結果から、その人にとって重要な心理的要因がどんなバランスなのか一目でわかります。たとえば、3枚のうち2枚以上「I」を選んだ人は「I型」、同様に「WE型」、「SOCIETY型」、「UNIVERSE型」、また3枚とも異なるカテゴリーを選んだ人を「バランス型」と類型化することもできます。このとき、"わたしたち"のウェルビーイングにとって重要なことは、できるだけウェルビーイングの〈対象領域〉を広げ、その人の主観的ウェルビーイング実現の選択肢を増やすということです。もちろん、個人の価値観であるので何が理想だということはありませんが、たとえば自分（「I」）に関する要因は、その人の充足の基盤となるものですが、それだけだと自身に関する状況がうまくいかなかった場合、状況を改善することが困難になってしまいます。このように、"わたしたち"のウェルビーイングを考える際には、そのグループを構成する個人の心理的要因の〈対象領域〉のバランスが重要であると考えられます。そして"わたしたち"のウェルビーイングを志向するサービスやプロダクトとは、ユーザーの心理的要因に対して、ウェルビーイングの多様な関わりシロをもたらすものであるということがいえるでしょう。

"わたしたち"の〈関係者〉の広がり：間主観

本項と次項では、"わたしたち"のウェルビーイングの特徴的なドライバーの〈関係者〉を広げる実践について述べます。本項ではまず、目の前の人の考え方やあり方をどのように理解・共有するのか、その際に重要な3つの観点について見ていきたいと思います。1つ目は、自分が自身に対して持つイメージと他者から見た自分のイメージの相違についてです。2つ目は、同じ環境で、自分と他者それぞれが環境に対して持つイメージの相違です。3つめは、自分が持つ自身と他者のイメージの相違についてです。

では、1つ目について、前述の「わたしたちのウェルビーイングカード」を使って考えてみましょう。たとえば、ある人（Aさん）に「あなたのウェルビーイングに大事な要因が書かれたカードを3枚選んでください」という質問と同

時に、別の人（Bさん）に、「Aさんのウェルビーイングに大事だと思われる要因が書かれたカードを3枚選んでください」という質問をします。そうすると、Aさん自身の主観で選ばれた「Aさんに大事な3つの心理的要因」と、Bさんの主観から見た「Aさんにとって大事な3つの心理的要因」を比べることができます（図20左）。このとき、それが一致もしくは重なりが大きいとしたら、Aさんの主観とBさんの主観の間に共通の理解（間主観性：Inter-subjectivity）があったということになります。もちろんすべてが一致することはないかもしれませんが、Aさん自身の感じているウェルビーイングの要因と、傍から見てAさんのウェルビーイングの要因であると思われていたことが間主観性を有するということは、"わたしたち"として行動するうえでの基盤になるはずです。

さらに、このような考え方は、環境に対しても行うことができます。たとえば、「あなたが職場で大事にしたいことを3つ選んでください」という問いを同じ環境で働くグループのメンバーに行ったとします（図20中央）。そして、各メンバーの選択をグループで共有すると、同じ環境で働いていても、働く場で大事

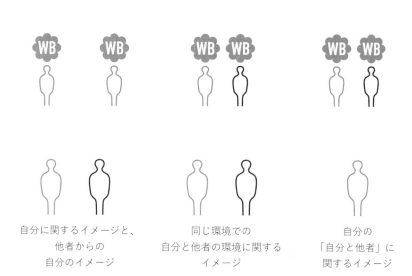

自分に関するイメージと、
他者からの
自分のイメージ

同じ環境での
自分と他者の環境に関する
イメージ

自分の
「自分と他者」に
関するイメージ

図20　主観に関する共通理解と社会的比較

にしたいことがまったく異なるということもありえます。「よい働き方」とは、人によっては、時間に関係なく没頭できることかもしれませんし、心の平穏があることかもしれません。もし、お互いの「よい」の違いを知っていれば、それに合わせて行動を調整することができますが、他者の「よい」をお互いに知らないかぎり、うまく協働することができなくなります。つまり、あるグループにおいて、個人個人が共有する環境で何をウェルビーイングとするか、その要因が周囲の人々と共有されていることが重要となります。

"わたし"が大事にしている価値観（ウェルビーイングの心理的要因）を出し合い、それらを共有、対話することは、"わたしたち"として行動したり、"わたしたち"としてグループのビジョンを考えることへつながります。たとえば、働く場で大事なこととして「挑戦」を選択した人と「思いやり」を選択した人がいた場合、「挑戦のために、時間の融通ができる仕組みを作る、シフトを変われるようにする」といった行動は2人のウェルビーイングを一緒に実現する活動になりうると気づくことができます。つまり、いきなり"わたし"のアイデアを出し合うのではなく、アイデアを具体化する前に、価値観を共有することで、複数人のウェルビーイングが実現されるアイデアを出すことができるのです。言い換えるならば、"わたしたち"として協働するためには、「アイデア出し」の前に「価値観出し」をするプロセスが大切であるということです。

もうひとつ、間主観に関連する測定を考えてみましょう。「あなたはこの街に満足していますか？」という質問は、回答者の主観によって答えることができます。また別の、「他の人はこの街に満足しているように見えますか？」という問いを考えることもできます。これは、自分の主観で他者の主観を推定する質問です。自分だけでなく他者がどう感じているかを推定するわけですが、ここではその社会的な比較（Social Comparison）について考えます（図20右）。前述の2つの質問に関する回答を、満足と不満足の組み合わせで4つの条件を考えてみましょう。表5の左上、「街について、自分も満足で、他の人も満足に見える」のはいちばんよい状態でしょう。一方、左下の「自分は満足で、他の人は不満に見える」というのは、どこか居心地の悪さを感じる可能性があります。右上の「自分は不満だけれど、他の人は満足しているように見える」というのは、もしかしたらもっともよくない状況で、「何で自分だけ？」と妬み

や被害者意識のような感情だけでなく、「他の人はわかってくれない」と、コミュニケーションの拒絶や孤独感が生じてしまうかもしれません。このような状況では、"わたしたち"という感覚が生まれることは難しいでしょう。むしろ、右下で、「自分は不満で、他の人も不満」であることが共有されたとすると、みんなで頑張ろうと仲間としての感覚が生じるかもしれません。

ここまで、〈関係者〉同士の主観に関する共通理解（間主観）や、自身と他者の主観の比較（社会的比較）について述べてきました。主観の測定は質問文に回答することで得られますが、自分自身に対してのイメージと他者から見たときの自分のイメージを比較する、同じ環境で自分と他者の環境に対するイメージを比較するなど、うまく質問を設計することで、グループ内での主観の相違を把握することができます。そのときに、主観に齟齬がないこと、もしくは、齟齬があったとしてもお互いにその背景を理解していることが大切になります。また、自分の満足度と自分から見た他者の満足を比較したときに、自分が満足していないのに周囲が満足しているように見えると、嫉妬や妬み、孤独感へとつながってしまいます。このような主観の測定やその相互理解の場を持つことは、"わたしたち"の〈関係者〉を広げていく上での重要な基盤となります。

		あなたはこの街に満足していますか？	
		満足	不満足
他の人はこの街に満足しているように見えますか？	満足	自分は満足だし、みんなも満足していると思っている	自分は不満だが、みんなは満足だと思っている →妬み・孤独感
	不満足	自分は満足だが、みんなは不満だと思っている →居心地の悪さ	自分は不満で、みんなも不満だと思っている →環境改善

表5　街への満足度に関する質問への回答の場合分け

"わたしたち"の〈関係者〉の広がり：一人称かつ三人称

"わたしたち"のウェルビーイングでは、個人としての視点（マイクロ）だけでなく、自身を含むグループの巨視的な視点（マクロ）からもウェルビーイングを捉え、個人と全体の両方のよいあり方を実現していくことを目指します。しかし、個人の一人称視点と全体を見渡す三人称視点は、どのように両立するものでしょうか。また、それはいったいどのように測定すればよいのでしょうか。

Q4で紹介した哲学概念「Self-as-We」は、自身の参加しているグループがどの程度"わたしたち"としての性質を感じることができるのか、グループ環境の評価指標のひとつとして考えることができます。言い換えると、グループがどれほど"わたしたち"を感じられる場であるか、〈関係者〉の広がりの指標（環境要因の1つ）として考えることができるということです。具体的には、以下の7つの下位概念に関する質問に回答します。自分がグループに対してつながりを感じられる「一体感」。自分の主体性の発揮とグループからの委譲が同時に起きていると感じる「両動感」。グループの意思決定等の責任がある程度任せられていると感じる「被委譲感」。グループの外にも開かれたグループの「開放性」。誰かに責任や権限が集中していないグループの「脱中心性」。共同行為の責任が特定の人に帰属されないグループの「全体性」。構成する人を尊重するグループの「仲間性」。表6の7項目の質問を同じグループに属する複数人に行い、その合計点の平均等によってそのグループ環境の評価を行います。

このSelf-as-We尺度の点数の高いグループは、個人同士で競争するよりも、多くの人がグループ全体の視点を共有しながら"わたしたち"として情報を共有したり意思決定をすることができる環境だということです。このことは、別の言い方をすると、ウェルビーイングの範囲が"わたし"から"わたしたち"へ広がっているともいえます。人間は、"わたし"以外の人が幸せだと、無意識に自分と他者を比較してしまいがちです。しかし、もし"わたしたち"の誰かが幸せだとしたら、「あの人が幸せでよかった。"わたしたち"としては幸せだ」と思えることがあります。ここまで単純な話ではないかもしれませんが、グループ内の人々を"わたしたち"として捉えることで、その人々のポジティブな状況が、"わたし"の主観的ウェルビーイングにもポジティブな影響を与える

自身の参加しているグループが、どの程度Self-as-Weを感じることができるのか、場のSelf-as-Weの程度を評価する7項目		そう思わない	あまりそう思わない	どちらともいえない	ややそう思う	そう思う
一体感	このグループの取組みがうまくいくと、自分のことのようにうれしい。	1	2	3	4	5
両動感	私は、このグループでの役割を自ら果たしている感覚と、担わされている感覚の両方を感じる。	1	2	3	4	5
被委譲感	このグループでは、一定の範囲の意思決定がメンバーに任されていると感じる。	1	2	3	4	5
開放性	このグループの活動は、このグループのメンバーだけで成立しているわけではない。	1	2	3	4	5
全体性	このグループの取組みで起きた失敗は、特定の誰かのせいにすることはない。	1	2	3	4	5
脱中心性	このグループは、誰かがリーダー役を担わなくても、うまく活動を進められる。	1	2	3	4	5
仲間性	このグループでは、意見が異なっていても尊重し合える。	1	2	3	4	5

表6　「共同行為の場を評価する Self-as-We 尺度 2023」[34]

可能性があるということです。つまり、"わたし"が"あなた"と競争し、"わたし"のウェルビーイングを最大化しようとするのではなく、"わたし"と"あなた"のウェルビーイングのあり方を理解し合い、"わたしたち"として資源を共有しながらグループとしてのパフォーマンスを向上させ、持続可能性を上げようとするのです。それが、結果として、グループを構成する人々の個人としてのウェルビーイングも向上させることになるでしょう。

現実には、個人それぞれの時間や予算といった資源は限られ、偏りがあります。たとえば、"わたしたち"に向けた行動が可能で、自分の資源を他者のために

差し出せる余裕のある人がいても、そのような人が一人だとしたら、その人に負担が偏ってしまいます。また、"わたし"として考えがちだけれど資源に余裕がある人、逆に資源に余裕はないけれど"わたしたち"として行動する人がいるかもしれません。このように、その人のウェルビーイングの〈関係者〉の範囲と、リソースがわかることで、個々の資源を増やしたほうがいいのか、"わたしたち"に関するワークを行ったほうがよいのかなど、方針を立てることが可能になるでしょう。ここまで、一人称と三人称の視点を持つグループ環境への評価指標としてSelf-as-We尺度を取り上げましたが、もちろん、Self-as-We尺度以外にも同様の関係性を測定可能な指標がありましたら、それを使う形でも問題ありません。

<div align="center">＊</div>

"わたしたち"のウェルビーイングは、マイクロな視点からグループ構成員の主観的ウェルビーイングや、マクロな視点からのグループ全体としての調和・活性・持続をアウトカムとしています。一方で、ドライバーとしては、個人内への働きかけとして〈対象領域〉の広がりを考え、個人の心理的要因のバランスを取り上げました。また、個人の外への働きかけとして〈関係者〉の広がりを考え、主観に対する共通理解やグループ環境への評価を取り上げました。これら"わたし"の〈対象領域〉や〈関係者〉が広がっていくことで、結果としてマイクロ・マクロ両方の視点からグループとしての"よいあり方"が実現されるでしょう（これらの具体的測定事例については、筆者（渡邊）の関連する取り組み[35]などを参照いただければと思います）。

ウェルビーイングに資する
サービス／プロダクトの設計に向けて

Q1、Q2では、なぜ現在ウェルビーイングが大事なのか、社会構造や価値観の変化から振り返り、その構成概念としてのウェルビーイングの捉え方、特に主観的ウェルビーイングについて、測定という視点から紹介しました。また、その際に、個人（"わたし"）や集団（"ひとびと"）、さらにはグループ（"わたしたち"）といったウェルビーイングを捉える主体の違いによって、測定内容や目的が異なることについても触れました。Q3で述べたように、"わたし"のウェルビーイングは、心理的要因やその環境要因をドライバーと考え、そこから自身のあり方に対する評価を向上させ、さらには、自己理解や行動変容を促します。また、"ひとびと"のウェルビーイングは、集団を構成する個人の主観的ウェルビーイングのスコアに対して、個人や集団の環境要因がドライバーと考えられ、集団全体の傾向を把握することで政策の策定や評価等に用いられています。

一方、Q4で示したように、"わたしたち"は、"わたし"と"ひとびと"のどちらでも捉えきれない状況、個人と個人、個人と集団のあいだでお互いに影響を及ぼし合う「マイクロ＝マクロ・ダイナミクス」としてのグループを主体と考えます。このような状況は、日常の働く場、学ぶ場、暮らす場、チームスポーツなど多くの場で生じますし、"わたしたち"という視点は、さらに今後、予測できない未来で多様な人々と協働するためには必要な考え方です。

このような考え方を実現するためには、ウェルビーイングの〈対象領域〉を、他者や社会、自然まで広げることや、〈関係者〉として他者や社会、自然まで含めウェルビーイングを実現することが重要になります。そこでQ5では、"わたしたち"のウェルビーイングのアウトカムとドライバーを整理し、これら特徴的なドライバーの測定や向上への実践について議論しました。

さて、第1章（本章）が終わり第2章に入る前に、本章の背景を少しだけ紹介します。ここまでお読みいただいた読者は、もしかしたら、その内容をもう少し詳しく知りたいと思われたかもしれません。いったい何の分野を勉強したらよいのかと。しかし、それに一言で答えることは困難です。個人（"わたし"）のウェルビーイングであれば心理学、集団（"ひとびと"）のウェルビーイングであれば経済学、ウェルビーイングのあるべき姿であれば哲学。さらに、その実践であれば、教育学や政治学、経営学、社会疫学など、あまりにも多くの分野にまたがっています。一口にウェルビーイングの専門家といっても、いろいろな立場の研究者や実践家がいらっしゃるのはそのためです。そんな中で、さまざまな研究や実践を、ひとつの筋で見通すことができないか、というのが本章執筆の動機でした。既存分野への敬意を払いつつ、それらをどのように意味付けることができるのか、その試行錯誤の結果が本章です。

さらなる探求に向けて、いくつか話題を提供して本章を終わります。本章では、グループ（"わたしたち"）のウェルビーイングを説明する重要なキーワードとして「マイクロ＝マクロ・ダイナミクス」を使用しました。この言葉は、個人の考え方や行動（マイクロ）から、社会現象（マクロ）が創発するプロセスを研究する社会心理学の分野を参照したものであり、より精緻な理論化については、社会心理学を手掛かりとしていただけたらと思います。また、本章では、主に大人のウェルビーイングを取り上げましたが、今後、子どものウェルビーイングはますます重要になっていきます。ただし、子どもは自らの生活環境をつくりかえることが困難で、大人がそれを整える必要があるなど、大人と子どもでは注意すべき点が異なります。そして、子どもが大人の制御対象にならないよう「子どもの権利条約」といった子どもの権利に基づいて子どものウェルビーイングは考えていく必要があります。また、近年、企業の研究所でもウェルビーイングを対象とした研究が行われるようになりました（たとえば、筆者（渡邊）の所属先の1つNTT社会情報研究所）。このとき、企業においてウェルビーイングの実現と経済性の関係はどうあるべきか、それは大きな課題です。そして、「WELL-BEING TECHNOLOGY」と銘打つ展示会も生まれましたが、今後、テクノロジーの発展がどのようにウェルビーイングに資するのか、そこからどのようなサービスやプロダクトが生まれてくるのか、実感をもって把握する機会が増えるとよいでしょう。

第2章では、"わたしたち"のウェルビーイングを実現するサービスやプロダクトを作り出す思考・試行を支援する考え方を提示していきます。ここまでは、「"わたしたち"のウェルビーイング」にはどのような特徴があり、これまでの"わたし"や"ひとびと"のウェルビーイングとどのように異なるのか、社会的な背景や、測定・実践の着目点の違いから述べてきました。その違いが分かったとして、実際に「"わたしたち"のウェルビーイング」をつくるためには何を考えればよいのか、その着目点やデザイン領域を明確にする必要があります。

もちろん、ここまで述べてきた「"わたしたち"のウェルビーイングとは何か？」ということに関する議論が分析や評価の基盤になりますが、そのまま「"わたしたち"のウェルビーイングをどうつくるのか？」という問いの回答にはなりません。「つくる」といっても、何かを実践するグループの当事者として「つくる」ときの考え方と、それがうまくいくような仕組みをグループ外部のサービス提供者として「つくる」ときの考え方は異なります（図21）。当たり前ですが、サッカーをうまくプレーするときに選手が考えることと、よいプレーが行われる環境を用意するときにゼネラルマネージャーが考えることは異なるということです。たとえば、"わたしたち"のウェルビーイングを実現するために、当事者であるならば、自身がどのように〈対象領域〉や〈関係者〉を広げられるかということが重要ですし、サービス提供者であれば、どのようにユーザー含めて"わたしたち"としてサービスを使ってもらい、結果として"わたしたち"のウェルビーイングが実現されるためのきっかけ（媒介）をつくれるのかということが重要になります。もちろん、お金のやり取りが入ると考え方は複雑になりますし、具体的な実現方法も状況に大きく依存するでしょう。そのときに、もし、サービスやプロダクトの「つくり手」が共通して考えるべきものがあるとしたら、何だろうかということを、次の章では考えていきたいと思います。

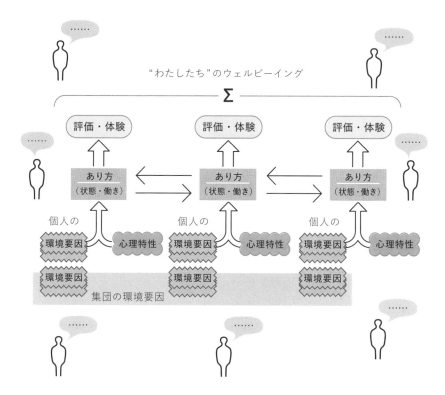

図21 「"わたしたち"のウェルビーイング」の「つくり手」の視点

第2章
"わたしたち"の
ウェルビーイングをつくりあう
デザインガイド

ウェルビーイングを
デザインするための視点

日々の生活のなかで、ウェルビーイングを具体的なデザインの対象として捉えるためにはどうするべきなのでしょうか？　この章では、生活を取り巻くあらゆる事象を、わたしたちの一人ひとりが個別に経験するものとして捉えることについて考えていきましょう。そして、一つひとつの体験のなかにウェルビーイングをもたらす要素、もしくはウェルビーイングを阻害する要因があるのかを考え、それぞれの場合でどのように対応できるのかということも見ていきましょう。このようなデザインのプロセスは、実験を通した観察を繰り返すという研究手法の思想に依拠しています。

もちろん、本書は学術研究への誘いではありません。あくまで社会実践の場においてどのように具体的なモノやコトを、「"わたしたち"のウェルビーイング」という観点からデザインできるかということに主眼を置いています。ただ、作法は異なっていても、学術的な研究のエッセンスやノウハウをデザインに応用することは有意義だといえます。

なお、筆者たちは、たったひとつのデザインであらゆるウェルビーイングのかたちを実現することは難しい、ないしは不可能である、という考えに立ちます。すべての作られたものは、固有の文脈や歴史のなかから生まれているからです。学術研究の価値のひとつは、同じ問題意識を共有する人々が、互いの試行錯誤から得た知見を共通のフォーマットで記述することで、互いに参照し合ったり、時には反証をしながら、知見を深め合うことができるという点です。ある意味、研究者同士は、たとえ専門分野を異にしている場合でも、相互に高め合うという姿勢を共有しているという意味で"わたしたち"なのだといえます。

そのうえで、学術と非学術の境界を越えた地平でわたしたちが最初に始められるのは、どのような関係性を対象に捉えるか、という問いです。この本を読んでいるあなたに、すでに当事者意識が持てるアイデアがあるのであれば、その関係性がよい状態であるとはどのように表現できるのかを考え始めましょう。もしもアイデアが浮かばないようであれば、自分自身、もしくは身近な人が抱えていて共感できるような、関係性の問題を探してみましょう。それは「家族」や「友人」といった人間関係や、「人間と動物」「人間と環境」という場合であるかもしれないし、「目的」と「道具」というような、ある行動をとる際の当人と道具の関係かもしれません。また、後述するように、ウェルビーイングを考えるうえでは、ポジティブな事象をどう生み出すかという思考法が機能することもありますが、時としてはウェルビーイングを阻害している「痛み」や「悩み」を取り除いたり、緩和するという着想の方が有効な場合もあります。だからこそ、ある集団や環境における制御や抑圧の構造を批判的に観察し、ストレスを受けている存在をケアする視点が重要になるのです。

繰り返しになりますが、本書の目的は、個々の"わたし"のウェルビーイングではなく、個々人の関係そのものとしての"わたしたち"のウェルビーイングをデザインすることです。そのためには、「ある"わたし"と別の"わたし"が、どのように相互に望ましいといえる関係を築けるのか」という問いを立てることが必要になります。次では、ある具体的なデザインの現場の観察を通して、ひとつの事例を紹介します。

わたしたちのウェルビーイングのためのハッカソン

筆者（チェン）は、2018年よりコンサルタントの太田直樹さんとパナソニック株式会社（現パナソニックホールディングス株式会社）と一緒に主催してきた「わたしたちのウェルビーイングのためのハッカソン」に、初回から講師の一人として参加してきました。毎年秋頃に、会津若松の街にさまざまな出自を持つ企業の人たちが集まり、地元の会津大学の学生も交えて、一泊二日のハッカソンが開かれます。さまざまな企業のプランナーやデザイナー、大学の研究者たちが、扱いたいテーマごとでグループを組み、ディスカッションをしたり専門家にヒアリングをしながらアイデアを練り上げ、次の日までにデモを仕上げて発表を

行うというなかなかハードな進行となっています。この間、講師たちは自分の専門や関心に近いテーマのチームにメンターとして参加し、議論が煮詰まったときの相談相手として伴走します。そして2日目の最終発表は、それが終わりではなくプロジェクトの始まりだという意味を込めて、「中間発表」と呼んでいます。

毎年、講師陣がそれぞれ事前のレクチャーを行うのですが、チェンはウェルビーイング研究についてのを講義を行い、個人だけではなく関係性を対象として考えましょうと呼びかけています。2022年には、以下のような文章を事前に提示しました。

> あなた個人だけではなく、あなたに関係する誰か（一人でも複数でも）との関係を良好にし、この先のくらしが今よりも生き生きとしたものになるプロダクト（製品）かサービスを構想してください。初めて出会った関係、家族や友人のようにすでに永い関係、遠距離の恋人の関係、地域コミュニティの関係、人間以外との関係など、さまざまな関係が考えられます。その際、その場かぎりが良好になる関係（快楽的ウェルビーイング）ではなく、長期にわたって良好な関係を保ち続けられること（持続的なウェルビーイング）を志向するように考えてください。

毎回、参加者から出てくるテーマは多種多様です。たとえば若年層のメンタルヘルスを支援するサービス、地域コミュニティの連帯感を醸成するプロジェクトなどの他にも、猫のウェルビーイングをデザインするチームや、植物とコミュニケーションするプロダクト、家庭内の会話に参加する住宅の設計などがありました。特にコロナ禍以降は身近な人同士のコミュニケーションや関係性を対象とするチームが増えた印象があります。

事務局も講師陣も最初は手探りで実施していたのが、5年も経つと少しずつノウハウが蓄積し、文化も熟成してきた感覚があります。特にパンデミック初期の2020年と2021年はオンライン開催に伴ういろいろな困難に直面しましたが、2022年には3年ぶりの現地開催が実施でき、多くの気づきを得ることができました。

なかでも、筆者（チェン）がメンターとして参加したあるひとつのチームには大きな感銘を受けました。そのチームは、デザイナー、エンジニアの学生、乳幼児玩具メーカーの社員の方たちに加えて、一人の社員の方の赤ちゃんが参加し、赤ちゃんの好奇心に親が気づき、一緒に遊ぶことを促すというアイデアから始まりました。さまざまなおもちゃを配置したプレイグラウンドを用意して、チームのそれぞれが赤ちゃんを見守りつつ、カメラで赤ちゃんの遊ぶ様子を記録したり動きを解析するソフトウェアを組みながら、2日間にわたってひたすら観察と試行錯誤を繰り返しました（図1）。初日のあるとき、どのように発表まで進めるのかというディスカッションの際に、これは赤ちゃんの好奇心を対象にしているデザインだけれども、親の赤ちゃんに対する好奇心も増していくのではないか、というフィードバックを返したところ、開発の方向性が一気に定まったようでした。赤ちゃんを観察と介入の対象としていながら、同時に親がどんどん赤ちゃんの見ている世界に入り込み、「赤ちゃんに学ぶ」という意識が生まれる。一方が他方を制御するのではなく、対話的な相互作用が生まれ、赤ちゃんの成長と一緒に親も変化していくことの価値に、チームとメンターが一緒に気づいた瞬間でした。そこから、リアルタイムにモニター映像上で赤ちゃんの動きを認識し、はいはい歩きの軌跡が見えるというプロトタイプを組み上げ、人の目だけでは気づけない赤ちゃんの細かな成長に気づけるプロダクトという中間発表にまとめました。ハッカソンが終わったあとも、赤ちゃんチームの観察実験は継続しています。

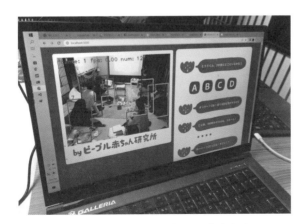

図1　赤ちゃんの動きを観察するためにプロトタイプしたインタフェース

この事例ではまさに、赤ちゃんと親を別々に隔てて見るのではなく、"わたしたち"という関係性において認識する見方が生まれていました。そうして、好奇心という共通の軸を介して、赤ちゃんと親の相互行為（インタラクション）を生み出していくアイデアになったのだと思います。このときはカメラと映像解析技術というテクノロジーがその実現方法として検証されましたが、同じコンセプトを別の技法を用いて実現することも可能でしょう。

そして筆者と一緒にメンターを務めたインタラクションデザイン研究者の橋田朋子さんが高く評価したのは、このチームの全員が観察を行い、仮説を立て、さらに観察を繰り返して、前の仮説を崩して新たな仮説に進むことを厭わなかった点でした。観察する側も、事前に決めた目標に固執することなく、観察のプロセスを通して自らの意識や考えを変化させていく柔軟さは、観察者と被観察者を"わたしたち"でつなぐ姿勢だったともいえるでしょう。実際、伴走者であるメンターたちも、赤ちゃんチームの観察姿勢に感銘を受け、一方的にアドバイスをする存在というよりは、対話をする仲間として共に変化することができましたし、またこのチームの最大の貢献者は、2日間元気に遊ぶ姿を見せてくれた赤ちゃんその人だったのだと多くの参加者が話していました。

なお、このチームのように、対象（赤ちゃんと親の関係性）を常に観察できたり相互行為できる状態で実験を進められる体制を整えるのは、デザインが具体性を帯びるために非常に重要なことだといえます。同種のハッカソンやワークショップ等においても、その対象のことをよく知らなかったり、身近に存在しない人を対象として設定した結果、「悪くはなさそうだけど良いとも言い切れない」曖昧なデザインが生まれがちです。

この事例では特に、デザインする側が変化を受け入れ、対象と適応していくという優れた実験プロセスによって、"わたし"を"わたしたち"へ架橋する相互行為（インタラクション）の特徴が具現化されていたように思います。では次に、この相互行為（インタラクション）をどのように捉えるのかということを見ていきましょう。

相互行為（インタラクション）の視点

わたしたちは何をするにしても、なんらかの相手や対象と向き合っています。ここでいう「相手」とは、人や集団であったり、人以外の生物（ペットや植物）や（チャットやゲームの）ボットであったりします。また、「いま読んでいる本の著者」のような、時間的・空間的に距離のある相手もいます。このように異なる主体（エージェント）同士が互いに行為を交わし、作用しあうことを、「相互行為（インタラクション）」と呼びます。また、一般的な意味での「相手」がいない行為もまたインタラクションとしてみなされます。たとえば文章を書くという行為は、ペンで紙に書く、キーボードでタイピングをする、スマホで音声認識するなどたくさんの方法が存在しますが、どの場合でも、書く自分と、書くために使う道具の間に相互作用的な関係性があると考えられます。

このような相手のあるコミュニケーションや協働作業といった相互に影響を与え合う関係性は、デザインや工学の分野では「相互行為」もしくは「相互作用」（interaction、インタラクション）と呼ばれ、さまざまな方式で研究されてきました（なお、本書では、行為の側面を強調するときには「相互行為」、関係性のなかで相互に与え合う影響を示すときには「相互作用」と使い分けています）。

デジタルデバイスやソフトウェアなど、人が触れる情報技術の設計を担う分野は「ヒューマン・コンピュータ・インタラクション（HCI）」と呼ばれます。直訳すると「人とコンピュータの相互行為」という程度の意味ですが、人とコンピュータがどのようにつながっているのか、そのつながりのなかで人はコンピュータによってどのような影響を受けて行為を遂行するのか、その影響が次にどのようにコンピュータの発達に作用するのか、などについて研究がなされています。道具は、使う人の意識に影響し、人の使い方は道具の作られ方に影響するという考えが根底にあるわけです。

世界でも最大のHCI学会のひとつである「ACM CHI」では、人以外の生物のための情報技術の設計についても議論されています。ACM CHIでは、インタラクションに関する研究の手法についても、たとえばある新しいデバイスの使用に関する物理的・心理的な統計データを集めて分析するといういわゆる定量的な

方法以外にも、社会学のエスノメソドロジーや人類学の参与観察といった方法論にもとづいた定性的な方法も認められており、議論の多様性が生まれています。

定量と定性のどちらが「正しい」のかという議論に答えはありません。研究したい問いや仮説に対して、どちらの道具立てが向いているのかを考えて使い分けるのがよいでしょう。人文系の出自を持ちながら ACM CHI にも多くの論文を寄稿している研究者 Bardzell & Bardzell による『人文学的な HCI』という書籍では、哲学、美学、詩学、社会学といった人文科学の手法がどのようにテクノロジーについて論じられるかという点を詳しく説明しており、そのなかでユーザーエクスペリエンス（UX）デザインに対する心理学と人文科学の得手不得手を論じています[1]。要約すると、心理学的アプローチは、比較的よく理解されている体験を扱うのに適しており、定性的な方法論は、まだあまり理解がされていない体験に関連したデザインの役割を探求する場合に適している、ということです。

心理学の研究では、調べたい項目について統計的に有意な数のデータを実験や調査を通して集め、分析するのが主流です。そこでは個人ではなく集団の傾向を見つけ、別の集団と比較したりします。対して人類学や哲学的なアプローチでは、広く社会的に共有されていない、突出したものや重要な例外を理解することが目的となります。そこでは個別の事象に注意を払い、つい既知のカテゴリーに分類したくなる欲求を退けながら、未知の概念を浮き彫りにしようとします。

当然ながら、この2つのアプローチの両方を混合して使いたくなる局面も出てきます。100％定量であったり完全に定性的な研究というのはおそらく存在しえません。たとえば人類学的な参与観察の方法で、あるコミュニティを調査していたら、それまでは理論化されていなかった新しいタイプのウェルビーイング因子の仮説を思いついたとします。その新しいタイプの因子と、よく調べられている既知のウェルビーイング因子との相関を統計的に調べることで、新しいタイプの因子の意味や有効性を確認することができます。

また、たとえば会話分析という社会心理学のアプローチでは、会話に参加する

当事者の発言のみならず、視線や体の動きをつぶさに観察し、刹那ごとに起こっている事象を分析します。会話をミクロに分解し、一見当たり前のやり取りに対しても、なぜ・どのようにそのような相互行為が実現できているのかという視線を投げかけることにより新しい発見が浮かび上がるわけですが、非常に具体的なデータの検証を積み重ねながら論証を進めていくスタイルです。統計分析こそ多用しないにせよ、データと観察の厚みが説得力を生み出します。同様の価値観は、よくわかっていないコミュニティに参加し、参与観察という方式で細かなメモ書きとフィールドノートを積み重ね、さらにインタビューを分析する文化人類学の手法にも共有されているといえます。

とはいえ、一定数以上の被験者やサンプルデータと、統計的に厳密な検証を要する心理学的アプローチは、新しいものをデザインし、かたちにするという行為と必ずしも相性がよいとはいえません。HCI研究では新規性が求められますが、本当に新しくて面白い相互行為を生み出す研究では、それがどのような価値をもたらしているのか、よくわかっていない部分も多分に含まれます。そのようなとき、すでによく知られている概念や価値観の範囲にとどまって分析することも可能ですが、下手をするとただの確認作業のようになってしまいかねません。逆に、よくわからないけれど興味深い現象をありのままに受け止めているうちに、新しい意味や価値を発見していくというアプローチは、実験プロセスそのものを好奇心にあふれるものにしてくれるでしょう。

対象に好奇心を向けるということは、主体的に関心を寄せるということであり、そこから相手へのケアが始まります。英語でケアする（care）という場合、相手を思いやるという意味と同時に、相手が自分にとって大事であるという認識を指します。対象を大事に思うことと大事にすることは、同じひとつの次元に位置しています。対象となる存在を自分の目的を達成するための手段としてのみみなすのでなく、その人・生き物・モノ自体にとって「よい」といえるように関心を寄せるという態度が不可欠となるのです。

＊

さて、ここまでHCIのような情報技術を用いた相互行為のデザインと人文科学的なアプローチの親和性について見てきました。しかし、面白いと思えるよう

な相互行為のアイデアが日常生活で生じるのか不安に思う読者もいるかもしれません。次に、「メディア論」という考え方を紹介し、何気ない日常のなかにおける道具の観察を通して関係性の相互行為を捉える方法を考えてみましょう。

メディア論で日常を捉える

人が何かを行うときに、使う道具そのものによって人の考え方や行動の仕方が影響されるという発想は、「メディア論」と呼ばれる人文社会学の研究分野においても通底しています。この「メディア」という用語は、現代の社会では「マスメディア」「ウェブメディア」のような情報媒体という意味で用いられることが多いですが、人文研究におけるメディアとは、「何かと何かを媒介するあらゆるもの」を指します。たとえばチャットアプリは、人と人のコミュニケーションを媒介するメディアです。先に挙げた、文章を書くための方法のそれぞれで使われる道具は、ある人の思考を他者に伝えるための媒介という意味でメディアと呼ぶことができますし、書き終わった結果としての文章を印刷された本として読むことと、タブレットで電子書籍として読むことも、異なるメディア体験をもたらします。また、より厳密に見ていけば、書くという行為の最初の読者は執筆者自身なのであり、ペンで書くのとタイピングするのでは、書いたり消したり推敲したりするスピードやテンポが異なり、最終的に書かれる内容も異なってくるでしょう。このように考えたとき、人はメディアを介して自分自身とも対話的に相互行為をしているといえるのです。

メディア論の考え方を最初に提示したといわれるマーシャル・マクルーハンは、「メディアはそれ自体がメッセージである」という表現を残したことでも有名です[2]。マクルーハンは、とりわけ1950年代以降に世界中に広がっていったテレビの放送網により、大量の映像メディアに曝されて変化を被る大衆の意識について考えました。マクルーハンによれば、テレビの放送という情報伝達の形式は、音声だけのラジオや文字だけの新聞といった既存のメディアと大きく異なり、大量の視聴覚情報が流れるだけでなく、触覚をも喚起すると分析しました。簡単にいえば、同じ内容の情報をテレビで放映するという選択には、他のメディアを用いるのとは違う帰結が伴う、というわけです。メディアそのものがメッセージであるということは、相互行為に用いるメディアそのものによっ

てわたしたちのものの感じ方、考え方、認識の仕方が左右され、変化するということを意味しています。マクルーハンはまた、「メディアはマッサージである」という言葉遊びもして、情報の内容よりも様式そのものによってわたしたちが影響を受けることを強調したのです[3]。メディア論を前提にしたデザインの方法論とはつまり、わたしたちがどのような影響を受けるメディアを作り出そうとしているのか、という問いを立てることにほかならないのです。

繰り返しますが、ここでいうメディアとは、相互行為を支える「あらゆるもの」です。メディアをデザインの対象として考えるとき、プロダクトデザインのように物質的なモノである場合もあれば、ソフトウェアのようにデジタルデバイスで触れる体験である場合もありますし、また体験のデザインそのものがメディアとなるともいえるのです。体験のデザインというのは、ワークショップや授業、ハッカソンというようなイベントの形式も当てはまりますが、日常的な行動のルールを決めるだけの場合も指します。たとえば、いつもより多く歩くとか、早朝に起きるというルールを実践することも、自分や周囲に変化を与え、さまざまな影響をもたらします。それが、ルールもメディアだという意味です。同様に、ある新しいプロダクトを使い始めるというのも、ひとつのルールを決めるということだと捉えられます。自分だけのルールをつくり、守って行動することだけによって、"わたし"のウェルビーイングに変化をもたらすことができますが、自分の行動の変化が周囲の他者に影響を及ぼすこともあるわけで、そこには"わたしたち"のウェルビーイングにつながる萌芽があります。自分の変化は他者との関係性の変化にもつながるということを意識すると、関係性のデザインを捉えやすくなるでしょう。

もっと直接的に、他の人たちとルールを作る場合は、全員が同時に変化を被るわけで、より複雑な関係性が立ち現れます。その意味で、最も社会的な拘束力と影響力をもつルールというのは法律です。法律とは、非常に多くの人の意識や行動に影響をもたらすメディアであり、立法という過程でデザインされるものでもあります。

メディア論の面白さは、自分自身や周囲の人たちの普段の行動を対象に研究ができることです。筆者（チェン）が教える大学のゼミでは、メディア論的な発

想で体験をデザインし、日常の変化を観察するという形式で学生たちに卒業論文を書いてもらっています[4]。対象は自分自身の場合もあれば、複数人の相互行為の場合もあります。いくつかこれまでの卒業論文のテーマだけを抜き出してみると、「自分の足音をリアルタイムにマイクで拾いながら散歩をすることで、スマホなどのデバイスに気が散らせずに、より散歩に集中する方法」「自分の睡眠時間によっていきいきとしたりしなしなになる観葉植物と生活し、睡眠不足を和らげる方法」「我慢したカロリー摂取の分だけ成長するアバターを使った加算型ダイエットアプリ」「会話が聞き取りづらい認知特性の人のために、ビートで音のバリアをつくり集中しやすくする方法」「容姿コンプレックスと向き合うために、毎朝自分の顔を撮影して記録観察する〈朝顔〉の方法」など、自分自身の抱える困難や生きづらさと向き合うタイプの研究が多くあります。これは、精神医療の世界で生まれ、研究が行われている、自分自身の病状を主観的に観察し、主体的な記述と発話を通して他者と共有する「当事者研究」というアプローチを参照しているからでもあるのですが、興味深いことに、極私的な悩みへの対処法を突き詰めていくと、同様の悩みを持つ別の人たちにとっても生きやすさのヒントとなって受け止められるということが起きます。考案した方法の結果よりも対処のプロセスが参考となり、自分なりの課題との向き合い方に学びがもたらされるのです。実験や研究をまとめて他者に伝えるという行為そのものが、ある種の相互行為のメディアとして働きます。

相互行為とメディア論の考え方の面白さは、何気ないわたしたちの一挙手一投足にまでデザインの可能性を見出せることにあります。日常を注意深く観察するだけで、自ずと解像度も上がり、新しい気づきや発想が得られやすくなるでしょう。

原初のメディアとしての身体

このとき、気をつけなければいけないのは、「人間の意志に関係なく、テクノロジーが人の行動を決めるのだ」などと、外在的なメディアが人の認識や行動を「決定」するという還元的な思考に陥らないことです。そのためにも、わたしたちの身体そのものが、人間に内在する原初のメディアであり、その働きを考えることが大切です。

身体がメディアであるとはどういうことでしょうか。それは、わたしたちが表出する情報は常に身体の外側と内側の両方にフィードバックを起こし、それぞれに作用するということです。たとえば、ご飯を食べているときに「美味しいなぁ」と声に出すというシンプルな状況を想像してみましょう。一見何気ない場面ですが、このとき、実に複層的なフィードバックが働いています。まず、舌の味蕾や鼻の嗅覚などで知覚された食べ物の味から過去に食べた食物の記憶が喚起されたり、いま食べている味が美味しいという認知が生まれたりして、そこから言語的なアウトプットとして「美味しい」という声が発せられます。この食べ物と自身との相互行為においては、感覚的な気づきから言語的な認知へと、ある種の翻訳が起こっているわけです。さらに、その音声が外部化されるのを自分自身で聞くことで、確かに自分の食しているものは美味なのだという認識がかすかに（時に強力に）強化されます。これが、内側へのフィードバックです。何を自分が美味と感じるのかということには、それまでの過去の体験と、その時点での体の調子、そして自分自身の反応など、身体を中心とした実に多くの事柄が作用しているわけです。このとき、身体の全体は、自分の食体験の最初のメディアとしてあると考えられます。

身体の知覚系と並行して重要な働きをしているメディアが言語です。言葉になっていない「この感じ」が言葉に翻訳されることで、自分自身の感情が作られ、そのことに気づくことにもつながります。もしも周囲にその料理を作ってくれた人がいれば、料理に対するコメントはその人自身、および自分とその人の関係性に作用をもたらすでしょう。そして、言語化するプロセスもまた多種多様です。「美味しいなぁ」と単純に言う場合と、「さっぱりしていて美味しいなぁ」と味を形容する場合、「信じられないくらい美味しい！」と強調する場合など、自身と他者へもたらすフィードバックは多種多様に異なります。

わたしたちの身体には、無意識や情動といった言葉にならない膨大な情報が流れており、言葉として表出したり内言で考えたりするものは全体の一部に過ぎないと考えられます。何かをしようと能動的に行動するときもあれば、他者や環境からの働きによって受動的に振る舞うときもあります。また、能動でも受動でもなく、「自ずとそうなった」としかいえないような中動態的な行為や帰結もあります。大事なのは、すべての行動や帰結を事前に計算しておくことは

不可能であるということです。同時に、わたしたちの日常の何気ない所作において、わたしたちの心身は絶え間なく自分自身と周囲と相互行為を続けており、微視的なレベルにおいてフィードバックが生じています。わたしたちは多くの場合、自分の意志で決められる行動よりも、制御できない複雑な流れに連なったり、身をゆだねたりしながら生きています。だから、意志によって制御できない無意識や身体とは、「向き合う」というよりも「付き合う」というマインドでいたほうがよさそうです。

テクノロジーを用いたデザインにおいて見過ごされがちなことは、身体の全体性です。たとえばスマートフォンは指と眼を画面に集中させる設計になっていますが、そのため歩きスマホや運転中のスマホ操作といった危険な行為にもつながりますし、過度な使用による睡眠障碍、注意障碍といった体への悪影響についてもわかってきています。コロナ禍のリモートワークでビデオ会議漬けになり、心身の状態が悪化したという事態も多くの人が経験しているでしょう。スティーブ・ジョブズやビル・ゲイツが自分の子どもたちにはスマートフォンやタブレットは渡したくないと発言したことは有名ですが、わたしたちが身体をもった存在であることを見通したテクノロジーの設計は、今後より重要な視点となるでしょう。

ウェルビーイングが生まれる相互行為

さて、本書が対象とするウェルビーイングという概念も、主観的に経験される膨大な量の感情や認知のなかで生成されるという意味において、それが何らかのメディアを介した相互行為の結果として生まれると考えることができます。そのように捉えたとき、ウェルビーイングはデザインの対象となりえるわけです。ここで、次のように問いを立ててみましょう。ウェルビーイングが生まれる相互行為とは何か？　そのような相互行為を支えるメディアは何か？　そのメディアと人の身体、意識との長期的なフィードバックの関係はどのようなものなのか？　そして、そのメディアは複数人の関係性（"わたしたち"）の形成や維持、変容にどのような影響を与えるのか？

もちろん、一言でウェルビーイングといっても対象となる文脈や行為があまりに多く、漠然と考え始めてもどこから手を付ければいいのかわからないかもし

れません。逆に言えば、それだけヒントが日常生活に溢れていると考えてもいいでしょう。なにより、まずは自分自身を対象と捉えて、観察を開始することができます。同時に、自分の周りの親しい人々や存在を対象に観察を始めることもできます。前著『わたしたちのウェルビーイングをつくりあうために』で紹介したいくつかのワークは、通常はなかなか言語化しないウェルビーイングについての会話を通して、観察のプロセスを始めるきっかけを生むものでした。最も簡単なものとして、自分の心がいきいきとなる要素を3つ考え、白紙に書き込み、他の人と話し合うというワークがあります。これまで日本在住の1,000人以上の方たちとこのワークを行ってきましたが、他者との関係性に関するものが3要素のうちの1つ以上に入っている割合が約6割であることがわかりました。たとえば「家族との会話」「大事な仕事を任されること」「誰かの役に立てること」「適度に一緒にいないこと」「感性を共有できる相手がいること」「ペットが元気でいること」などなど、実に多様な要素が浮き上がりました。これらの要素はすべて他者との相互行為に関するものであり、それぞれの相互行為のメディア（媒介）はデザインの対象として捉えられます。

具体的なウェルビーイング要素について、過去に研究がなされているのかを調べることは学術的な研究を行う場合は必須となりますが、アカデミックではないデザインのケースでも多くの示唆をもたらしてくれるでしょう。今日ではGoogle ScholarやCiNiiといった学術論文の検索システムが公開されているので、キーワードを工夫して調べれば優れた論文にたどり着くことは難しくありません。先に挙げた要素の例だけでいっても、自己効力感、社会的存在感、共在感覚、高揚などといったウェルビーイングと関連する概念があり、それぞれについて多くの研究がなされています（『ウェルビーイングの設計論』では多くの学術的な研究動向について紹介しています）。

もしもあなたがウェルビーイングにつながるメディアのデザインをしたいと思っているのであれば、自分自身と周囲の人や生き物との相互行為を観察することから始めるとよいでしょう。そのための指針は次節で詳述していきますが、この節の最後に、ウェルビーイングに資するサービス／プロダクトを構想するうえで陥りがちなアンチパターンをいくつか確認し、望ましい態度について確認しておきましょう。

問題解決から相対化へ

ウェルビーイングをデザインする授業やワークショップを行っていると、参加者がアイデアを発想する段階で違和感を覚える場合があります。それは、問題解決型でウェルビーイングを捉えようとするケースです。第1章で解説したように、客観的な診断をもとに心身の病気や外傷を治癒する医学の考え方では問題解決型の思考が重要となりますが、心がいきいきとする状態を対象とするウェルビーイング研究では発想が異なります。この違いを説明するために、筆者たちが2017年より実施しているウェルビーイングを考えるワークショップに取り入れている「偏愛マップ」と「ペインマップ」というワークを紹介しましょう。

偏愛マップとは、教育学者の齋藤孝さんが考案した、初対面の人同士が仲良くなるコミュニケーション方法です。基本的な実施方法としては、数名のグループに分かれて、それぞれの人が白紙にペンで自分の偏愛する事柄をひたすら書いていき、それを同じグループの人たちと交換しながら話し合います。すると、通常は初対面ではたどり着けないようなマニアックな話をしあうという状況が起こり、自分の偏愛するあれこれについて熱弁をふるう相手に興味を持ちやすくなります。他方でペインマップとは、偏愛マップを参考にしつつ筆者（チェン）が大学の授業で考案したものです。ペインマップでは、自分の苦手とする事柄を白紙に書き連ね、それを相手と話し合うというものですが、通常は偏愛マップを行ったあとや、少し関係性ができた頃合いで導入します。すると、時には偏愛マップよりも強い共感を生み出したり、互いをケアするコミュニケーションに発展したりします。そして、苦痛を分かち合うことによって、"わたし"という自己視点から、"わたしたち"という関係視点でウェルビーイングを共に考える雰囲気が醸成されます。

10年近く授業で偏愛マップとペインマップを行ってきた経験からいうと、新しいプロダクトやサービスを発想するワークとしては、偏愛マップよりもペインマップの方が本質を突くアイデアが生まれやすいと感じています。ペインマップの手法は、ベンチャーキャピタルが投資先の企業に対して「市場のペインを検知し、そのペインキラー（処方箋）を探せ」とアドバイスしたことにも着

想を得ています。問題がどこにあるのかを明確にし、それを解消するサービスやプロダクトは自ずと市場に受け入れられるというロジックです。たとえば買い物や調べ物など、煩雑な手続きが必要である行為に対して、シンプル化した方法を提供できれば、顧客の無駄な時間を削減でき、市場でヒットするという流れは想像しやすいでしょう。

このようなビジネス的な問題解決型思考は、イルビーイング（悪い状態）をウェルビーイング（良い状態）に転化させる可能性があります。そのため、デザイナー自身が対象とする問題の当事者であることはとても大事です。当事者にしか抱けない問題意識や苦痛を知っていれば、自分自身をテスト対象にすることで素早く着想したりプロトタイピングやテストが行え、他の当事者たちにとっても有益なものを作れるからです。逆に、当事者の置かれている文脈、そして個々の心情を知らずに体験をデザインすることは、かえって当事者の人たちのウェルビーイングを阻害しかねません。他方で、当事者ではなければデザインを考えてはいけないというのも発想の幅を狭めてしまいます。当事者でなくとも、当事者の話を聞き、観察・調査するなかで、知識と共感を深めて、当事者の人々に受け入れられるデザインにたどり着くことは十分可能であると思います。

当然、自分たちの提案する方法がすべての人に当てはまると仮定してしまうと、異なる受け止め方をする人のことを無意識のうちに除外しがちになります。人々の感受性や認知に違いがあることを念頭に置いて、人によっては逆に問題が増えてしまわないか、ウェルビーイングの醸成を阻害してしまわないかという想定外のことを考えたり、チェックする話し合いを設けることが、どんなサービスやプロダクトをデザインするうえでも大事です。

そのうえでも、デザインのプロセスにおいて多様な意見が出る環境をつくることが助けになるでしょう。たとえば、分け隔てなくあらゆる年齢や性別の人々を対象にサービスをデザインしている場合、チームがどちらかのジェンダーや特定の年代の視点に偏っていないかを見て、偏りが認められる場合には知見が不足している当事者たちについて文献を調べたり、コンタクトを取ってインタビューするといったアプローチが有効です。

ただし、どれだけ調べたとしても、完全な理解を得たり、完全に偏りをなくすことはそもそも不可能です。性別や年齢、職種や国籍などの各属性のそれぞれにおける傾向を知ることはできても、そこに分類されている個別の人はそれぞれにおいて多様で複雑な個人だからです。あるデザインが想定する使用者のイメージが固定的であるほど、実際に使用する人自身の多様性も限定されてしまいます。設計者は万能ではないし、すべてを知ることはできないということをネガティブに捉えるのではなく、「自分たちには知らないことはあるが、それを知ろうとしている」という、新しい学びに対する謙虚さをもつことが重要なのです。

つまり、問題解決型の思考そのものにも限界があるということです。それは時として、針の穴に糸を通すくらい狭い範囲にしか正解はないと思い込むことで発想の幅が広がらなかったり、究極の方法を思いつかないと手を動かせなくなるという弊害を生むからです。だから、ペインマップをもとにアイディエーションを行うときには、正解はひとつではないしそもそも「正解」や「解決」という発想もおかしい、という説明を加えます。何が正解で何が不正解かということは普遍的に決まるわけではなく、時とともに変化したり反転したりすることもあるからです。また、「問題解決」という言葉も、近代的な医学において病気は有るか無いかと二値的に捉え、苦しみはゼロにできるという病理モデルを彷彿とさせます。「正解」も「解決」も、幸せなゴールを設定し、そこに一心不乱に向かうべきという価値観を伴いがちですが、そこから外れれば負けであるというような不寛容さも併せ持ちます。近年では、特に精神医療や精神看護の領域において、客観的に診断される「病理」とは別に、主観的に経験される「病い」をどうケアできるかという議論が発展しています。その意味では、ペインマップもまた、苦痛や「病い」を主観的に語り、他者と共有することに意味が生じる相互行為のメディアとして捉えられるのです。

実際、ペインマップにもとづいたワークショップを行っていると、ペイン（痛み）を対象として言語化したり考察することを通して、問題を相対化するプロセスそのものがウェルビーイングにつながる瞬間が観察されます。時として、「自分だけかもしれない」という心の悩みを抱えている人が、そのペインを緩和する架空のプロダクトやサービスを構想し、発表を準備しているうちに、悩

みが相対化でき、ペインが薄らいだと報告することがあります。ゴールを目指して優劣を比較するのではなく、互いの弱さを尊重しながらプロセスを楽しむことによって、自分たちと世界の関係が柔らかくほぐれ、ウェルビーイングが生成される時間が生まれるでしょう。

また、わたしたち筆者もそうですが、本書の読者の多くの方も、他者のペインに対して適切に向き合うための訓練を受けた専門的な医療従事者ではないと思います。自分たちがデザインしたメディアや行為が、意図せず誰かを傷つけてしまう可能性に自覚的であるべきでしょう。人の生活に介入するインタラクション研究においても、実験を計画するうえでは、専門家で構成される倫理委員会による審査を受けることで、実験に参加する人々の心身の不利益が生じないように細心の注意が払われます。倫理委員会による適切な審査を通過することは、実験参加者の医学的健康およびウェルビーイングを不当に阻害していないかというチェックの役割を果たし、学術論文の査読においても重要視されています。また、倫理審査の申請書を書くうえで、自分たち自身の研究方法に問題がないかを確認するセルフチェックの過程としても機能します。大学に所属していない企業や個人の方は倫理審査委員会へのアクセスがないかもしれませんが、そのような場合でも倫理審査のセルフチェックをメンバー間で話し合うだけで、研究そのものの倫理性を向上できるでしょう。

他者も自己も機械的に取り扱いがちになってしまう問題解決思考ではなく、個別のケースごとの違いを注意深く観察し、相互行為の当事者たちをケアする意識こそが重要だといえます。ここでいうケアとは、「注視による尊重」と言い換えることができるでしょう。研究者が陥りやすい罠のひとつとして、先に決めた結論ありきで実験を進め、結果を歪曲して、美しいストーリーを作ろうとするというものがあります。そのために対象となる存在を都合の良いデータに還元するというのは、あってはならない事態です。むしろ、実験結果によって自分自身の考えがゆらぐことを受け容れ、変化することを厭わない姿勢が重要です。

短期的視点と「研究」の長期的視点

問題解決思考は往々にして、短い納期や締め切りに追われることで拙速な結論に飛びつきがちですが、持続的ウェルビーイングを追求するためには長期的な視点が欠かせません。しかし、プロダクトやサービスの開発の現場において、人々のウェルビーイングの観点はどれだけ重視されてきたでしょうか。業態や業種、そして企業や企業人ごとで異なるとしかいえないかもしれませんし、まさにウェルビーイングをもたらすことを目標に掲げている事業も少なくないはずです。それでも、自社の事業が本当に持続的なウェルビーイングにつながるかどうかを長期的に検証できている企業の数は限られるでしょう。それはまず、株主に利益を還元することを第一の目的とする現在の企業の在り方に起因するのかもしれません。同時に、四半期ごとに決算の成績を向上し続けなければいけないプレッシャーのなか、どうしても企業のフォーカスは近視眼的にならざるを得ないともいえます。まさに現行の経済市場の求めるスピードが、そこで開発されるプロダクトやサービスの内実を左右しているのです。

どのような行為や体験が持続的ウェルビーイングに資するのかについては、医学的な知見のように一定の普遍的な因子もありそうですが、他方で文化差が多く存在することもわかってきています。そして、時代ごとの社会背景に応じてゆらいでいく価値観とともに、ウェルビーイングのかたちも変化していくことを忘れてはならないでしょう。確定的に「これがウェルビーイングの素だ」と断定できるものではありません。

忙しい現代人は、とかく早急に結論を求めがちです。ウェルビーイングに資する事業をつくるのだと決めても、収益や株主への還元にのみ頭が囚われていたら、持続的なウェルビーイングのデザインには到達できないでしょう。忘れてはならないのは、前述したように、持続的なウェルビーイングとは、幸福という目標をセットし、そこに向かって最短距離をとるような方法ではたどり着けないということです。そうではなく、何が人や自分にとってのウェルビーイングをもたらすのかということを観察し、試行錯誤するプロセスそのものを楽しむための時間的猶予を確保することが、逆説的に近道なのだといえます。

楽しむというのは、ただ単に悠長にことにあたるということではありません。事業の売り上げに胃がキリキリするような苦しい時期にあっても、心からつくりたいと願う新しい計画を練り上げるのに没頭する。苦境にあっても楽しむという経験は、心を殺してやり過ごすよりも遥かに多くの学びと気づきをもたらし、それがたとえ短期的に実を結ばないとしても、長期的には貴重な糧となるでしょう。学術的な研究職に就かなくても、長期的な研究マインドをもって自分の周りを観察し続けることで、他者と分かち合えるウェルビーイングのかたちが浮かび上がってくるはずです。

ケアとしてのデザインを考える

ケアとは、一義的には病気や障碍などのある困難を生きている他者を支援したり介助したりする福祉や介護の分野で用いられる言葉です。ここではプロダクト、サービス、コミュニティなどをウェルビーイングの観点からデザインする行為も、デザイナーが対象者をケアする行為として捉えてみましょう。

フェミニズムの研究者にして政治学者のジョアン・トロントは、『ケアするのは誰か？』という本の中で、共同研究者のベレニス・フィッシャーと共に、ケアの一般的な定義を次のように示しています[5]。

> もっとも一般的な意味において、ケアは人類的な活動であり、わたしたちがこの世界で、できるかぎり善く生きるために、この世界を維持し、継続させ、そして修復するためになす、すべての活動を含んでいる。世界とは、わたしたちの身体、わたしたち自身、そして環境のことであり、生命を維持するための複雑な網の目へと、わたしたちが編みこもうとする、あらゆるものを含んでいる。

ここでは、「わたしたち」という主語を用いながら、ケアの思考が自分自身ではなく他者を志向するなんらかの行動につながるという側面が強調されています。この定義を前提としたうえで、ケアには4つのフェーズがあることが説かれています。最初に、相手を思いやること（care about）というフェーズがあり、ここでケアを必要としている相手の存在に注意が向かいます。次に、面倒をみ

ること（taking care of）のフェーズでは、相手に対する責任が認識されます。そして、ケアを与えること（care-giving）のフェーズにおいて、実際にケアの行為がなされます。そして重要なのが、最後にケアを受け取ること（care-receiving）というフェーズがあることです。ケアが適切になされ、受け取られたのかどうかということを検証しないかぎり、ケアは完結しないのです。

この考えをデザイン行為のなかに当てはめて考えてみましょう。一般的なデザインの通念がかかるケアのフェーズは、問題への対処としての道具やサービスをつくること（care-giving）が当てはまるのではないでしょうか。それでは、ケアを必要としている存在に注意を向けたり（care about、思いやる）、ケアを行う責任を感じる（taking care of、面倒をみる）、またはケアが適切に受け取られる（care-receiving）デザインはどのように考えられるでしょうか？　この発想に立てば、デザインがすでに発見されている問題だけではなく、まだ言語化されていなかったり社会的に共有されていない問題に気づいたり、もしくはケアが適切であったのか、対象者のなかで価値として認められたのかということを知ろうとすることをも対象にできるということに気づきます。たとえば、世界の出来事を調査して周知する報道やメディアの活動によって care about や taking care of が生じたり、社会学的・人類学的な調査を通して人々が受け取っているケアのかたち（care-receiving）が明らかになったりすることが想起されます。しかし、同様の価値は、ひとつのプロダクトやサービスのなかにおいてもデザインできるでしょう。

もちろん、たとえケアという概念にもとづいていなくても、多くの優れたプロダクトやサービスは、ケアする対象の問題を適切に見定め、経済的な対価と引き換えに、支援や介助を行っているでしょう。そのようなデザインは、長いあいだ人々の生活のなかで支持され、対象者と応答しながら、ケアのかたちを深化させていくことができます。逆に適切な評価や検証を怠ったデザインは、たとえ一時的に問題を解決できるとしても、中長期的に別の問題を引き起こす場合があります。この問題は、たとえば食産業において安価なカロリー源を提供するけれども長期的な健康への影響はケアしない超加工食品、そして IT 産業において強い刺激を持つ情報を優先することでフィルターバブルの強化やフェイクニュースの蔓延を引き起こす SNS などが挙げられます。

トロントのケアの思想は、あらゆる人が異なっており、それぞれの文脈を生きていることを重視します。ウェルビーイングのデザインを志向する場合もまた、どこでも・だれでも万人に効く方策ではなく、文脈が異なることを前提とするケアのかたちを考える必要があるでしょう。

"わたしたち"を生み出す協働行為へ

"わたし"と同時に"わたしたち"のウェルビーイングを志向するには、すでに決定されている正解を追求することではなく、自己、そして他者や環境との関係が動的に変化していく様子を観察し、ウェルビーイングにつながる相互行為やメディアを見つけたり、作ったりするプロセスを長期的な視座で楽しめることが肝要です。

この観点に立ったとき、従来の相互行為という概念そのものに対しても、協働的な側面を強調してもいいかもしれません。インタラクションとは、文字通り「あいだの行為」ですが、そこに"わたしたち"を共に目指す意図を盛り込んで「協働行為」と呼んでもいいでしょう。相互行為はより価値中立的であり、制御の関係においても見てとれるものですが、協働行為は制御の思想から離れて、価値を互いに交換しながら一緒に"わたしたち"をつくりあおうとするアクションとして捉えられます。

"わたし"なき"わたしたち"は空虚であり、"わたしたち"につながらない"わたし"は孤独です。この観点をもって、わたしたちの暮らしを構成するさまざまなペインとウェルビーイングのかたちを注視していきましょう。次の節では、筆者らが考える「ゆらぎ」「ゆだね」「ゆとり」という3つのデザイン指針について解説し、デザインを探求する方法について考察します。

"わたしたち"を支える
3つのデザイン要素：
ゆらぎ、ゆだね、ゆとり

ここまで、"わたしたち"という協働的な主体性はどのようにかたちづくられ
るのかということを考察してきました。ここでは、その問いと向き合うための
デザイン要素について見ていきたいと思います。

第1章では、これまでのウェルビーイング研究の概観を示した後に、さまざま
なウェルビーイング理論のなかで調べられてきた要素の他に、まだ十分に調べ
られてこなかった"わたしたち"のウェルビーイングの輪郭を考えてきました。
"わたし"の視点と"わたしたち"の視点を行き来できるマイクロ＝マクロ・ダ
イナミクスが生まれるために、Self-as-We（われわれとしての自己）やCo-Agen-
cy（共同エージェンシー）という意識、自分と相手という"わたし"同士の境界と
しての縁側のイメージを説明し、それが協働作業を通して生み出せることを示
しました。

そして前節では、複数の"わたし"同士が、"わたしたち"として関係し合える
ためのプロダクトやサービスなど、設計された媒介物全般を「メディア」と呼
びました。そもそもスマホやデバイスといったテクノロジー機器がなくとも、
わたしたちの身体が原初のメディアとして相互作用していることを説明し、互
いを制御するためではなく協調しあうためのアクションは協働行為とみなせる
ということを見ました。このように考えたとき、「"わたしたち"のウェルビー
イング」をデザインするということは、まずもって協働行為を生み出すメディ
アを構想し、そこから実験と観察を重ねていくプロセスであることが浮き彫り
になりました。その際、ウェルビーイングのデザイナーは、対象を自分と切り
離して制御の対象とみなすのではなく、自分自身も対象となる存在たちと一緒
に"わたしたち"と捉える意識が重要となります。

この過程を経て生み出された協働行為のメディアには、個々の“わたし”としての人々と、その人たち同士をつなげる“わたしたち”の関係性の両方を、制御することなく協働行為へと誘ったり、もしくはすでに存在する協働行為を支援する性質が求められます。それが物理的なプロダクトであっても、ウェブサービスであっても、もしくはワークショップのような経験の提案であったとしても、です。

そこで筆者たちは、“わたし”と“わたしたち”をつなげるための原理的なデザイン要素を3つ提案します。まず、対象となる個々の“わたし”たちそれぞれにとって適切な、望ましい変化は何かを見定めること（ゆらぎ）。次に、個々の“わたし”たちにとって望ましい自律性のレベルを見極めること（ゆだね）。そして、ウェルビーイングを達成するという目的を設定せずに、行為の経験そのものが価値として感じられること（ゆとり）。

ゆらぎ	固有の文脈を踏まえたうえで、適切なタイミングの変化をもたらすか	適時性 固有性
ゆだね	自律性を尊重したうえで、望ましいゆだねのレベルになっているか	自律性
ゆとり	目的だけではなく経験そのものの価値を感じ取れるか	内在性

これらは1つだけ実現すれば足りるということではなく、3つの観点を同時に考慮すべきものであり、互いに重なり合う価値も含んでいます。また、すべてを完全に実現することを目指すのではなく、対象となる文脈ごとで適切なバランスが考えられます。たとえば「ゆとり」が欠落しているケースに直面しているのであれば、どのようにゆとりを生み出せるかを考えることから出発し、その道筋でゆらぎやゆだねについても考えていく、というように。そして、これら3つの要素は、個々の“わたし”たちにかかることであると同時に、“わたしたち”という集合的な意識にもかかる考え方です。個々の“わたし”たちにとっ

てのゆらぎ、ゆだね、ゆとりが、"わたしたち"にとってのゆらぎ、ゆだね、ゆとりとどうつながりうるのか。以下、3つの要因を1つずつ考えて、"わたしたち"の意識との関係について見ていきましょう。

適切な変化を見定める：「ゆらぎ」

人や生き物は固定されている存在ではなく、常にゆらぎ、変化する存在として理解するのが「ゆらぎ」という考え方の根底にあります。ウェルビーイングをデザインするうえでも、対象者がそのときにどのような状態であるかを踏まえて、ちょうどよいタイミングと内容で支援が提供される必要があります。いくら自律性が重要だといっても、当人に元気がないときに自分の意思で決める状況ばかり用意することは、かえってその人を疲れさせてしまいます。そのようなときにはむしろ、周囲からの手厚いサポートや少ない選択肢のほうが、その人の心の安らかさにつながるでしょう。さらに、心身が本当に不調な状態であれば、自律性やプロセスの価値を考える以前に、病院で診断を受ける方が望ましい場合があるかもしれません。逆に、調子がよければ自分で新しいことに挑戦したり、自分で決める状況を用意することがよいでしょう。このように、タイミングが適しているかどうかという「適時性」の視点が重要になります。

また、年齢によってもそれは異なり、子どもの頃は自分で成し遂げる経験がスキル獲得につながりますし、心理的な安全性が確保されている状況ならばどんどん自分で挑戦する環境を用意することが望ましいでしょう。さらにいえば、年齢に加えて、当人のジェンダーや経済状況、性格やさまざまな嗜好性など、当人を当人たらしめている固有の文脈を理解することが重要となります。この側面を「固有性」と呼びましょう。

ゆらぎに注目するということは、個々の"わたし"と同時に"わたしたち"という協働性の適時性と固有性を捉えながら、ウェルビーイングの生成や維持を支援するということです。加えて大事なこととして、適時性と固有性を固定的なものとして捉えるのではなく、それ自体がゆらいでいくものとして捉える視点です。そうでなければ、逆に望ましいゆらぎを阻害してしまいかねません。その意味で、個々人のゆらぎとは、ある人が他者たちと関わる過程で、一緒に変

化していける可能性を示しています。一人ひとりのウェルビーイングのかたち
が重なり合うことで、“わたしたち”のウェルビーイングを作れるようになる
にはどのような「ゆらぎ」が必要かを問うことが求められます。そして、“わ
たしたち”のレベルにおけるゆらぎを考えることは、複数人からなるグループ
や組織のあり方（ルールや約束事など）が、その時々の“わたしたち”の適時性と
固有性にもとづきながら、個々人のゆらぎと協調するかたちで変化していける
のかという点にかかっているといえます。

「ゆらぎ」をデザインしようとする前のエクササイズとして、さまざまなプロ
ダクトが個々の“わたし”の、そして“わたしたち”のゆらぎにどのような変化
をもたらすのかを考えてみるといいでしょう。

他律と自律の望ましいバランス：「ゆだね」

数多あるウェルビーイング要因のなかには、「誰かのウェルビーイングの実現
を支援する」という姿勢に根本的な影響を与える要因が存在します。それは自
律性です。なぜならば、自身で気がつき、自分の意思や行動によってウェルビ
ーイングを実現するという自律性の要因は、外部から体験が与えられることと
相容れない場合があります。もし、ある人のウェルビーイングが外部から知ら
ないうちに実現されていたとしたら、その人はウェルビーイングだといえるで
しょうか。それはウェルビーイングにさせられているとも捉えられないでしょ
うか。瞬間的にはそれは良いといえるかもしれませんが、長期的にはその人に
とって望ましいといえるのでしょうか。

つまり、誰かのウェルビーイングを支援しようとすることが、支援される人の
自律性を損なう結果にもなりえるということです。このように、ウェルビーイ
ングの支援では、対象となる人がその支援に意識的になってもらう、当人の意
思を尊重する、複数の選択肢を提示するなど、自律性を担保することがとても
重要な原理となります。当然ながら、完全な自律性を実現することは不可能で
すし、それが仮に可能であったとしても、究極的にはある人が他者を支援した
りケアするという発想の否定にもつながります。なので、自律性を尊重しなが
らも、どれだけ、どのように、他者にゆだねられるのが適切なのかを探ること

が大事になります。個々の"わたし"が自分の役割を担いながら、別の人や存在に気持ちよくゆだねられる事象を発見していくことで、異なる人同士が重なり合うあわいのなかで"わたしたち"の輪郭が生み出されるでしょう。

適切なゆだねを考えるうえでは、自律と他律の順番が重要です。まず、個人としての望ましい自律のレベルを見定め、そのうえで他者にゆだねられることを探すこと。場合によっては、過度に他律的になってしまっている状況（他者に支配・制御されている、など）において、まずは自律性を確保するにはどうすればいいかと問うべきでしょう。そのうえで、自ら望んで他者にゆだねられる状況を見つけられれば、責任や負荷の分散であったり、連帯感や心理的安全性、安心の醸成などを生み出せるでしょう。時には、経験を有する人が経験のない人に役割をゆだねるのが怖いという場合もありますが、そのときには手放す勇気が必要になります。そうして、他者にゆだねられるように意識が変化する「ゆらぎ」、気持ちよくゆだねられるプロセスとしての「ゆとり」を考えることにもつながります。なにより、学習には自律的に失敗する自由を担保することも重要です。経験者が初心者に失敗をさせないために役割をゆだねない場面は多く見られますが、時と場合によっては、初心者が自ら望んで挑戦したいことを認めて、失敗の過程から当事者としての気づきを獲得することのほうが大事なケースもあります。

以上のことは、特定のプロダクトがどこまで使用者に役割や努力、権限をゆだねているのかを考えることにもつながります。

目的ではなく経験そのものの価値：「ゆとり」

自分の意思で何か目標を決めたとして、その目標のために現在の生活が犠牲になっていたとしたら、それはウェルビーイングな状態だといえるでしょうか。ウェルビーイングを目標として、そのために現在を犠牲にすることは、場合によっては現在の自分の自律性を損ねている状態、現在の自分を未来の自分に隷属させている状態であるとも解釈できます。そのようなときは、ウェルビーイングに至る道筋が貧しいのだといえるでしょう。ウェルビーイングの実現を支援するといっても、現在を未来のための道具として捉えるのではなく、環境や

周囲の人々との関係のなかで、現在のプロセス自体に喜びや楽しみを見出せるようにすること、そして、ある現象の存在自体を価値とする内在的価値の視点から現在を捉えられるようにする必要があります。

今後ますます未来が予測できない世界がやってくることを考えると、目標を設定したとしても現在を犠牲にすることなく、過程自体に価値を見出し、そこから未来の目標をいつでも柔軟に再設定できるためのゆとりを生み出す設計が大切になります。当然ながら、念のため、ここで言うゆとりとは金銭や時間の余裕を指す言葉ではないことを強調しておきます。お金を大量に消費しても心が貧しく感じられる場合があるように、また暇や退屈が苦痛として感じられるときもあるように、お金をかけなくても、もしくは忙しくしているときにあっても、プロセスに価値を見出す経験を生きることは可能だからです。

個々にとっての最適なゆとりを共有することから、"わたしたち"のゆとりのかたちを見出すことが大事になるでしょう。たとえば、「会社」や「プロジェクト」を主語とする組織で起こりがちなこととして、全体の目的のために速度や効率を優先し、メンバー同士が責め合ったりするような状況が想起されます。もしくは、育休や産休をとる人が前線から外され、徐々に疎外されていくような状況も思い起こされます。そのような場合には、"わたしたち"のゆとりが阻害されているといえるでしょう。このような事態を回避するためには、"わたしたち"という主語で関係する全員にとって価値あるプロセスを設計することが必要だといえます。そのプロセスには、話の仕方、決定の仕方、作業の進め方といったさまざまな事柄が含まれるでしょう。そのためには互いの異なるプロセスに対する価値観の違いを知り、それを互いに我慢するのではなく、積極的に受け容れるという意識も求められます。自分は変わらないままで相手を変えようとするのではなく、他者と共に変化する「ゆらぎ」の概念がここにもかかってきます。

以上の点から、あるプロダクトやサービスがどのように使用者にとっての望ましいゆとりの生成と維持に関わるのかという視点が求められます。それは組織やコミュニティのデザインにおいても同様です。

"わたしたち"の持続性

自律性（ゆだね）とプロセスの価値（ゆとり）、そしてそれぞれの人に固有のタイミングと文脈（ゆらぎ）にもとづいて設計された体験によって、ウェルビーイングを生み出す支援が可能になったとしても、最終的にはそれが一時的なものではなく、当人によって持続される必要があります。それぞれの"わたし"の心的な状態は、ずっと充足された状態であることはありません。緩やかに上がったり下がったり、思いもよらぬきっかけで乱れたりします。そのときには、"わたし"を引き上げてくれる"わたしたち"としての仲間が必要でしょう。では、そのような"わたしたち"はどのように構成されるのでしょうか。

それはたとえば、一緒に運動をしたり、一緒にご飯を食べたり、互いに影響を与え、受け取りながら、協働行為をすることです。そうすることで、社会において他人（"ひとびと"）であった第三者が、互いに助け合い、変化しあう第三者（"わたしたち"）になります。これは、未来が予測できない現代社会においては、多様な人々が関わり合いながらウェルビーイングを実現するために特に重要になる視点です。また、ある人のウェルビーイング実現を支援しようとしたときには、その人の良い状態が実現されたとしても、周囲の他の人が悪い状態になってしまったら、その"わたしたち"は持続しないでしょう。結局のところ、その人の周囲の人々と望ましい"わたしたち"という認識が、長きにわたって持続するような設計を考えることが必要になります。

繰り返しになりますが、"わたしたち"はあらゆる協働行為によって生み出されます。そのためウェルビーイングのデザインでは、2人以上で行うさまざまな行為において、"わたしたち"という認識がどのように生まれ、濃くなったり薄まったりするのか、そして消えていくのか、ということを見据える視点が求められます。プロダクトデザインの観点からいえば、ある人が一人で使うメディア（媒介）と"わたしたち"の関係を結べるのかを問うことから始められます。それと同時に、複数人が一緒に使うメディア（媒介）も、どのように"わたしたち"のなかに含めてもらえるのか、もしくは"わたしたち"を支える場の役割を担えるのかを考えることになるでしょう。

「ゆらぎ」「ゆだね」「ゆとり」から "わたしたち"を考える デザインケーススタディ

ここまで見てきた「ゆらぎ」「ゆだね」「ゆとり」の3要素は、本書で初めて提示するフレームワークです。その意味で、筆者たちもまだ厳密にこの3要素にもとづいたウェルビーイングを支援するデザインは行っておらず、自分たちで取り組んだ具体的な実践事例はまだありません。しかし、世に出ている優れた多くのプロダクトやサービスのなかに、これら3要素を見て取ることができます。ここでは、近年のグッドデザイン賞の受賞作品のなかから、それぞれの要因に関連するケースを紹介しながら考察していきたいと思います。

グッドデザイン賞は1957年に創設されて以来、日本国内外の優れた製品、建築、ソフトウェア、システム、サービスなどに対して贈られてきました。近年では80名強の審査員たちが毎年約5,000点以上の応募作品から1,500点以上を選出し、そのうちの最も優れたプロダクトがベスト100に選ばれています。筆者（チェン）はこれまで4年間、グッドデザイン賞の審査員に加え、特定のテーマに注目して全体をレビューするフォーカスイシューディレクターを3度務め、特に2022年度には「わたしたちのウェルビーイングをつくるデザイン」というテーマを設定し、提言をまとめました。なお、ここでは、その提言を本書の趣旨と紐づけて、まとめなおしたものを紹介します。以下では説明のわかりやすさのために、3つの要素と"わたしたち"の形成それぞれを別パートに分けて紹介していますが、ひとつのケースのなかに複数の要素が存在する場合もあります。

ゆらぎのデザインケーススタディ

生き物としての人は、常に細かく、時に大きく、変化しています。身体に好調

と不調があるように、心も弾力的に縮こまったりのびのびとしたりします。子どもの体がどんどん大きくなるときに新しい知識や体験を吸収したりもすれば、大人が少しずつ老いていくなかでたゆたうように時を過ごす時期もあります。

人が経験する変化の過程の時々に、どのようにプロダクトという道具が寄り添えるのかという問いは、ある人にとっての、その時点における望ましい変化とは何か、という観点からケアをデザインすることだといえます。これは「ゆらぎ」の説明のなかで述べた「適時性」について考えることにほかなりません。

役割の再定義

これからますます少子高齢化が進む日本では、高齢層と若い世代がどのように共生できるかという問いがさらに重要になっています。高齢者向けの住宅施設は通常、高齢者だけが住む形態が多く、そのような同質的なコミュニティでは、住民たちにとって多様な出会いの機会がどうしても減ってしまうでしょう。要介護の方々を迎えるサ高住サービス（サービス付き高齢者向け住宅）として国内数カ所で展開している「銀木犀」[1]では、住民の高齢者たちは地域の子どもたち向けの駄菓子屋や図書スペースを開くなどして、自分たちより若い世代の人々と対等に関係する試みがとられています。異なる年代層を別々の空間に配置す

銀木犀｜サービス付き高齢者向け住宅

るのではなく、互いの差異を価値にして協働行為を行い共在できるようにしつ
つ、高齢者の役割を積極的に見出し、再定義するデザインであるといえます。
別の言い方をすれば、高齢者にまつわる一般通念を更新し、他者と関係を結ぶ
ための新しい行動を生み出す設計は、変化できる可能性としての「ゆらぎ」を
もたらしているともいえます。ここではまた、駄菓子屋や図書スペースといっ
た活動の場は、他者と関わるというプロセスそのものを価値づけるという意味
で、「ゆとり」を作り出す努力でもあると捉えられますし、新しい役割を高齢
者の方々に「ゆだね」る取り組みでもあるといえるでしょう。

異質な他者について知る

子どもを対象にした情報デザインの事例を見てみましょう。NHKエデュケー
ショナルが制作する幼児向けの教育テレビ番組シリーズ「アイラブみー」[II]は、
幼児向けに性教育や人権についての観点をアニメーションで伝えるものです。
自分自身のままならない体の問題をめぐって、性差やジェンダー、多様性とい
った観点で自分自身を大切にすることを学び、そこから他者を尊重するように
促すという幼児向けの性教育の適時性を考えぬいた内容、そしてたくさんの登
場人物たちの声を満島ひかりさんが一人で演じきるという番組のデザインに込
められた「自分を考えることは他者を考えること、自分を知ることは他者を知
ること」というメッセージは、"わたし"と"わたしたち"のウェルビーイング
をつなぐデザインでもあるといえるでしょう。そして、「子どもには早い」と

アイラブみー|テレビ番組を中心としたコンテンツ群

考えがちな一般通念に抗って、子どもの理解する力を信頼する番組制作陣の姿勢は、優れた「ゆだね」の発現にも見えます。また、ポップなコンテンツを通して重要な知識を得るように設計された学びのプロセスは、「ゆとり」に溢れているともいえます。

以上のように、社会的な通念として広まっている適時性を再定義するチャレンジは、まだ一般的になっていない、新しい望ましさを社会に実装しようとする事例だといえ、その意味において社会の「ゆらぎ」そのものをデザインしているとも見ることができます。

体と共にゆらぐ道具

ゆらぎのもうひとつの次元である、個々人の文脈に添う「固有性」について考えてみましょう。まず、仕立てたテーラードの衣服から個人住宅まで、個々人の体や認知の特徴であったり、文化背景に馴染むようにカスタマイズされたものづくり全般がこれに当てはまるといえるでしょう。固有性を考慮して作られたデザインは、それ自体が不変で固定的なものとはかぎりません。衣服や住宅も、使っているうちに変化していき、古い茶器のようにエイジングしたものやアンティークが大きな価値として重宝されるケースも多々あります。さまざまな道具を使う人に馴染みやすくするという発想もまた固有性を考慮したデザインの幅を広げるでしょう。「ヴィルヘルム・ハーツ」[III]のカスタムメイドの木製の杖は、自然素材とカーボンファイバーを組み合わせて、使

ヴィルヘルム・ハーツ｜杖(T字杖、ロフストランドクラッチ)

116

っている人が誇らしく感じられるようにデザインされています。怪我をした場合などの一時的なケースではなく、障碍をもっている場合のように、一生使うことを想定されており、使っている人が周りから心配の眼差しを向けられるのではなく、カッコいいと思ってもらえるように作られているといいます。この杖のように、長い時間をかけて、自分の体と一緒にゆらいでいく関係性を、さまざまな他のプロダクトやサービスにも適用して考えてみることができるでしょう。この性質はまた、この杖に自身の体の一部としての役割をゆだねたいと思わせるともいえるでしょうし、愛着を抱けるパートナーと共に日々の生活のプロセスを楽しむゆとりを生み出すとも見ることができます。

*

高齢者や子ども、障碍者といったさまざまなケースにおける適時性と固有性について見てきました。他方では、メンタルヘルスのように、より普遍的に議論できる適時性の捉え方もあります。ここで、わたしたちの心が充足するためには、回復、持続、発見という3つの行為が関係していると仮定してみましょう[6]。心がダメージを負っており、休息を求めているときには、回復のプロセスが必要です。心が持ち直した後には、その良い状態を維持するための技法が求められます。そこからまた傷ついたり落ち込んだりすれば、再び回復が必要となります。この循環のなかで適宜、回復や持続の新しい方法を発見するプロセスが付随します。

ウェルビーイングを生成する回復、持続、発見という3つの行為は、それぞれが独立して生じるというよりは相互に影響し合っていると考えられます。たとえば、新しい道具との出会い（発見）によってそれまでできなかったことができるようになり、ウェルビーイングを維持する（持続）ことができるようになる場合が考えられます。発見はまた、ネガティブな状態のときを自己観察し、自分の痛みを相対化することによって生まれる場合もあります。他方で、回復には適しているが持続には適さない道具もあるでしょう。

情報技術の適時性を考えてみましょう。特に近年のスマートフォン用アプリの市場では、いかに利用者を中毒状態にさせ、永続的に使用させるかというビジネスモデルが支配的になっています。たとえばSNSの場合、孤独を抱えてい

る人が理解者を見つけて、その人との交流を通して回復するというポジティブ
なシナリオが考えられます。そこで持続フェーズに移行できればいいのですが、
SNSの設計原理としては、常に刺激の強い情報や、利用者の嗜好性にマッチ
する同質の情報を提示することで、利用時間を伸ばそうとするアルゴリズムが
作用します。

このループのなかで、利用者は徐々に自分とは異なる意見を許容できなくなる
フィルターバブル現象が生じると考えられています。それは、大量の情報の一
つひとつを時間をかけて検証するプロセスを省略し（ゆとりの欠落）、自分自身
の思考によって判断をしたり、判断を保留することから遠ざける（過度のゆだね）
状況を生み出し、結局は自分の考えが変化する機会を減らすこと（ゆらぎの不足）
を招きかねません。人工知能技術を用いる情報サービスは、その作用を利用者
一人ひとりの文脈において強化する学習能力を持ち合わせていますが、その長
期的な作用は検証されることなく、野放図な状態になっていることが問題視さ
れています。そこで、たとえば利用者が回復・持続のどのフェーズにいるのか
を理解したり、フィルターバブルから脱する発見のプロセスを提供したりする
など、適時性にもとづいたSNSとそのアルゴリズムやUX/UIのデザインが必
要となるでしょう。

ウェルビーイングの観点からプロダクトの適時性を考えることは常に、強力に
作用する製品のイメージから、それぞれの人にとっての時々の「望ましい変化」
に寄り添う製品像へと移行することにもつながります。このように考えると、
あるひとつのプロダクトが、すべての変化のパターンに対応するのは難しいで
しょう。人は一生学習し続けることを踏まえれば、三輪車や補助輪が二輪車に
乗れるようになったときには不要になるように、ある望ましさに達したときに
は卒業できるようなプロダクトの設計もまた、適時性をケアするデザインと呼
べるでしょう。

ゆだねのデザインケーススタディ

ある行為において自律性が感じられるということから、その行為の過程や結果
から自分なりの価値を抽出しやすくなり、自己効力感をもたらされると考えら

れます。他方で、わたしたちの日々の生活のなかでの行為で、100％自律的に行えるものは存在しないというのも事実です。さらにいえば、面倒なアクションを自動的にこなしてくれることによって、より大事な行為の時間を生み出してくれるというのもテクノロジーの重要な恩恵です。

では、ある行為における自律とゆだねのバランスはどのように捉えればいいのでしょうか。このことを考えるうえで参考になるのが、京都先端科学大学の川上浩司さんが研究してこられた、不便だからこそ利益をもたらす行為に注目する「不便益」という概念です。たとえば、自動車の運転にはマニュアルとオートマという方式の違いがあります。もうマニュアル車はほとんど生産されていないので知らない読者もいるかもしれませんが、マニュアルとはエンジンのギアを手動で変える方式を指します。オートマ車の場合はギアチェンジは自動化されており、運転者はアクセルとブレーキのみに集中できるので、一般的にはオートマ車の方が「便利」で「楽」と思われています。しかし、比較的不便なマニュアル車の場合、エンジンの回転数に応じた細かい車の挙動を制御できるので、より車と一体化した運転感覚がもたらされます。人車一体感によってエンジンブレーキを自分の思う通りに活用できるので、より安全な運転が可能になるというメリットもあり、さらには運転そのものの楽しみを感じることもできます。身の周りのさまざまな不便益を観察することで、捨象されてしまっている自律性の種を見つけることができるでしょう。

わずかな力を最大化する

自律とゆだねについて示唆を与えてくれるデザインのひとつが、車椅子「COGY」[IV]です。COGY は「わずかな力をかけるだけでペダルが前に出る」特殊な設計となっており、症状にもよりますが、足が動かせない人でも自力で漕いで移動が行えます。優れたエンジニアリングによって、わずかな力を機構にゆだねるだけで体を運ぶ推進力を生む仕組みとなっており、自力で動くことができないと本人も周囲も思っている場合でも、実際に足が動いて車椅子で移動できる状態を実現します。うまく動かせた場合、本人と一緒に家族も驚く様子が商品説明のビデオで映されていますが、これは当事者が移動の自律性を取り戻し、世界の認識が改まる瞬間に周囲の人々も立ち会った瞬間に見えます。また、「自

力で動くことはできない」と
諦めていた人には特に大きな
認識の「ゆらぎ」をもたらし
ているといえます。車椅子も、
電動化することで体の力をそ
もそも使わない方式が増えて
いますが、COGYは体を使う
という不便を使用者に求める
かわりに、その不便を上回る
自律的な移動の喜びという益
を生み出しているといえま

COGY｜車椅子

す。そこには、自力で移動できることによって移動そのものを楽しむ「ゆとり」
も伴うことでしょう。

移動の自立を取り戻す

近い考え方のプロダクトに、
Hondaの「歩行アシスト」[V]が挙
げられます。こちらは筋力が低
下した高齢者などの歩行困難者
を対象に設計されたモーター付
きのリハビリ機器です。モータ
ーに内蔵された角度センサーで
股関節の動きを検知して、制御
コンピュータが駆動することで
効率的な歩行を誘導し、歩行訓
練を助けるデバイスですが、こ
ちらもまた装着した本人の自力
と機械へのゆだねのバランスが
考慮されることで、人の自律性
の獲得がもたらされる事例だと
いえます。

Honda歩行アシストコンセプト｜歩行アシスト

UNI-ONE｜ハンズフリーパーソナルモビリティ

同社の別のプロダクトである「UNI-ONE」[VI] は、次世代の電動車椅子ともいえる機械で、座って体の重心をずらすことによって前進後退と方向転換が可能となっています。こちらも手元のコントローラーの操作ではなく、体全体を軽度に使うことによって人と機械の一体感を生み出している事例ですが、より重要なのが、車椅子よりも座高が高い設計（重心移動時にはより座面が高くなる）のため、立っている健脚者に近い目線の高さで相対できるという効果があります。車椅子はどうしても体が低い位置になってしまうため、話すときには健脚者に身をかがんでもらうか見おろされる必要がありました。UNI-ONEはその意味では、足が不自由な人と健脚者をより対等な"わたしたち"の関係で結ぶ効果も持っているといえるでしょう。

*

ある行為における自律の度合いが高いことはまた、自分なりの意味づけ（センスメイキング）がしやすくなるという利点をもたらします。極端な比較でいえば、パック旅行とバックパック旅行の違いがあります。訪問先から宿泊先まですべてお膳立てされているパック旅行は、すべてをゆだねられて快適ですが、旅のストーリーはあらかじめ決まっており、下手をすると訪れる地域文化の表面に触れるだけで終わります。反面、バックパッカーはすべてを自分で手配しなければならず、トラブルにも見舞われる可能性が高まりますが、自由に旅程を組み立てられるので、現地の人と話し込んだり予定外の行動を選択したりなど、自分だけのストーリーを経験することが可能になります。

また、自律性をあくまで個人の能力とする従来の考え方そのものが再考されています。たとえば、小児科医で自身も脳性麻痺によって車椅子生活をされている東京大学の熊谷晋一郎さんは、「自立とは依存先を増やすこと」と述べています。この表現は、お願いをしたり、頼れる存在が周囲に増えれば、その分、

自分の自由度も増えるということを意味しています。認知科学の研究においても、同様の考え方が「We-mode」という概念によって示されています。たとえば、自分の座っているテーブルの位置からでは向こう側にあるマグカップが取れない場合でも、その近くに座っている人に「取ってくれますか」とお願いすることで目的を達することができます。問題は、実際に周囲に頼れるかどうかということが、多くの文脈に依存することです。家族や友人、知り合いには頼れるとしても、見知らぬ人にお願い事ができるかどうかというのは、たとえばその場所（国、街、地域）の文化や治安、雰囲気ということが関係しますし、当人の外向性にも依存するでしょう。しかし、コミュニケーションを適切に媒介するデザイン（それは道具かもしれませんし、空間かもしれません）があれば、見知らぬ他者同士がより関係しやすくなる状況が生まれやすくなります。

このように、特定の一人だけに自律性を帰属させるのではなく、複数人の関係性のなかで互いの自由度を高め合う協働行為によって、"わたしたち"全員の自律性が変化するという視点が重要になります。

関連する「ゆだね」のデザインとして、豊橋技術科学大学で岡田美智男さんのチームが研究されてきた「弱いロボット」というコンセプトがあります。一般的にロボットは、人にはできないことができる強い存在として構想されてきましたが、弱いロボットは文字通り、いろいろなことができない存在としてデザインされています。これまでたくさんの弱いロボットが作られてきましたが、たとえばゴミ箱の形をしたロボットがあります。カメラとモーターと車輪が付いているので、道端に落ちているゴミを見つけ、そこに向かって移動することができます。ただし、アームが付いていないので自分でゴミを拾うことができず、ゴミの周囲を頼りなくウロウロします。興味深いのが、このゴミ箱ロボットを人の往来に置いてみると、周囲の人たちが寄ってきて、思わずロボットの代わりにゴミを拾ってあげるという協働行為が生まれるという点です。この場合、弱いロボットは人にゴミ拾いの役割をゆだねています。そして、ロボットに命令されることもなく、進んでゴミ拾いをする人が現れる。このとき、意識せずに愛嬌のあるロボットを助けたいという思いが生まれているわけですが、人がロボットに頼るという一般通念がゆらぎ、ロボットが人を頼ることによって、人間の自律的な行動が生まれているといえます。プロダクトがすべてを任

されるのではなく、むしろ人に頼るという発想が人間側の自律性を増すきっか
けになっているのが「ゆだね」の観点にも示唆を与えてくれます。

ここでは、移動や旅における不便益、そして弱いロボットという視点で、自律
とゆだねのデザインを見てきました。これらの事例に通底するのは、意味や価
値を一方的に押し付けたり定義し尽くすのではなく、利用者自らが気づける余
地を残すことで自律的なセンスメイキングを可能にするデザインだといえるで
しょう。

ゆとりのデザインケーススタディ

あるアクションを成果の有無のみによって評価することは、成功したときには
達成感をもたらしますが、失敗したときには徒労感が生じるというトレードオ
フを生みます。しかし現実では、成功よりも失敗の方が多いでしょう。そして、
たとえ明確な成果が得られなかったとしても、その行為の過程において、さま
ざまな価値が生まれていると考えられます。それは時には自分では気づけない
ほど小さな価値かもしれませんが、一度気がつくことができれば、短期的な成
果よりも大事な価値になりえます。

行為の結果よりも、行為に内在するプロセスにおけるウェルビーイングの要素
を見つけることができれば、成果の有無や勝敗といった二値的なオール・オア・
ナッシングの思考から解放されたサービスや仕組みのデザインが可能になるで
しょう。プロセスの価値には、すでに存在するものに気づくか、もしくは新た
に生み出すという視点が考えられますが、さまざまな手法が活用できます。

不可視のプロセスの可視化

筆者（チェン）は、タイピングのプロセスを記録して再生するTypeTraceという
ソフトウェアをメディアアーティストの遠藤拓己さんと一緒に制作し、小説家
が新作の小説を書くプロセスを3ヶ月にわたって追跡したり、不特定多数の人
が大切な人に向けて遺言を書くといったインスタレーション作品に用いてきま
した[7]。また、同じソフトを用いてチャットアプリを制作してどのように会話が

変化するのかを調べた研究も行いました[8]。チャットでは通常、書き終えた文章が送信されて初めて相手のメッセージが読めますが、ここではメッセージが届くと相手が書いたプロセスが再生されたり、言葉ごとで入力にかかった時間に応じてフォントサイズが変化したり、また送信しなくてもリアルタイムで互いに書いている様子が見えるといったセットアップを比較しました。すると、プロセスが開示された方が相手の存在感の認知が増すこと、そしてリアルタイムでプロセスが見えるときが最も会話が活性化するということがわかりました。テキストチャット以外でも、さまざまなコミュニケーションや協働行為のプロセスを可視化することで、「ゆとり」をデザインすることが可能だと考えられます。

行為プロセスの増幅

すでにあるがまだ気づいていない、もしくは気づきにくいプロセスの価値を高めるデザイン手法としては、プロセスの特徴を増幅させるというものがあります。たとえば「ライトモア」[VII]という学習支援ボードにはコンタクトマイクとスピーカーが内蔵されており、ボード上に紙を敷いて書いていると鉛筆がこすれる音が集音され、スピーカーから増幅されて出力されます。自分が書いている音を聞くことによって、「今まさに書いている感じ」が増し、さらに書きたくなります。

ライトモア｜学習支援ボード

散歩プロセス装置を装着して歩く様子

124

同じ発想はさまざまなアクションに応用可能です。筆者（チェン）のゼミの卒業生はライトモアを参照しながら、散歩するときの自分の足音を拾い、イヤホンで聞きながら歩くというデザインを提案しました[9]。秋頃だと特に、落ち葉を踏みしだく音が心地よく、無意識に落ち葉のある場所を選んで歩くという行為が誘発されたりします。歩く行為そのものへ意識が集中することで、散歩のプロセスが増幅されるのです。このように、「ゆとり」にフォーカスするというライトモアの発想は、他にもさまざまな行為や協働行為のプロセスに適用して検証することができるでしょう。ここではまた、一人ひとりの人がプロセスの流れを知覚し、そこで意味や価値を発見することを信頼している「ゆだね」の側面も見て取れます。

ゲームとゲーミフィケーション

プロセスそのものが楽しみをもたらすということでいえば、遊び全般がそれにあたるといえるでしょう。ここでは、ゲームではないものをゲーム化するゲーミフィケーションの手法を見てみましょう。ダイエットや語学学習など行為をゲーム化することで、減量の成否や外国語をマスターしたかどうかといった成果にたどり着く過程そのものを楽しめるものに変えるという発想です。

ただし、ゲーミフィケーションも気をつけなければ、他者との優劣の比較や高いスコアを獲得するプレッシャーなどをもたらしかねません。これを回避するためには、コンピュータが人間には気がつけない粒度で情報を記録したりゲーム設定を調整できるという特性に着目するのが有効になりえます。たとえば、大きな成果をたくさんの小さな成果に分割し、わずかな達成でも気づけるようにするという設計だったり、プレイヤーの腕前をアクションから検知して、ゲームの難易度を自動的に下げたり上げたりする動的難易度調整（Dynamic Difficulty Adjustment：DDA）という手法もあります。動的に難易度を調整するという発想は、ミクロにゆらぐ適時性を見極めながら、ゆだねのレベルを調整することで、難しい課題を楽しめるように変換する行為だとも言い換えられます。こうした施策によって、プロセスそのものを楽しむデザインが実現できるでしょう。同時に、目的の達成に対して過度に報酬を与える設計は、他者に評価されないと自分で進めなくなる状態を生み出しかねません。ゲーミフィケーショ

ンに限らず、価値の評価を外在化させてしまうことは、自らプロセスの楽しみを発見することを阻害してしまう危険があるといえます。ゆとりをデザインするうえで、十分な配慮が必要になるでしょう。

ゲームソフトやカードゲームを、さまざまな学びを得る手段として用いる方法はたくさん提案されており、網羅的に紹介するのが難しいほどです。筆者たちは「"わたしたち"のウェルビーイング」について遊びながら学ぶカードゲーム「Super Happy Birthday」をデザインしました。その詳細は第3章で紹介していますが、「互いの誕生日をバーチャルに祝う」というロールプレイをもとに、他者のウェルビーイングを想像することを促す設計になっています。

もうひとつ、自分とは異質な他者への想像力を育む遊びとして、「障がいを楽しく知るコミュニケーションゲーム こまった課?」[VII]というカードゲームを紹介します。さまざまな目に見えない障碍を持つ人たちをユーモラスなキャラクターで表現しており、障碍にまつわる固定観念が生まれないようにするデザインになっています。ゲームプレイを通して、いろいろな障碍の特性について「ちょっと知ってる」状態になることが意図されており、障

障がいを楽しく知るコミュニケーションゲーム こまった課?
｜カードゲーム

碍の有無を超えて互いの体の違いについて認識が高まることが期待されます。このゲームの設計では、さまざまな障碍について一方的に知識を与えるのではなく、知識をもっていないプレイヤーでもその障碍をもっていると想像し、ロールプレイをしてもらう（ゆだね）ことによって、自律的な気づきを得られ、障碍に対する偏見を薄らげる（ゆらぎ）ことが期待されているともいえます。

ゲームではないけれどもゲーム的な想像力を用いた事例として紹介したいのは、筆者（チェン）のゼミの卒業生が加算式のダイエットアプリを設計した事例で

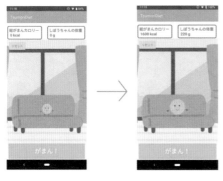

加算式のダイエットアプリ

す[10]。通常のダイエットアプリは減算式、つまり目標の体重までに数値をどれだけ減らせたかが成果として提示されます。加算式のダイエットアプリでは、自分が我慢したお菓子を入力すると、そのカロリー分を画面内の「しぼうちゃん」というアバターが摂取してくれ、体が大きくなっていきます。つまり自分の体重が思うように減らないという現実と直面するのではなく、あくまでしぼうちゃんが成長するプロセスを楽しむ設計になっています。これはまた、しぼうちゃんというアバターにカロリー摂取のストレスをゆだね、身代わりになってもらっているというストーリーのデザインでもあるともいえるでしょう。

時間を価値化するデザイン

Message Soap, in time［現在は製造中止］

Inscriptus

使っていくうちになくなってしまう消耗品のデザインに、使うプロセスを楽しみにさせる「ゆとり」のデザインも考えられます。Takramのコンテクストデザイナー渡邉康太郎さんがデザインした「Message Soap, in time」[IX] は、石鹸の中に手紙が入っていて、ある程度使い込むと初めて中身が読めるようになります。手や体を洗うという行為のなかに、そして、使い終わったらただ消えていくという体験のなかに、石鹸をプレゼントしてくれた人からのメッセージが浮き上がるという別のプロセスを挿し込むことで、手紙を受け取れる未来の瞬間を待ち望

む楽しみが埋め込まれています。渡邉さんはまた、正確に時間を測ることのできない砂時計「Inscriplus」[X]もデザインされています。これは人によって使われ方が変わる砂時計になっており、その意味では使い手の創造性を信頼し、ゆだねているデザインでもあるといえますが、刻一刻と流れていく砂つぶを見つめるプロセスにフォーカスさせるものでもあり、これもまたプロセスの価値へと意識を向けるデザイン事例だといえます。

"わたしたち"が持続するデザインケーススタディ

ゆらぎ、ゆだね、ゆとりのケースのあとは、より直接的に"わたしたち"を支えるデザインのケースを見ていきましょう。世の中に存在する多くのデザインは、まずは一人のウェルビーイングを満たすために作られていますが、そこから副次効果として周りの人との関係性が充足する場合もあります。しかし、一人の"わたし"にフォーカスした結果、男性用／女性用、子供用／大人用、若年用／高齢用といった社会属性ごとの細分化や、逆に本当は異なる属性の多様な人々を1つの同質的な集団として捉えてしまうことが起こったりします。これからの社会では、異なる属性や特徴を持つ人同士の関係性をより積極的に捉えるデザインが求められますが、2人だけの関係から住んでいる地域までの広い範囲で「"わたしたち"のウェルビーイング」を考えることができます。

筆者（チェン）は以上のようなことを考えながら、2022年度のグッドデザイン賞審査において、受賞に至った約1,500作品の観察を通して「"わたしたち"のウェルビーイングをつくるデザイン」というテーマについて考察し、フォーカスイシューディレクターとしての提言をまとめました。そこで、「異なる社会属性の人たちが協調できるデザイン」、そして「同じ属性であっても互いの差異に気づき、学ぶことができるデザイン」という軸が存在することに気がつきました。前者を「異床同夢」型、後者を「同床異夢」型と呼んでみます。この2つの軸に共通するのは、"わたしたち"とは、異質な"わたし"同士が、互いの差異を価値として認めながら共に行為する主体である、という認識です。

異なる属性と特徴を持つ人同士の共生を支援するためのサービスやプロダクトのデザインは、さまざまな文脈において見出すことができます。以下に、この

128

2つの軸に沿いながら、「"わたしたち"のウェルビーイング」というテーマについて示唆を与えてくれた2022年度のベスト100受賞作品を紹介していき、それぞれのなかの「ゆらぎ」「ゆだね」「ゆとり」の要素についても見ていきます。

「わたしたち」による、「わたしたち」のための報道

NHKの「ローカルフレンズ滞在記」[XI]は、北海道の各地域に番組ディレクターが1ヶ月滞在し、地元の人々をローカルフレンズと呼び、彼らが主体となって

ローカルフレンズ滞在記｜テレビ番組コンテンツ

地元の「宝」やニュースを伝える番組制作を行っています。この取り組みでは、従来のようにテレビ局が一方的に取材を行って制作するという中央集権型ではない放送のあり方が模索されています。NHK職員はあくまで放送のプロとしての媒介者となり、各地域の人々が伝えたいことを選び、自らつくっていきます。

放送のプロが非専門家である地域の人々に権限を移譲するゆだねのプロセスの結果として、放送局側にとって都合のよい、わかりやすいレッテル貼りやカテゴライズから離れ、当地に住む人々が望むイメージが多様なニュアンスごと視聴者に伝わる番組づくりが可能となっています。また、地域の人々の固有性と適時性にもとづいた情報発信のあり方が模索できるという意味で、ゆらぎを尊重しているとも見て取ることができます。この事例は、放送局員と地域の人々が協働する「異床同夢」型でもあり、地域の人たちの多様性が映し出される「同床異夢」型の両方の特性を持つ点で興味深いものです。

多地域の学校の「わたしたち」

慣れ親しんだ場所を離れて、別の場所に移り住むという体験は、いわば故郷が増えていく経験です。筆者（チェン）もこれまで16回引っ越し、3つの異なる国で暮らしてきましたが、今では長く住んだ街のいずれかに戻ると、それぞれ

の場所で不思議な安心感を味わいます。しかし、親の転勤などの不可抗力によって移り住むケースはあれども、子どもが望んで別の地域に渡るのはいまだハードルが高いアクションだといえるでしょう。

デュアルスクール｜多地域就学

日本国内で多地域就学のモデルを提示する「デュアルスクール」^{XII}は、都市部と徳島県の両方の学校生活を送ることができる仕組みです。住民票を移動しなくても「転校」できる仕組みを設計することで、子どもにとっては別の街に短期留学するような体験が可能になっています。これは、受け入れる側の人たちにとっても、新たにやってきた人から新しい知識や感覚を学ぶ機会にもなるでしょう。旅をする子どもにとっては、複数のホームができていくことで"わたしたち"の範囲が拡がり、世界に対する信頼や安心が増すのではないかと想像します。また、子どもに連れ添う保護者たちもまた、現地の大人たちとの中長期的な交流を通して、相互の価値観にゆらぎをもたらすともいえるでしょう。多地域就学のモデルが広まることにより、1つの場所に異なる背景や文脈をもつ人たちが混在する「同床異夢」型のコミュニティが増えていくと考えられます。

旅先の「わたしたち」

「チャプターファクトリー」^{XIII}は、同じホテルに泊まる旅客たちが京都についての互いの経験から学びあえる、「同床異夢」を可視化するような取り組みです。ホテルの客は、ロビーの共用スペースにレイアウトされているたくさんの一筆箋を自由に眺め、気

チャプターファクトリー｜ホテル共用部

に入ったもののコピーをもらえます。そうして、同じホテルに泊まった名前も顔もわからない誰かの経験を追体験してみることができます。筆者（チェン）も実際に宿泊してみて、あるカードに書かれていた喫茶店の記述に惹かれ、そこまで歩いてコーヒーを楽しんでみました。また、筆者が愛する京都の珈琲屋さんについてのカードが書かれていないことに気づき、実際に手書きで一筆箋をしたため、ここにいつか泊まるであろう誰かに向けて投稿してみました。

旅の醍醐味は、予測しなかった人や風景と出会うことで自分自身がゆらぎ、決まった目的や予定から外れたプロセスを楽しむゆとりが生まれ、そこから自分だけの思い出が生じ、その土地への愛着が生まれるという体験だと思います。コロナ禍を通してそのような偶然の出会いの確率は自ずと減りましたが、チャプターファクトリーはホテルが案内をお膳立てするのではなく、滞在客に物語る行為をゆだねることによって、多様な人々の気配を醸し出し、そこからゆるやかな"わたしたち"の輪郭が生まれる、不思議な共在感覚のデザインでもあると思います。

異なる身体の「わたしたち」

優れた「異床同夢」型のデザインも多く見つかりました。たとえば、中国の「Tactile Graphic Books of Chinese Language for Primary School」[XIX] はその優れた事例です。晴眼者と視覚障碍者の子どもでは、通常、異なる教科書が与えられます。しかし、この教科書では一冊のなかにグラフィックの視覚情報と

Tactile Graphic Books of Chinese Language for Primary School｜中国の小学校国語教科書の補助教材

点字の触覚情報が統合されているため、目の見える子と目の見えない子が同じ教科書で学ぶことができます。属性によって分け隔てるのではなく、異なる特性を持つ人同士が同じ場で体験を共有できることを示したTactile Graphic Booksの異床同夢的なデザインは、

互いの固有性の差異を学べるゆらぎをもたらすものでもあるといえます。

ここで連想されるのは、2019年度のグッドデザイン金賞を受賞した、環境音を触覚で感じられるデバイス「Ontenna」[XV] です。音を振動に変える Ontenna を付けることで、音と振動を一緒に感じる聞こえる人（健聴者）と、振動だけで感じる聞こえない人（聴覚障碍者）とで、同じ音の体験を分かち合うことができます。この2つの事例からも、

音をからだで感じるユーザインタフェース「Ontenna」｜音知覚装置

互いの差異をそのまま活かしながら、"わたしたち"という意識で知覚を協働できるデザインの可能性を垣間見れる気がします。

同じように、異なる体の特性を持つ人々が同じゲームを遊べる「Xbox Adaptive Controller ｜ Xbox Series X S」[XVI] も、「異床同夢」型の"わたしたち"を形成するデザインだと見受けられました。ゲームはその主要なインタフェースであるコントローラーが手の指を使うことを前提にしてデザインされてきましたが、指が動かせない場合はコントローラーの複雑な操作は難しくなり、面白いゲームで遊べない事態を生んでしまいます。そこで、さまざまな障碍や体の特性に応じて、コントローラーの配列を柔軟に配置しなおしてしまおうというのが、こ　の Xbox Adaptive Controller の設計思想です。

Xbox Adaptive Controller / Xbox Series X S｜ゲーム機（写真内ゲーム機本体［左］は Xbox Series S）

身体を自由に動かせない方たちがこのコントローラーを用いることで、複雑な

操作を要するゲームを思うようにプレイできたときの笑顔からは、自由を取り戻したような喜びが感じられました。いずれは障碍の有無を問わず、どのような体や認知の特性を持つ人同士であっても、同じゲームで一緒に遊ぶことができるようになるのかもしれません。このプロダクトデザインは、個々の使い手の固有性と適時性（ゆらぎ）を出発点にして、配列を自由に組み換えてもらえるようゆだねているものだといえます。

「わたしたち」が行き交う場

異なる世代の人々がそれぞれ楽しめる場所のデザインという点では、2022年のグッドデザイン大賞を受賞した「まほうのだがしや チロル堂」[XVII]が想起されます。奈良で地域の子どもたちの成長を支える「まほうのだがしや チロル堂」は、昼間は子ども向けの駄菓子屋ですが、夜間は大人向けの居酒屋に変身するお店です。入口にはガチャガチャが置かれていて、100円で回すと、チロルというチケットが1枚から3枚ランダムで入っています。このチロルは1枚100円の価値がありますが、「魔法」がかけられており、子どもはチロル1枚で500円のカレー等が食べられます。魔法の内実は、夜になると大人が集う居酒屋に変わり、そこで大人たちが支払う飲食費の中にチロルを寄付する（チロる）料金が含まれている、という仕組みです。

もともと子ども食堂の運営経験のある方が開いたチロル堂では、「分断しない福祉」というコンセプトをもとにした、子どもと大人の2つの層に対する異床同夢型のデザインが光っています。困窮家庭の子どもとそうではない子どもの境界線が曖昧になり、お金をたくさんもっていない子も他の子と同じ

まほうのだがしや チロル堂｜地域で子ども達の成長を支える活動

ようにご飯が食べられ、経済事情の違いを意識せずに集える場として設計されています。そして大人たちにとっても、寄付するという意識を働かせることなく、この場の運営の根幹である「魔法」にゆだねられることで、飲食を楽しむだけで地域の子どもたちを支えられ、いきいきとした場づくりに貢献できます。ここでは、大人と子どもが自然に、ゆるやかに"わたしたち"としてつながる構造が見えます。

地域における「"わたしたち"のウェルビーイング」のデザインという観点では、2018年度にグッドデザイン大賞を受賞した「おてらおやつクラブ」[XVIII]も思い出されます。地元民からお寺にお供えされたおやつの余剰を経済的に困難な状況にある家庭の子

おてらおやつクラブ｜貧困問題解決に向けてのお寺の活動

どもに届ける寺院とNPOのネットワークとして、2023年1月時点において全国にある1,800以上のお寺が参画し、毎月約2万5,000人（のべ人数）の子どもが支援を受けています。おてらおやつクラブは、同じ地域に住んでいるけれど経済状況が異なる人同士が、お寺を媒介にして匿名で助け合える「異床同夢」型のデザインであり、こちらも、地域の人々に食べ物の提供をゆだねることで、地域コミュニティにおける"わたしたち"の醸成に寄与するデザインだといえます。

おてらおやつクラブも、まほうのだがしや チロル堂も、ある特定の場所から生まれたものですが、その方法論はさまざまな場所において実践可能なものです。「チロル堂」も奈良県にはじまり、これからさまざまな地域に展開される予定とのことですが、それぞれの地域における固有性をもとに独自の深化を生み出していくのではないでしょうか。

情報空間における「わたしたち」

情報技術の分野における"わたしたち"のデザイン事例もとりあげます。ソフ

トウェアの世界では「コンピュータを用いた人間の協調活動支援」（Computer Supported Cooperative Work：CSCW）という研究領域があり、さまざまな仲間たちと協働するためのサービスがこれまでも数多くつくられてきました。2022年度のグッドデザイン賞では、世界中で多くの熱狂的ファンを獲得しているコラボレーションサービス「Notion」ⅩⅨがベスト100に選ばれました。筆者（チェン）も数年前よりNotionを愛用しており、担当審査ユニット違いですが、審査員が選ぶ「わたしの一品」にも推しました。

Notion | SaaS

個人的な体験から言えば、特にコロナ禍以降のリモートワーク生活では、大学の学生たちや学外の共同研究者や友人たちと、思いついたらすぐにNotion上でメモを一緒に書きあってアイデアに輪郭を与えることができました。煩雑な操作を要さない優れたユーザーインタフェースは、使っているだけで楽しいというゆとりを生み出しています。そうやって、まるで仲間たちとひとつの街をつくるように情報をまとめ、分かち合えるNotionは、同床異夢的な"わたしたち"を醸成します。筆者の大学ゼミでは、学生たちにNotion上で個人ページやその時々で結成される班のページをつくってもらい、そこで日々の気づきや学びを書き留めていってもらっているのですが、個人的な日記のようにそれぞれから個性が滲み、メンバー間の多様性が自然と滲み出てくるところが、まさに同床異夢的な面白さを生み出しています。世界中のNotionのユースケースを調べてみると、メモ帳やToDo管理といった個人的なユースケースの他にも、友人同士での旅行の記録やレシピサイト、夫婦の家事分担や家計簿など、実に多様な"わたしたち"のかたちが生まれていることがわかります。この目的の多様性は、非常にシンプルな機能のモジュールを提供することに徹するというNotionの設計思想に依っているのですが、これも個々の人や関係性のゆらぎを尊重した、優れたゆだねのデザイン事例と見ることができるでしょう。

ウェブと実空間を生きる「わたしたち」

最後に、情報技術と地域デザインの融合という視点で、「"わたしたち"のウェルビーイング」を考えるうえでとても示唆の多い事例として、ベスト100受賞作品である「NFTを含む山古志住民会議の取り組み」[xx]をとりあげます。

NFTやDAOといったWeb3の技術を用いて、過疎化した山古志村でデジタル

NFTを含む山古志住民会議の取り組み

村民を募り、土地に固有の風景や文化を持続させていく取り組みとして評価されたプロジェクトです。筆者（チェン）はフォーカスイシューの活動の一貫で現地を訪れ、山古志住民会議代表の竹内春華さんにインタビューをさせていただきました。このとき、深く感銘を受けたのは、竹内さんがこれまで山古志で蓄積してこられた時間の厚みと、その過程から醸成され、拡張されてきた"わたしたち"の意識でした。竹内さんはもともと外部から中越地震以降の復興支援員として山古志にやってきて、それから19年以上も村の活性化のために尽力されてこられた方です。そんな彼女が、山古志で生活するたくさんのおかあさんたちやおとうさんたちのことを「かっこいい」と表現する様子に、「"わたしたち"のウェルビーイング」の源泉を見てとれる気がしました。

そして、現地に生きる村民たちとオンラインの参加者たちという2つの層がさまざまに協働しているのを見ると、この状況もまた「同床異夢」と「異床同夢」の両方を兼ね備えているように思えます。竹内さんが外部の人から内部の人へと時間をかけて変容していったように、デジタル村民たちもまた独特の経路で山古志村の"わたしたち"になっていく可能性があるからです。

ここには、山古志住民会議がNFTを発行し、外部の人に買ってもらうことでデジタル村民という役割を担ってもらうというゆだねが見られます（筆者［渡邊］もデジタル村民です）。この構造は、クラウドファンディングの仕組みにも通じるものでしょう。実際に、山古志のDiscordサーバではさまざまな情報共有がデ

ジタル村民の方たちと英語や中国語を交えながら活発に行われており、自律的に山古志の活動を支える動きが生まれています。まだ始まったばかりですが、山古志村という"わたしたち"の輪郭は、これからデジタル村民も取り込みながら、ゆらいでいくことでしょう。その過程では、現地に住んでいる方たちとデジタル村民の方たちの間で非対称性が生まれないようにどうやってルールを決めていくのかなど、困難な状況が生まれていくことも予想されますが、そうしたプロセス自体を楽しむゆとりを生むことが鍵になるとも考えられます。とかくキャッチーなバズワードになりやすいテクノロジーが主語になることなく、山古志村という生きている土地が、リアル村民とデジタル村民という"わたしたち"が持続する場所に育っていってほしいと願っています。

「"わたしたち"のウェルビーイング」のデザインに向けて

本章の前半では、第1章で述べられたこれまでのウェルビーイングの研究動向を踏まえて、"わたしたち"のウェルビーイングを生み出す協働的な行為のメディアをデザインできるということ、そのための観察や考察の方法について見てきました。後半では、「ゆらぎ」「ゆだね」「ゆとり」という3つの要素を協働行為のメディアをデザインするうえでの指針として、それぞれのデザインケーススタディと共に提示しました。そして、最後に"わたしたち"の輪郭を生み出すデザインケーススタディを見て、それぞれのなかでゆらぎ、ゆだね、ゆとりをどのように見出せるのかという考察を行いました。

読者のみなさんは、ここで挙げたケース以外にもたくさんの別の事例を連想されたでしょうし、それぞれのケースにおいても、筆者たちの考察以外で気づかれた点があるかと思います。「"わたしたち"のウェルビーイング」を考え、話し合うためのボキャブラリーはまだまだ足りていません。筆者たちは、ぜひ読者のみなさんとも一緒に言葉をつくっていきたいと思っています。

次の第3章では、筆者2人が関心のあるトピックごとで、"わたし"から"わたしたち"のウェルビーイングのアイデアサンプルを自由に書きました。それぞれの文章では、ゆらぎ、ゆだね、ゆとりの3つの「ゆ」からなる「ゆ理論」を通した視点を提示しており、末尾ではポイントのまとめを掲載しています。これらのテクストが触媒となり、読者のみなさんのなかでも新たなアイデアが芽吹くことを祈っています。

ゆらぎ

それぞれの人にとっての変化の
タイミングや文脈が尊重され、
変化できること自体に価値がある。

ゆだね

自律と他律のバランスのなかで、
自分によって心地よいところを
探ることに価値がある。

ゆとり

ある目的に向かって行動する際、
目的を最優先するのではなく、
プロセス自体をひとつの価値と
して認める。

※マサチューセッツ工科大学のオットー・シャーマー博士が提唱した「U理論（Theory U）」という、「過去の延長線上ではない変容やイノベーションを個人、ペア（1対1の関係）、チーム、組織、コミュニティ、社会のレベルで起こすための原理と実践の手法を明示した理論」があります[11]。「U理論」の人間の捉え方と、本書のウェルビーイングの捉え方は大きく方向を異にするものではないと感じます。また、筆者らが参画した研究プロジェクト「日本的Wellbeingを促進する情報技術のためのガイドラインの策定と普及（2016-2019年）」では、ワークショップを設計するにあたりU理論を参考にしました。一方で、「U理論」と、本書で言うところの「ゆ理論」は、出自も内容もまったく異なるものです。読者や関係者の方々に混乱を与えてはならないと考え、ここに明記します。

第3章
"わたしたち"の
ウェルビーイングへ向けた
アイデアサンプル集

測る・つくる

渡邊淳司

副詞・副産物としてのウェルビーイング
そのためのアジャイルとコ・デザイン

本書の冒頭で、ウェルビーイングとは、その人としての「よく生きるあり方」や「よい状態」を指す概念だと述べました。ただし、ウェルビーイングの実現へ向けた行動を具体的に考える際には、ウェルビーイングを「あり方」だと捉えるか、目標とすべき「状態」と捉えるかで、アプローチが大きく変わります。もし、ウェルビーイングを目標とすべき「状態」だと捉えると、どこか自分の外にウェルビーイングがゴールとして設定されていて、それに向かって自分やグループの足りない部分をどうやって埋めていくのか、ゴールへどうやって効率的に向かっていくのかという話になります。たとえば、「ウェルビーイングになるために、生きる」とか「ウェルビーイングになるために、働く、学ぶ」という捉え方になりますが、それだと、極端な言い方ですが、その理想に向かわなくてはいけない、将来のウェルビーイングのために現在を生きる、という気持ちになってしまうかもしれません。さらに、状態に点数を付けることで、「できるだけ早く5点から6点へ上げないといけない」というストレスを感じてしまったり、「あの人の点数よりも高い点数を取るようにしよう」と競争が加速されてしまうかもしれません。それは、これまでの経済的視点での評価（たとえば、GDPや収入）をウェルビーイングの点数に置き換えただけの状況ともいえます。

そこで、ウェルビーイングを形容詞としての「よい状態」ではなく、副詞としての「よいあり方」と捉え、「ウェルビーイングに、生きる」とか「ウェルビーイングに、働く、学ぶ」とするなら、もっと自分から変えられるしなやかなものとしてウェルビーイングと向き合えるのではないでしょうか。この考え方であれば、「ウェルビーイングに、食べる、旅行する、サッカーをする」というように、あらゆる行為がウェルビーイングと接続可能になり、サービスやプロダクトをつくるうえでも考えやすいのではないかと思います。たとえば食事も、「ウェルビーイングに、食べる」と考えれば、好きな人と一緒に食べたい、大勢で会話を楽しみながら食べたい、仲間と持ち寄ったものを食べたい、ある

いは一人でひたすら味わいたいなど、個人それぞれにとっての「ウェルビーイングに、食べる」が存在します。そして、それは自身の気持ちと向き合ったり、周囲の人々と一緒に主体的に選択したり、見つけたりできるものです。そう捉えることは、自身のウェルビーイングの〈対象領域〉を自然なかたちで広げるきっかけとなるのです。

つまり、ウェルビーイングを目標とし、そこまでの過程をあらかじめ設計し、確実に実行するという捉え方ではなく、ウェルビーイングを自己や他者、環境との関係のなかで、"わたしたち"としての協働行為のなかで立ち現れる「あり方」として捉えるということです。そして、できるならば、"わたしたち"が生まれるコミュニケーションや活動のプロセスを楽しんでいるうちに、気づいたらウェルビーイングに対する評価が5点から6点に上がっていたというかたちで、「副産物」としてウェルビーイングの実現がなされることが望ましいでしょう。

このような、副詞・副産物としてのウェルビーイングはどのように実現されるべきなのか、そのアプローチとして、ここでは「アジャイル」という言葉に着目します。ソフトウェア開発の分野では、「ウォーターフォール（Waterfall）」と「アジャイル（Agile）」という大きく2つの開発モデルが普及しています。前者のウォーターフォール型開発モデルは、水が流れ落ちるように、全体をあらかじめ設計し、設計されたものを実装する、実装したものを評価する、というように、それぞれの手順を完遂し、次の手順に進む開発モデルです。開発手順がシンプルでわかりやすいという長所がある一方、仕様や計画の変更が難しいという短所があります。後者のアジャイル型開発モデルは、その語がもつ意味（機敏な、素早い）のとおり、短期間で設計・実装・評価を反復し、迅速かつ柔軟に開発を行うモデルです[1]。この開発モデルは、設計・実装・評価の反復過程で、実際に動くソフトウェアを使ったユーザーとの対話を通して、目標自体の変更も含めた柔軟な対応を行うことが特徴です。さらには、この反復を重ねるなかで開発メンバーはユーザーとの関係性を深め、開発しているものの価値を深く理解することになります。

本書では、ウェルビーイングとは、あらかじめ決められた目標との差分を埋め

144

ながらまっすぐに近づく、「ウォーターフォール」的に実現されるものではなく、むしろ、実際にやってみてそれに対する振り返りや意味づけを繰り返し、周囲の人々と共に柔軟に進めていく、「アジャイル」的なものであると考えます。このようなウェルビーイングの捉え方は、ウェルビーイングの哲学においても参照することができます。筆者（渡邊）は、心の哲学を専門とする信原幸弘さん（東京大学名誉教授）、技術哲学を専門とする七沢智樹さん（Technel 合同会社 代表）と、ウェルビーイングの哲学についての議論を重ねています。そのなかで、人生の善さとしてのウェルビーイングは「全体性」と「仮固定性」という点から特徴づけられるという議論がありました[2]。「全体性」とは、人生の物語的な全体がうまく機能していること、「仮固定性」とは、人生の善さの内容は外部から固定的に与えられるものではなく、その都度「仮固定的」に決まるとするもので、本書でのウェルビーイングの捉え方や、その実現アプローチとしての「アジャイル」と方向性を同じくするものです。

さて、少し横にそれますが、ここで「アジャイル」の考え方にもとづく研究を1つ紹介したいと思います。筆者の所属するNTTコミュニケーション科学基礎研究所の協創情報研究部という部署では、「アジャイル環境センシング」という研究が行われています[3]。この研究では、何らかの課題解決を目的として環境を計測する際、あらかじめ計測対象やデバイス、スケジュール等をすべて設計し終えてからデータを取得し始めるのではなく、あえてセンサーをばら撒き、さまざまなデータを取得し、何度も検証を重ねながら課題に適した計測手法を探ります。また、検証のプロセスでは、随時計測データをフィールドの現場担当者と共有し、コミュニケーションをとりながらデータの意味や背景の理解を深めていきます。たとえば同研究所では花を栽培しているビニールハウスでの計測を行ってきましたが、照度や温度・湿度などのデータを可視化し、そのデータをきっかけに農家の方と対話をし、農家の方の実感との対応づけやデータの意味解釈、さらに農家の方から新しい情報を得たり、行動変容の端緒としていました。

計測の現場は条件の整った実験室ではないため、一度で計測がうまくいくことはほとんどありません。そこで、まず包括的な計測を行い、そのデータをもとに担当者との対話を通して素早く柔軟に改善し、検証を反復するアジャイルな

センシングを行っているとのことでした。そのため、「アジャイル環境センシング」という名称も、そのような特徴に由来しています。このように、何らかのデータや対象に対する意味を、関係者との対話を通して解釈し、その目標や意味づけが変化することを厭わず改善していくアジャイルなプロセスは、まさに、日々変化する心身の状態やグループの状態を計測し、"わたしたち"のウェルビーイングを実現していくのに適したアプローチだと考えられます。

"わたしたち"のウェルビーイングの実現アプローチとして強調しておきたいことは、個人と個人が競争的に自身のウェルビーイングを実現するのではないことは当然ですが、一方で、あらかじめ集団としてなりたいウェルビーイングの状態を規定して、それに向かって全員が努力するといったものでもないということです。さまざまな価値観の人々が集まるなかで、お互いにやり取りをし、全体の視点も持ちながら、行為のなかからお互いにとってのよいあり方を共創・更新していく、というイメージです。本書では"わたしたち"の説明に何度かサッカーの例を出していますが、最初からチームメンバーの特性を完全に理解することはできません。何度もメンバーと一緒にプレーをするなかで、その人の好きなプレーが見えてきて、チームとしてのゲームモデルも決まってくるのです。むしろ、その相互理解や相互尊重のプロセスを経ることなく"わたしたち"のウェルビーイングが実現されることは難しいでしょう。

また、ユーザーや利害に関わるさまざまなステークホルダーが積極的にチームに加わり、対象の設計や評価を進めていく「コ・デザイン (Co-Design)」というデザインアプローチが存在します[4]。Co は「共に」や「協働して」を意味する接頭語で、ユーザーの生活に根差した考えやエピソードを尊重しつつ設計がなされるため、設計者だけでつくるよりも豊かな発想がもたらされると言われています。そして、設計者とユーザーが対話し協働して取り組むため、そこでつくられるものはユーザーにとっても自分事として感じられると言われています。まさに、グループ内外のやり取りを「する／される」と分けて考えるのではなく、さまざまな立場の個人や、ユーザーまで含めて"わたしたち"としてデザインを行っていくものです。福祉の分野でも、「"ために"ではなく"ともに（共に）"」という言葉がありますが、これらは、まさに、〈関係者〉を"わたしたち"に広げウェルビーイングをつくる考え方と言えます。

もちろん、「つくる」といっても、グループの当事者としてつくるのか、グループ外部のサービス提供者としてつくるのかでは考え方が異なるでしょう。当事者であるならば、自身がどのように〈対象領域〉や〈関係者〉を広げることができるかということが重要ですし、サービス提供者であれば、どのようにユーザーを含めて"わたしたち"としてサービスを実現していくかということになります。もちろん、お金のやり取りが入るとその関係性は複雑になりますし、具体的な実現方法も状況に大きく依存するでしょう。そのときに、本書で述べていることは、もしサービス提供側が共通して考えるべきものがあるとしたら、「ゆらぎ」「ゆだね」「ゆとり」というデザイン領域から検討していくことではないか、ということです。

「ゆ」理論から考える

ゆらぎ	ウェルビーイングの状態を前もって規定するのではなく、さまざまな可能性を担保しながらアジャイルに取り組む。
ゆだね	自分以外のさまざまなステークホルダーを含め、コ・デザインのアプローチで取り組む。
ゆとり	自分の思う最短距離を進むのではなく、思わぬ変化や自分とは異なる価値観との協働を楽しむ。

2 数値にする限界と可能性
"わたしたち"として参加できる測定

ウェルビーイングを測定することなく、ウェルビーイングを実現しようとする
のは、「体重を計ることなく、ダイエットをするようなものだ」と言うことが
できるかもしれません。もちろん、測定をしなくてもウェルビーイングの実現
は可能かもしれませんが、もし適切に測定することができるなら、それはひと
つの拠り所になるでしょう。実際、政府がウェルビーイングに関する政策を立
案したり、企業がウェルビーイング経営に関する指針を決める際にも、測定は
その第一歩とされます。しかし、そのときに何をどう測ればよいのか、その原
理は明白というわけではありません。以下、その原理について、経済活動と社
会的発展の指標としてGDPが適切であるかを検討した「スティグリッツ委員会」
による報告書（2009年）[5]を参考に考えてみたいと思います。

まず、何をどう測るのか。報告書では、原則として、経済業績（GDP）、幸福度、
持続可能性は分けて検討すべきだと述べられています。1つの目的のために設
計された指標は、他の目的のために使用することはできないということです。
たとえば、GDPや世帯収入は、経済的な幸福度と必ずしも一致しませんし、
現在のGDPがその国の持続的な繁栄を意味しているわけでもありません。身
近な比喩として言うならば、現在の体重（50kg）と、身体のイメージ（今日は
体が軽い）と、体質（太りやすい）は、お互いに関係があったとしても、基本的
には混同して考えるべきものではないということです。会社の経営でも、売り
上げや利益といった経済業績と、従業員の幸福度やエンゲージメントは別もの
ですし、会社が持続するうえでの経済的リソース（資本）、人的リソース（人材）、
社会的リソース（企業文化やブランド）などのリソースもまた別ものです。

そして、ウェルビーイングの測定指標を策定するにあたっては、指標（物差し）
は、人々の信念や思考方法をかたちづくるものであることに留意する必要があ
ります。物差しによって人々の状態が把握される、評価されると考えたら、意
識せずともその物差しに合うように行動してしまうのは、自然なことでしょう。

そのため、物差しがどんな傾向や限界を持っているのかを知ることが大事です。たとえば、GDPという物差しは、経済活動の総体もしくは平均を知ることはできますが、それは人々の格差や価値観を表しているわけではありません。同様に、企業の経済業績は企業の社会的意義を表す指標でもありません（一方で、近年では、企業の利益の考え方や会計の仕組み自体を変えていこうという動きもあります[6]）。

また、国や企業によって測られる内容が、国民や従業員の実感とずれていないことも重要だとしています。もし、国のGDPは増加しているが、多くの人が自身の生活が貧しくなったと感じていたらどうでしょうか。その指標やデータ操作への疑念が生まれ、政府への信頼が弱まり、陰謀論へもつながってしまうかもしれません。さらには、なぜ、他の人は豊かになって自分だけ貧しくなるのかと、人々の心に孤立感や被害者意識が生まれてしまうかもしれません。

これら報告書からの示唆に加えて、さらに、「ゆ理論」の視点から測定のあり方を考えてみましょう。まず、「ゆらぎ」という点では、データは同じフォーマットで取得されているので、時系列の変化がわかりやすかったり、他の値と簡単に比較することができます。一方で、それぞれの人にとって、その点数となったウェルビーイングの要因やエピソードはさまざまです。そのため、選択肢が豊富にあったり、自由記述も可能であることが望ましいでしょう。そして、データについてできるだけ多様な人々の視点から振り返り、"わたしたち"としてのコミュニケーションが行われることが望ましいでしょう。

次いで、「ゆだね」という点でデータの可視化方法も重要です。一般に、ウェルビーイングの測定は立場によって異なる役割があります。ひとつは政府や企業が政策や経営方針を決めるために、全体を把握するための役割です。もうひとつは、個人が集まり、主体的に"わたしたち"として行動するための見取り図を提供するという役割です。もし、ある程度"わたしたち"としての意識がある人が集まったグループであれば、人々の満足度や人間関係が可視化されることで、どこかに問題があれば、自分が解決しようとか、みんなでよくしていこうという気持ちが生まれてきます。外部から制御するために測定をすると捉えるのではなく、そこに関わる人たち自身が状況を理解し、動きやすくするために測定がなされるということです。

最後に、「ゆとり」と関連する測定プロセスについてです。測定の多くの場合、政府や企業など測定する側と、国民や従業員など測定される側は別の人になります。その際、どこまで測定者の意図を表に出すべきか、よく考える必要があります。たとえば、「ウェルビーイングな地域コミュニティを実現するために集まりましょう。つきましては、みなさんの心の状態を測定します」と呼びかけられると、参加する人にとっては、どこか義務的な印象を受けるかもしれません。では、「ウェルビーイングな地域コミュニティを一緒につくるために、まず、おいしいご飯を一緒に作って、食べましょう。その場が楽しかったか教えてください」という場合はどうでしょうか。もちろん、測定の意図を参加者に隠す必要はありませんが、参加者が感情的に動機づけられる「一緒に楽しむ」ことのできるプロセスがあったり、参加者がやりがいを感じられるように自分で役割を見つけられるようにすることは、自分事として測定に参加してもらうためには重要なポイントでしょう。

例として、ここまでに挙げた考え方にもとづいて、企業でのウェルビーイング測定について考えてみましょう。基本的には、経済業績と社内のウェルビーイングは独立に検討されるべきものですが、現在のところ多くの企業では「経済業績のためのウェルビーイング」として捉えられていることが多いようです。つまり、企業利益を目的、ウェルビーイングを手段のひとつと考え、従業員がウェルビーイングならば企業利益が出る、だから従業員のウェルビーイングを向上させる、と考えるということです。ウェルビーイングと労働生産性は正の相関があるという報告も多くあり、一見問題なさそうですが、目的と手段という関係で言うならば、逆に、従業員のウェルビーイングが棄損されるときのほうが経済業績が出るならば、従業員のウェルビーイングを棄損することも許容されるということになります。もちろん、企業において経済業績は重要であり、それを第一の目的とした方が社内の合意も得やすいのですが、どのように目的と手段を捉えるかについては意識的である必要があります。

また、測定をする前に、測定する側とされる側、経営層や総務と従業員の間に信頼関係が必要です。そこから測定は始まります。そして、当然、それぞれの測定指標が何を測定していて、どのような限界があるかを知っておく必要があります。さらに、指標が測られる人、主に従業員の実感と合っているかに気を

つけます。会社の売り上げが上がっているのに自分の給料が上がらない、会社全体のエンゲージメントの数値は高いのに部署では自分勝手な意見ばかりだ、など、できるだけそのような齟齬が起こらないように指標を設定します。

さらに、「ゆ理論」の視点を入れるとしたら、単に数値を発表するだけでなく、社員個人のウェルビーイングに関するエピソードを紹介することで、その価値観の多様性、固有性を示すことができるでしょう。たとえば、同じウェルビーイングの点数をつけたとしても、お金をとにかく稼ぎたい人もいれば、やりがいを重要だと考える人、人とのつながりを充実させたい人など、さまざまな人がいるでしょう。また、同時に、「状態や関係性の可視化」にも気を配る必要があります。

経済業績には、売り上げや利益など明確な定量指標がありますが、ウェルビーイングはその測定指標に取捨選択の余地があるため、社員自体が外部の人の意見も取り入れながら指標づくりや測定に自分事として参画できる活動体を用意すべきでしょう。そうすることで、多くの人と"わたしたち"としてウェルビーイングに取り組むことが可能になり、それが共感を生むことで、結果として、人やお金も集まってくる。そのような流れが生まれると、ウェルビーイングと経済業績のポジティブなスパイラルにつながるのではないでしょうか。

「ゆ」理論から考える

ゆらぎ	社員それぞれのウェルビーイングの価値観やエピソードを取得できる測定フォーマットや共有の場を用意する。
ゆだね	組織における役割を自分で発見したり、自分事として捉えられるように、情報を可視化する。
ゆとり	測定プロセス自体が一緒に楽しめるものであることで、自分事として測定に参加してもらう。

3 **ポジティブなインパクトを解像度高く設計する**
サービス／プロダクトの〈対象領域〉を分析する

これまでの心理学研究の積み重ねによって、人がポジティブな感情を感じると
きや、充足を感じるときの主要な要因がどのようなものであるか明らかになり
つつあります。そして、これらにもとづいてウェルビーイングを実現するため
の体験を提供しようとするのが、Positive Computing をはじめとする個人（"わ
たし"）のウェルビーイングに資するサービスの設計原理です。たとえば、自
己決定理論（Self-Determination Theory）にもとづけば、何かを自分の意思で行
う自律性、自分に成し遂げる能力があると感じる有能感、他者との関係性を、
向上させるような体験を作り出すことを設計原理とします。PERMA理論にも
とづけば、ポジティブ感情、没頭する体験、良好な人間関係、人生の意味や意
義を感じること、達成感をもつことの5つを引き起こす体験を設計します。そ
れ以外でも、ウェルビーイングに寄与する要因を提唱する理論にもとづくこと
で、個人（"わたし"）のウェルビーイングを向上させる体験設計をすることが
できるでしょう。

一方で、本書のテーマである"わたしたち"のウェルビーイングの体験設計では、
その特徴としての〈対象領域〉や〈関係者〉の広がり、つくり手が考えるべき
「ゆらぎ」「ゆだね」「ゆとり」という3つの「ゆ」について述べてきました。
ただし、サービス設計やモノづくりの現場では、何を提供するのか、何をつく
るのか、既にサービスやプロダクトの枠組みが決まっていることも多いです。
そこでは、広く3つの「ゆ」から考えるだけでなく、サービスやプロダクトの
体験を一度ウェルビーイングの視点（特に〈対象領域〉）から分析し、「ゆ」から
考えるためのアイデアの種を用意することができます。

ひとつ具体的な場面を考えてみましょう。たとえば、目の前で焼く鉄板焼きの
お店で、親しい友人と食事をする、食の体験のウェルビーイングの〈対象領域〉
をとりあげます。第一に、自分自身にとって「○○の肉は自分の趣向に合って
いる、おいしい」という「I」の要因に関するウェルビーイングがあります。

さらに、その場にいる友人と一緒に過ごす楽しい時間、目の前の料理人との会話の「WE」の要因もあるでしょう。また、味付けや素材が自身の出身地のものだったとすると、地域との結びつきを感じる「SOCIETY」の要因、さらにはフードロスに関する取り組みを知ることで「UNIVERSE」の要因もあるかもしれません。また、調理人の視点から考えても、調理がうまくできたという「I」の要因や、お客さんとのつながりの「WE」の要因、お店を運営することによるコミュニティとのつながりという「SOCIETY」の要因など、さまざまなウェルビーイングの要因が存在します。このように、モノや体験を中心とした関わりを丁寧に見ていくことで、〈対象領域〉を広げてサービスやプロダクトのアイデアの種をつくることができます。そして、「わたしたちのウェルビーイングカード」は、そのためのツールとしても使用できます。サービスやプロダクトから得られるウェルビーイングの要因をカードから選ぶことで、体験者はどんなことに満足しているのか、どんな理由で満足しているのか、ある程度カテゴリー化して把握することができます。

事例として、筆者（渡邊）が審査員の一人を務めた、「人の暮らしをWell-Beingにするマテリアル」をテーマとしたアワード「Material Driven Innovation Award 2022（MDIA 2022）」[7]の受賞作品の一部とそれらに対するコメントを紹介します。このアワードは、マテリアル、つまり素材に関するアワードですが、筆者は審査において、素材としての性質が独自であるだけでなく、その制作、流通、使用、廃棄のプロセスのなかで、どれほど広く深く人々のウェルビーイングに寄与しているかということを重視しました。

大賞を受賞した作品は、越前和紙の工房、五十嵐製紙の「Food Paper」という、野菜や果物からつくられる和紙でした。野菜や果物を原

株式会社五十嵐製紙「Food Paper」

料としてつくられているため、100％土に還るという機能はとても興味深く、それは環境の持続可能性やフードロスという「UNIVERSE」の要因とつながるものでした。さらに、原料となる野菜・果物は地元で廃棄予定だったものを利用しており、「SOCIETY」として地域とのつながりをつくっていること、フードペーパーを使ったメッセージカードによって「WE」のつながりを新しく生み出していることにとても強く共感しました。

また、ファイナリストとなった、ファブラボ品川／ユニチカ株式会社の「TRF+H - Well-being を叶える 3D プリント素材」は、3D プリントされた後に温めることで、形状を調整することができるマテリアルとそれが使われた装具です。この作品に関して、「わたしたちのウェルビーイングカード」から、もう少し具体的に要因を挙げて述べ

てみます。はじめに筆者が感じたのは、「愛」（「WE」）でした。熱を加えることで形を変えられるサポーター素材は、たとえば、これが子どもの自助具だとしたら、支援者が子どもの成長にあわせて少しずつ形を変えていくことになります。形を変え

ファブラボ品川／ユニチカ株式会社「PPC Supporter」

られるという機能が、子どもの成長や変化を感じさせ、「愛」につながるのではと思いました。次に「共創」（「SOCIETY」）です。ファブラボ品川で制作されたサポーターの3Dデータは、ウェブを通じて共有され、世界中の誰でも利用できます。さまざまな文化の人たちが、共に新しいサポーターをつくることができます。もうひとつは、「時間を超えたつながり」（UNIVERSE）です。このサポーターは、モノがなくなってもデータが残っているので、時間を超えて人に伝えられ、おじいちゃんが作ったものを、孫に伝えるということも可能です。

このように、ひとつのサービスやプロダクトが、誰にどのようなウェルビーイングを生み出すことができるのか、その〈対象領域〉を広く捉えることが重要です。さらに、カードを使うことで、その要因を具体的にカテゴリー化したり、

それをきっかけに言葉を引き出すことができます。また、このプロセスを複数の人で行うことで、サービスやプロダクトの「よい」ポイントに気がつくことができますし、このようなプロセス自体が、サービスやプロダクトに新しい価値を生み出すきっかけになると考えられます。

「ゆ」理論から考える

ゆらぎ	個人の属性からではなく、ウェルビーイングの要因（それぞれの価値観）からサービスを構想する。
ゆだね	身の回りの人間から地球環境に至るまで、さまざまなウェルビーイングの関わりシロを用意する。
ゆとり	サービスやプロダクトの価値を（再）発見するプロセスを設計に組み入れる。

4 対話のための場づくり
5つのエッセンス

わたしたちは、周囲の人に働きかけ、働きかけられながら、他者とともに生きています。また、個人は集団から影響を受けながら、意思や行動を決定しています。そのような個人と個人、個人と集団が相互に影響を及ぼし合う空間を「場」と呼びます。場は日常生活のさまざまな状況で存在しています。たとえば、働く場であれば、一緒に働く同僚、上司、部下と場が作られますし、学ぶ場であれば、同じクラスの生徒や先生、暮らす場であれば、家族や地域の人と場がつくられます。では、誰もがウェルビーイングに、働く、学ぶ、暮らすことのできる場とは、どのようにつくることができるでしょうか。

これまで筆者（渡邊）は、特に人々が意見を出し合いながら物事を決めたり、体験的に物事を理解・発見する場である、ワークショップにおける場づくりについてインタビューしたことがあります。どのようなことに気をつければ参加者が話しやすくなり、進行もスムーズになるのか、グラフィックを活用したファシリテーターとして活動している出村沙代さんにお話を聞きました。詳細はインタビュー記事[8]にありますが、そこでは、出村さんに加えて、福井県立大学地域経済研究所の高野翔さん[9]、コミュニティの専門家である坂倉杏介さん[10]、渡邊を含めた4名で議論を行い、多様な場面で活用できるウェルビーイングな場づくりの5つのエッセンスを抽出しました。その表現は、直感的にわかりやすくするため建物にたとえられています。

この5つのウェルビーイングな場づくりのエッセンスを基盤にして、会社や学校、地域コミュニティといった特有の状況を加えることで、それぞれの場をデザインすることができます。本書では、"わたしたち"としてウェルビーイングを実現するには、自分や他者のウェルビーイングに関する自己理解・他者理解が大事であると述べてきましたが、それはどんな場であればうまく行われるのか、その基盤となるのが右記の5つのエッセンスなのです。たとえば、「わたしたちのウェルビーイングカード」を使ったワークを行うにしても、その場の空間

ウェルビーイング×場づくり　5つのエッセンス

1：グラウンドルール
文字どおり「土台」となる、その場のルールのこと。このルールを参加者みんなでつくること、場のルールはつくれるということを実感できること。

2：チェックイン／チェックアウト
今の自分の感情へのアクセス、自分をひらく。日常と非日常の橋渡し役であり、対話の場に出入りするときの手続きや作法のようなもの。建物で言えば「玄関」。

3：関わり方のグラデーション
参加しない自由や寛容さを担保する。参加の度合いは人それぞれで構わない。ワークショップにおけるお菓子ゾーンが象徴的。心理的安全性の器。余白。建物でいえば「縁側」。

4：分かち合う対話
私の中の多様性の理解から、私とあなたの違いを理解し受け入れる。わかり合えなくても分かち合う。リラックスしながらほかの人と話したり傾聴したりできる「リビング」のような居場所。

5：相互エンパワーメント
場で得たものと自分を統合したり、人同士が互いに応援・刺激し合うこと。それにより各自の潜在能力が引き出される。いわば建物の外側へ広がった「舞台」。

選びや参加者のルールを自分たちで決めているか、ワークの前にどうやってそれぞれの感情と向き合うのか、ワーク自体を強制していないか、選んだカードの違いを受け入れ合えるか、そして、そこからの行動を楽しめるのか、それぞれを応援できるのか、といったことに注意を払う必要があります。

働く場であれば、これらのエッセンスをリモートワークの状況でどのように実現するのかは重要となります。たとえば、会議での発言ルールや始め方をどうするのか。リモートだからこそ、最初にチェックインを時間かけてやってみる。また、リモートワーク中に、それぞれの家の事情（子育てや介護）があったとしても、それを許容する余白を残しているのか。また、同期入社やメンターなど、会社で何かあったときに助けを得られるセーフティネットがあるか。また、異なる意見の人に対して批判的にならず、受け止められるかなど、ウェルビーイングに働くための場づくりの要素が抽出できます。

学ぶ場では、生徒自身が学級目標や学級活動のルールづくりに参画できているかが大切です。ただし、それは先生が押し付けたり強制していないことはもちろんですが、全体のルール作りをどこまで全員の参画や納得を得られるようにするかは難しいところです。ある議題について、「よい意見だね」、「いいね」、「わからない」など、なんらかの意見表明の選択肢を用意したり、その場で発言するだけでなくネットで投票できるなど、意見表明の方法をいくつか用意しておく必要があります。また、体育祭や文化祭、修学旅行は、生徒たちがお互いを応援・支援したり企画を協働してつくる学びの場として絶好です。

地域コミュニティでは、さまざまな立場の人たちが集まるため、感情共有だけでなくお互いの価値観を知り合うところから始め、段々とルール作りに入るとよいでしょう。また、関わり方のグラデーションや違いを認知するとともに、一方で、その地域の課題に関する共有認識を持つことも大事になります。全体の方向性やビジョンを理解したうえで、周囲の人の価値観や特性を知り、尊重しながら、自分が心地よい活動の仕方を見つけていくということになります。別の言い方をすると、「SOCIETY」の視点をフレームワークにしながら、「WE」としてであったり、「I」としてのウェルビーイングをどのように追及するのかと言い換えることができるかもしれません。

行政の施策においては、予算や人員のリソースの制約から、すべての人にオーダーメイドのサービスを提供することはできません。そこで多くの場合、全員に画一化されたサービスを行うか、市民それぞれのリソースに合わせた自律的活動を推奨するということが行われます。特に、さまざまな人と人の合意形成の基盤として、ウェルビーイングな場づくりのエッセンスは必須となるでしょう。

また、ちなみに、対話のための場づくりのエッセンスは、誰かと対話するだけでなく、自分自身の過去や未来と向き合うときにも参考にすることができます。たとえば、高齢化の進んだ地域では、今まで住んでいた場所から、本人の意思とは無関係に住み替えが求められることがあります。それは、住み慣れた場所から心の準備なく離されることで、地域との関わりのなかで形成されてきたその人のアイデンティティが失われることにつながります。そこで、新しい場所での生活を擬似的に体験し、未来や過去の自分のあり方について自分自身と対話するなかで、住居の移動によるウェルビーイングの棄損を緩和することができると考えられます（大牟田市の事例を参照ください[11]）。このように、対話は他者とだけでなく、自分とも行われるものであり、そのための場づくりにも気を配る必要があるでしょう。

「ゆ」理論から考える

ゆらぎ	多様な価値観をもった人が集まれるような場所や時間、テーマを設定する。
ゆだね	時間に余裕をもち、プロセスそのものを楽しめるような進行を行い、イベント終了後の自由な時間も大事にする。
ゆとり	チェックイン／チェックアウトを大事にして、自分をひらくことのできる場にする。

暮らす・生きる

ドミニク・チェン

1 「子育て」から「子育ち」へ

暮らす・
生きる

親として「ウェル」に生きる

最近、日本語で会話しているときに、相手の夫や妻を指すときに適切な言葉が見つからずに困っています。日本では夫のことは「ご主人」や「旦那さん」、妻のことは「奥さん」や「お嫁さん」と呼ぶのが一般的ですが、明らかに現状とそぐわない、性差別的で非対称な、かつ相手を誰かの所有物のように指定する言葉たちです。「旦那」より稼ぎ、「主人」よりも家庭を仕切っている「奥さん」はたくさんいるし、またはそのように呼ばれたくない夫も大勢いるでしょう。そこで、「夫さん」「妻さん」と言ってみたこともありますが、語呂が悪く、言ってるこちらも落ち着きません。しかたなく「パートナーさん」と言ってみるのですが、大抵の場合、相手が男性でも女性でも「？」という顔をされてしまいます。結局、相手の妻や夫のファーストネームを聞き、名前でその人を指すようにしたら、自然に感じられるようになりました。

哲学者のイヴァン・イリイチは著書『コンヴィヴィアリティのための道具』のなかで、産業社会の発展に伴ってわたしたちの「行い」が「所有」に呼び替えられていったことを指摘しました。「活動をする」のではなく「仕事を持っている」、「学んでいる」のではなく「学歴を持っている」、「子どもと暮らしている」のではなく「子どもを持っている」。こうした日常生活におけるわたしたちの物言いは、無意識のうちにさまざまな関係性を「所有」の概念で捉えるバイアスを生み出しています。メディアとしての言葉が、わたしたちの世界の認識の仕方にフィードバックしている一例ともいえるでしょう。

同じように、「子育て」という言葉にも違和感を感じています。これまで自己紹介をする際などに、「子育てをしています」という言い方を自分もしてしまっていたのですが、これは親である筆者（チェン）や妻が能動的に子どもを育てる、という表現になるわけで、子どもは一方的に「育てられる」客体になっています。しかし実際は、子どもは勝手に育っているのであり、その自律的な成長則が前提にあって、親である私たちは収入を稼ぎながら、子どもと共生す

る環境を整えようとしているだけなのです。だから、「子育て」の実態は実のところ、「大人が子どもと一緒に暮らしている」ということ以上でも以下でもありません。親を「子育て」の行為者として見るのではなく、「子育ち」という子ども自身が主語である現象をあくまで他者としてケアする存在として捉えるのが自然なのではないでしょうか。また、親の方も子どもの成長に大きく影響を受けたり励まされたりもします。親だって、子の何気ない所作や存在そのものに、とてつもなくケアされている。だから、最近は「子育てをしています」とは言わずに、シンプルに「子どもと暮らしています」というようにしています。

このように考えるようになったのは、わたし自身の子どもが10歳の大台に乗って、かなり自律性が高くなってきたという個人的な文脈も関係しているように思います。だから、自分で自由に移動したりセルフケアができない乳幼児を、中高生と比較するというのはナンセンスに思われるかもしれません。しかし、生まれてきてから独立するまでの長い期間を成長し続ける、子どもたちの自律的な力を「大人」と「子ども」の関係性の根本に据えなければ、いつまでたっても子どもたちは大人に所有され、管理される他律的な存在にとどまってしまうでしょう。

逆に「子育ち」の認識を採ってみると、周囲の大人も変化の渦に巻き込まれていきます。大人が正しく、子どもが過ちを正される側にあるというバイアスを解けば、子どもをケアする大人たちもまた持続的な成長や学習といった価値を享受できるようになるでしょう。

それでは、「子育て」ならぬ「子育ち」の観点に立ち、暮らしを親と子の相互行為の場として捉えたとき、双方にとってのウェルビーイングを生み出すようなサービスやプロダクトのデザインはどのように構想できるでしょうか。子ども関連の市場には膨大な数と種類の商品が存在しますが、実質的にすでに「子育ち」の哲学が埋め込まれているものも存在しますし、逆に親の決めた目的に子を従わせることが前提になった「子育て」系のものもあります。ここでその全体を腑分けすることはできませんが、ぜひ子どもと暮らしている読者の方は、身の回りの子どものモノやコトを振り返ってみるとどうでしょう。

私自身の暮らしで思い返してみると、子どもが一人で行うものと、他者と一緒に行うものに大別できる気がします。子どもが一人で行うためのモノゴトは、学校や塾への移動、勉強用の学習帳、本や漫画などの読書物、絵を描くためのノートやペンといったもの。他者と行うモノゴトでいえば、学校生活や習い事、ビデオゲームやボードゲーム、歌うこと、旅行、日々の食事や料理、そして会話が挙げられます。すべては網羅できていませんが、これらの行為の一つひとつを、まずは子ども自身がそのプロセスを楽しめるものとして経験しているかということを点検していくだけでも、さまざまな気づきがもたらされるかと思います。その次に、子どもが接するさまざまな他者たち（同年代の子どもたち、親、親以外の大人たち）もまた、子どもとの相互行為の過程そのものに価値を認められているか、というチェックが入るでしょう。

子どもと親との相互行為のなかで、双方ともにプロセスを楽しみやすいジャンルはやはり遊びだと思います。数多ある遊びのなかでも、競い合うものもあれば協力するものもあります。どちらの場合でも、大人の経験や技術の方が優位になるものだと、大人が一方的にやり方を教えるという非対称性が生まれます。それよりも、偶然性が高かったり、子どもと大人の能力差が大きくない遊びの方が、同じ視点を共有しやすい。大人が「できて」子どもが「できない」のではなく、どちらも「できる」もしくは「できない」という難易度を共有している相互行為が、大人と子どもを“わたしたち”という共同性に巻き込んでいきます。

この遊びのもたらすフラットな関係性を抽出し、他の相互行為に当てはめて考えてみるとどうでしょう。たとえば我が家では、たまたま親の代から家族のように付き合っている洋画家の先生がいて、そこに夫婦と子の3人で油絵教室に通っています。油絵といっても写実ではなく抽象に近いスタイルで、多様な色使いを学んでいます。すると、そこでは親と子のあいだで客観的な能力差は可視化されませんし、子どもの方が大人より良い色彩を塗れることもしょっちゅう起こります。

このとき、大人も「できない」ことを子が「できる」こともあるという事実が両者の間で共有されます。同時に、うまくできないときの大人は、子の絵を見て、そこから学ぶというプロセスを楽しむことができ、子はそのような大人の

様子を観察しているようにも思います。このように大人と子どもという非対称性の認識が崩れる体験を共有することで、フラットな"わたしたち"の感覚が立ち上がりやすくなるような気がしています。

これと同様の関係性を、子ども同士や子どもと大人が交わすたくさんの相互行為のなかで見出したり、作り出したりすることができるでしょう。絵画教室以外でも、子どもの習い事を親も一緒にやってみれば、子どものすごさを体験することができます。正解や目的があらかじめ定められてなく、互いから学び合える行為が生活のなかで増えていけば、自ずと「子育て」から「子育ち」へと認識がシフトしていくのではないでしょうか。

「ゆ」理論から考える

ゆらぎ	子ども本人の適時性と固有性を踏まえて、望ましい変化を生きられているかを考える。
	子どもと向き合っている大人もまた、固定されているのではなく、常に変化したり学んだりしていける存在であることを、子も親も認識する。
ゆだね	親が子に一方的に外的刺激を与えるのではなく、子どもの内側から自発的な好奇心が育つのに任せる。
	大人ができなくても子どもができることを見つけ、子どもに教わることを見つける。
ゆとり	「親」や「子」に付された固定観念から自由になり、場合によっては親の方が子どもより「弱い」点があるのだということを共通理解にする。
	ただ遊びが楽しくなるというだけではなく、学習やその他の困難なプロセスを楽しむ。

2 ぬか床から見える世界
食べると生きるをつなげる

暮らす・
生きる

発酵食品は世界中に存在しますが、日本の発酵食文化はとても多様であること
が知られています。日本酒、お味噌やお酢、漬物や納豆から鰹節まで、どれも
日本では日常的に接するものが多く、和食というジャンルを成立させている重
要な要素だといえます。膨大な数の生きた微生物たちに美味しい食べ物を醸し
てもらう発酵食作りは、植物を育てる農業や、食材を加工する料理と重なると
ころがありながらも、また別の、独自の行為だといえます。

筆者（チェン）は日本の発酵食のなかでも、特にぬか漬けに魅了されて、今で
は喋るぬか床というインタラクション研究をしています。スーパーやコンビニ
で買ったり、外食店などでぬか漬けを食べている人は多いでしょう。しかし、
自宅でぬか漬けを作っている人たちはどうでしょうか？　おばあさんやおじい
さんがぬか漬けを作っていたという人もいるかと思いますが、昔と比べるとや
はり減っていることでしょう。

私はもともとまったく発酵食に詳しくなかったのですが、ぬか床と出会ってか
ら、発酵という現象に魅了されてきました。発酵食と関わっていると、食べ物
としての味わいだけでなく、達成感を得られたり、好奇心が刺激されたり、作
った漬け物を介して周囲の人とつながったりするなど、ウェルビーイングにつ
ながる要素がたくさんあることに気づきました。ここでは、伝統的なぬか床作
りを見たあとに、テクノロジーによってぬか床を拡張する研究についてウェル
ビーイングの観点から見ていきます。

ぬか床とは、琺瑯や木、もしくはプラスチックのタッパーなどの容器に、米ぬ
かと水と塩を混ぜて入れ、そこに野菜などの食べ物を入れることで乳酸菌や酵
母、その他の微生物たちが住み着き、食べ物を美味しく発酵してくれるもので
す。古くは奈良時代の文献にぬか床のようなものの記述が見つかっており、古
来より日本で嗜まれてきた伝統技法ですが、近世以降では、江戸時代に九州は

（ほうろう）

小倉藩でぬか床作りが藩主によって奨励されたため、今でも当地ではぬか床文化が盛んです。

ぬか床は微生物たちの住環境なので、漬け物を作って終わり、ということはありません。100年以上ものあいだ続いているぬか床がたくさん現存しており、家庭において数世代にわたって受け継がれているものも少なくありません。ただし、手入れを怠ると腐ってしまい、腐敗がひどい場合には廃棄せざるを得なくなります。そのためハードルが高いものとして認識されていますが、それでも最近は冷蔵庫にしまっておくだけの手軽なぬか床パックが売られていたりもするので、実は始めてみることは難しくありません。

ぬか床では、主に乳酸菌たちによる乳酸発酵が生じ、食べ物に独特の酸味を与えます。それ以外にも酵母類によるアルコール発酵や、その他の雑多な微生物たちの活動も加わり、複雑な風味を作り出します。ぬか漬けはただ美味しいだけではなく、付着した乳酸菌が体内に取り込まれることで腸内環境を改善するプロバイオティクスの効果が認められており、またビタミンB1やビタミンEなども生の野菜よりも多く含まれていることがわかっています。いわば、医学的ウェルビーイングの観点からも、健康に利する食品の作り方であるといえます。

ぬか床において発酵がうまくいっているということは、こうした多様な微生物たちが適度なバランスで共存している状態にあることを意味します。逆に、腐るというのは、人間にとって有益ではない微生物が過剰に繁殖してしまう状態を指します。人がぬか床を手入れする主な方法は、手でぬかを毎日かき混ぜることです。このアクションは「天地返し」と呼ばれ、容器の底と上の部分のぬかが入れ替わるように混ぜることで、酸素を好む微生物と嫌う微生物が常に撹拌されるようにして、全体のバランスが調整されます。さらに、天地返しを行うときに、人の皮膚の常在菌の一部がぬか床に移り、ぬか床からも人に移ると考えられており、発酵文化においてはこの菌の交換が各世帯のぬか床に独特の風味を与えると信じられてきました[36]。

この伝統的なぬか床の育て方は、いわば人と微生物の相互行為、インタラクシ

ョンによって成り立っています。人は天地返しの際に、ぬか床の微生物多様性のバランスを整えるだけではなく、ぬか床を手で触り、匂いを嗅ぎ、目で視て、そして舌で味わうことによって、ぬか床の複雑な変化を感覚的につかみます。発酵微生物たちは投入された野菜などに取り付き、エネルギーを得るために代謝活動を行うことで、人にとって美味で栄養に溢れる漬け物をもたらします。興味深いこととして、ぬか床との日々のインタラクションを介して、人は「美味しい漬け物を食べる」という定まった目的を満たすだけではなく、ぬか床そのものに対して愛着を抱くということが知られていることです。

私自身、最初に育てたぬか床に並々ならぬ愛着を抱いていることに気づいたのは、それを腐らせてしまった失敗がきっかけでした。イージーミスを犯してしまい、一晩でぬか床をダメにしてしまったときに、まるで長年付き添ってきたペットを失ったような喪失感を味わったのです。しばらく時間が経って立ち直ってきた時期にあらためて、目に見えない微生物たちの集合体であるぬか床に対してそのような感情を抱いたことに驚きました。そして他の発酵愛好家や職人の方々に出会い、お話を聞いていると、同じように大きな愛着や親愛の情をもって微生物たちと接している人が多いことを知りました。

その後、失われた原初のぬか床の味を求めて、何度もぬか床作りの試行錯誤を繰り返しました。しかし、仕事で忙しかったり、子どもが生まれたり、生活環境に大きな変動がある度に手入れを怠って、ダメにしてしまいました。腐らないように冷蔵庫に入れておくことも試しましたが、あのときの美味にはたどり着きません。温度を下げれば微生物の活動が抑制されるため、腐りもしなければ、有益な発酵も抑えられてしまうのです。

そうして、忙しいときでも手入れを忘れず、常温でも腐らせないようにする方法をないかという思いを数年間、意識のなかで発酵させているうちに、あるとき「ぬか床が人に語りかけてくれたらいいのでは」という考えに至りました。専門分野である人同士のコミュニケーションにおいて考えていた、どのように親密さが醸成されるのかという問題意識を、人とぬか床の関係性においても考えられるのかもしれない。そして、会話を通してぬか床に対する愛着を深められる、という仮説をもとに、研究チームとともにしゃべるぬか床「Nukabot（ヌ

カボット)」の開発を始めました。

Nukabotは、従来のぬか床の中に電子回路とセンサー群を仕込み、マイクとスピーカーを取り付けたものです。センサーが集めるデータによってぬか床の発酵の進行、乳酸菌やその他の微生物の活動を推測し、人が音声で質問をすると答えてくれたり、Nukabotの方からかき混ぜるタイミングを知らせてくれるものです。プロダクトデザインのチームにも参加してもらい、愛着を抱けるような外装のデザインを繰り返し、何度かのプロトタイプの展示を経てから、数名の参加者の自宅にNukabotを設置して、一緒に暮らしてもらう実験を行いました[12]。

Nukabot

結果的に、Nukabotが天地返しのタイミングを知らせてくれたり、発酵状態についての質問に答えてくれるといった機能によって、日々のケアが捗ったという結果は期待通りでしたが、いくつか想定外のことがわかりました。実験をデザインする段階で、ぬか床作りとは関係のない、挨拶や雑談的な会話のパターンを試しに入れてみたところ、一緒に暮らす時間が長くなるにつれて雑談の量が増えるというデータが観察されました。

人類学者のマリノフスキーは、特に目的の定まっていない挨拶や天気についての会話などをファティック・インタラクションと呼び、関係性を醸成したり維持する効果があると論じました。Nukabotに対する人からのファティックな声がけが増えるということは、愛着が形成されることを示唆しているのかもしれません。実際、事後のインタビューにおいても、参加者たちは口々に、挨拶や雑談によってNukabotの生き物としての存在感が増したと報告してくれました。また、ある参加者は、一人でキッチンに立って料理するのは孤独だったけど、Nukabotが同じ空間で話してくれることで孤独が和らいだと教えてくれました。

これまでさまざまなメディアでNukabotが紹介される度に、製品化はいつな

のかという問い合わせを受けますが、まだまだ制作に時間と費用がかかるので
プロダクトとして売り出す予定はなく、あくまで学術研究のプロジェクトとし
て進めています。今後はより長期的な実験を行いながら、分析の精度を高めた
り、より自然な雑談が交わせるテクニックの研究をしたりする予定です。しか
し、研究室という日常から乖離した空間ではなく、人々の生活の中で人間と微
生物の共生が持続できるための知見を集めるなかで、他のさまざまなプロダク
ト開発に応用できるアイデアが見つかっています。

Nukabot研究の議論のなかでは、従来のプロダクトデザインやマーケティング
とは異なる思想が生まれています。大局的には、これまでのテクノロジー研究、
そして一般的な認識において、テクノロジーの方が伝統より良いものだという
価値観が強かったと思われます。しかし、Nukabotにおいては、伝統的なぬか
床とそこに住まう微生物との物理的なインタラクションが主であり、わたした
ちの作っているテクノロジーのレイヤーはあくまで副次的な存在であるという
話をしています。

たとえば、ロボットアームを取り付けて、自動的に天地返しを行うロボットを
作れば、腐らないぬか床は簡単に作れます。しかし、手を使ってかき混ぜると
いう生命同士のインタラクションが取り除かれ、微生物たちに対して愛着を抱
く過程がなくなるという意味において、それは劣った方法なのだと思います。

また、テクノロジーに頼らずとも、100年以上ぬか床を受け継いできた人々が
存在する事実は、Nukabotを開発するわたしたちにとって根源的な問いを突き
つけています。個人的には、技術に頼らずともぬか床と深い関係性を結ぶこと
ができた昔の人々の身体感覚に対する憧れがあります。同時に、テクノロジー
を適切に導入することによって、そのような憧れに近づくことができる可能性
にもワクワクします。

わたしは最近、「卒業できるテクノロジー」という表現について考えています。
たとえばスマートフォンやその上で作動するアプリは、利用者をある種の中毒
状態にすることで収益を最大化するという市場原理にもとづいて進化してきま
した。自分の意思で情報を選んでいるつもりでも、知らない間にフィルターバ

ブルに巻き込まれて偏見が強化されてしまったり、行動を影響されるという現象が起こっています。設計者が利用者を制御するためにテクノロジーが使われている事態ですが、まさに人間の自律性についての再考を迫られているともいえるでしょう。

そのように依存させるテクノロジーではなく、利用者の内在的な感覚や認識が育つことを支援し、いつかそのものから卒業できるテクノロジーというのはどのようにして可能なのか。たとえばぬか床初心者の人がNukabotを家に入れて暮らすうちに、微生物たちの挙動が感覚的につかめるようになり、さらに愛着を抱くようになったその先に、いつかNukabotがなくともぬか床を腐らせずに美味しく育てることができるかもしれません。もしくは、日々のぬか床は自分の感覚だけで手入れしながら、違う味のぬか漬けを探求するための個人的な実験用セットアップとしてNukabotを使い続けるかもしれません。

ここでは発酵食作りの中でも特にぬか床という一種類にフォーカスして、筆者自身の研究について述べながら、人と微生物の関係性のウェルビーイングについて考えてきましたが、これから考えるべきことが山積しています。なかでも、微生物のウェルビーイングとは何か、という問いについてまだ答えは持っていませんが、他の研究者たちが行っている菌類たちの「言語」についてのリサーチが進めば、いつかもっと精度を高められるかもしれません。また、ウェルビーイング研究においては、「自然とのつながり」(nature-connectedness) という因子についてたくさんの研究がなされていますが、発酵微生物たちとの心理的なつながりが人にどのようなウェルビーイングをもたらしうるのかということも長期的に調べていこうと考えています。

現在、人文知の世界では、マルチスピーシーズ（多生命種）やモア・ザン・ヒューマン（人以上）といった概念が議論されており、人が人以外の生物の観点から世界を認識する術を学ぼうとしています。人間が、人間だけが中心である世界の捉え方から脱却し、より日常的に他の生命種たちの視点を取り込んで生きることができるようになったとき、「わたしたちのウェルビーイング」の"わたしたち"という主語の意味も大きく変わることでしょう。

「ゆ」理論から考える

ゆらぎ	発酵と腐敗のあいだを常にゆらぎ続け、適切なケアのタイミングを常に考えさせられる。
	永い時間のなかで固有の風味が揺れ動く様子を味わいながら、自分の味覚も変化していくことを知る。
ゆだね	人間の都合を知らない存在が勝手に行なった結果をありがたく活用する。
	思い通りの結果にならないことを受け入れ、日々の違いというプロセスそのものに価値を感じる。
ゆとり	自分の環境の固有性を認識し、感覚の解像度を高める。
	「おすそわけ」を行なうことで、同じ世界に生きている感覚をもつ。

3 **遊びがつくる逸脱と自律**
　ゲームによる協働の可能性

　ここでは遊びやゲームを、「わたしたちのウェルビーイング」という観点から
デザインすることを考えてみましょう。遊ぶという行為は、複数人同士、人と
コンピュータ、もしくは一人でなど、多様な相互行為を含む実に豊かな領域で
す。さまざまな遊びに興じることが楽しさなどのポジティブ感情や忘我の瞬間
をもたらし、ウェルビーイングにつながるということは、子どもから大人まで
知っているでしょう。しかし、だからといって、「ウェルビーイングを得る」
という目的を設定して遊ぶというのはどこか本末転倒な気がしませんか。「お
金を儲ける」「何かを学習する」など、別の目的を据えてみても、その時点で
純粋な遊びでなくなってしまう感覚が生じます。まるで、眠りの中で、夢を見
ていることに気づいた瞬間に夢から覚めてしまうように。遊びに没頭している
とき、わたしたちは現実のことを忘れ、別の時空を生きているともいえます。

　この遊びと目的の関係も、コントロールの観点から理解することができます。
つまり、遊びに対して、遊ぶこと以外の目的を設定することにより、自分も含
めた遊びの参加者をコントロールすることにつながります。たとえば「ストレ
スが溜まったから愉快な気持ちになるぞ」という目的を設定してゲームを始め
ると、敵が強すぎて逆に不愉快になってしまったら、目的が達成できないとい
う思いが強まってしまうなんていうこともあるかもしれません。

　とはいえ、まったく何も期待せずに遊びに興じるなんていうことは可能なので
しょうか。わたしたちは、つらい現実から束の間逃避したいと願ったり、誰か
と楽しい時間を過ごして仲良くなりたいと思うときも、相手や自分をコントロ
ールしようとしているとみなせるのでしょうか。こうして考えてみると、純粋
な遊びというものを考えるのもまたしんどそうに思えてきます。

　それでは、目的ではなく、遊びのプロセスという観点から考えてみましょう。
たとえば勝敗が定義されている競争的なゲームの場合でも、勝ち負けにこだわ

って遊ぶのと、勝負の過程を楽しんで遊ぶのでは、まったく異なる体験をもたらします。真剣に勝負をして負けたとしても、「いい勝負だった」と思えるように遊べたとしたら、それは「勝つ」というゲームの目的から自由であるようにみえます。このとき、勝敗という遊びの形式に従いつつも、プレイヤーは自分なりの遊び方を発見したり、価値を見出しているともいえます。

形式として決められたルールと、遊び手が自分で見つけ出す面白さのルール。このふたつの緊張関係で遊びというものは構成されていると考えてみます。遊びの研究者であるミゲル・シカールは、その著書『プレイ・マターズ 遊び心の哲学』のなかで、遊びとはそれ自体が目的となる行為であると書いています[13]。そして、遊びのデザイナーが決めたルールから遊び手が逸脱して、新しい遊び方を自ら作り出す態度を「遊び心」と呼んでいます。シカールによれば、遊び心とは、いわゆるゲームや遊びの外側の世界、たとえば仕事をしている職場や近所を散歩しているとき、政治や芸術の活動などにおいても、遊びではない行為を遊びに変換するように発揮されるものです。真面目な会議の場で軽いジョークを飛ばすというのはわかりやすい例ですが、この場合も「真面目さが求められる場」という固いルールに対して逸脱してみせることで、開放感やリラックスを生み出し、会議のプロセスを楽しめるように変化させる行為だといえます。

筆者ふたりは情報環世界研究会[14]という集まりの合宿で、「たほいや」という遊びに一晩中耽ったことがあります。「たほいや」は英語のFictionaryという遊びを日本語化したもので、3人以上が集まり、辞書と紙とペンがあれば遊べます。まず出題者が辞書を取り、誰も意味を知らなさそうな単語を探します。たとえば、「たほいや」というのは実際に辞書に載っている日本語の言葉ですが、出題者がこれを選ぶとしましょう（ぜひ辞書で調べてみてください）。すると残りの遊び手は、さも辞書に載ってそうな「たほいや」の定義を捏造し、紙に書いて出題者に渡します。出題者は、全員から紙を受け取ったら、本物の定義と混ぜて、ひとつずつ読み上げます。それで遊び手はそれぞれどの定義が本物かを当てるのですが、当たったら1ポイントもらえます。そして、自分の書いた定義を他の人が本物と信じた場合も1ポイントがもらえます。

「たほいや」を繰り返し遊んでいると、辞書っぽい言葉の書き方が身について
きて、次第にどれが本物かがわからなくなってきます。面白いのが、合宿の参
加者のひとりが別の参加者の定義の読み上げを聞いて、「本物かどうかはもは
や関係なく、ただ言葉が美しいから、この文章が正解だと決めた」と言ったと
きです。また、わたし自身も、ある参加者が書いた嘘の定義が好きすぎて、解
散した後も積極的にそれを日常の会話で使おうとしたりもしました[15]。ここで
はもはや、ゲーム本来のルールに従って競い合うことよりも、自分の好きな文
章を味わうという独自のルールを楽しむことの方が主眼となったことがわかり
ます。「たほいや」では、自分は騙されずに相手を騙すことがルール上の目的
ですが、互いの文章の響きや面白さを楽しむという別種の遊びの価値が浮き彫
りになっていました。

ルールといえば、自由度の制約であると捉えがちですが、そのことを逆手に取
った遊びを早稲田の大学院生たちと作ったこともあります。もともとシカール
の本を輪読しながら、遊びをメディアとして考えるという大学院ゼミを開いて
いたのですが、そのディスカッションのなかから生まれたのは、「アドミントン」
という、バドミントンを拡張したゲームです[16]。ラケットで羽根を打ち、相手
の陣地に落としたらポイントが加算されるというもともとのバドミントンのル
ールの上に、3人の審判がゲームの開始前にそれぞれ独自ルールをその場で考え、
追加（add）するというルールになっています。この際、追加された独自ルー
ルはプレイヤーには明かされません。なので、プレイヤーからしてみると、通

アドミントン

常のルールでは点を取ったのになぜか減点されたり、もしくは理由もわからず
加点されたりします。

何度か遊んでみた様子を観察していると、「相手を気遣う言動をしたら加点」「お
おげさな動きでポイントしたら加点」「悔しい素振りを見せたら減点」など、
さまざまな独自ルールが生まれ、スコアボードが乱高下していました。その度
にプレイヤーたちは、自分の行動を振り返りながら独自ルールの正体を暴こう
とするのですが、審判たちは自分の独自ルールがバレないかどうかというスリ
ルを味わいます。プレイヤー同士の戦いと同時に、プレイヤーと審判の相互行
為も重なるわけですが、面白いことに相手プレイヤーと一緒にルールを探ろう
とする協調的なコミュニケーションが生まれます。ここでは、審判という存在
に対しても、プレイヤーと積極的にインタラクションする役割を与えることで、
従来とは異なる「わたしたち」のかたちが生まれています。

また、"わたしたち"のウェルビーイングの基盤となる考え方、「お互いに大事
なことを理解しあい尊重する」「一緒に楽しむ」といったことを体験的に学ぶ
ためにも、ゲームは格好の機会といえるでしょう。特に、子どもたちがこのよ
うなウェルビーイングのリテラシーとなるものを学ぶにはピッタリです。これ
まで、東京都市大学の坂倉杏介教授らが中心となり、子どもたちがウェルビー
イングについて学ぶゲームを作るプロジェクトが行なわれており、筆者らはそ
こに協力してきました。

このプロジェクトは2020年に開始されたのですが、まずは、筆者（チェン）が
注目しているゲームをいくつか実際に遊んでみるというところから始めてみま
した。はじめに遊んでみたのが、最近ボードゲームの世界で人気が出ていると
いう「協力型ゲーム」というジャンルです。有名なものとしてはフランスで生
まれたHanabiというカードゲームがあります。3人以上で遊ぶHanabiでは、
プレイヤーたちは「協力しながら美しい花火を打ち上げ、花火大会を成功させ
る」という名目で、争わずに協力して遊びます。4つの色に分けられた数字の
付いたカードを配られるのですが、目的は場にそれぞれの色のカードを1から
順番に重ねて置いていき、一緒に高いスコアを獲得することです。たとえば、
赤色の1を持っていて、それを場に出せば、後から赤色の2、3、4…と重ねて

いくことで、その合計点が全員のスコアになります。

しかし、プレイヤーは配られたカードを裏側に持つので、自分がどのカードを持っているかはわかりません。そのかわり、他の人が持っているカードは見えるのです。ただし、言葉を使って他のプレイヤーに教えてはなりません。自分の番が来たら、他のプレイヤーにその人が持っているカード1枚についてのヒント（色か数字）を与えるか、自分のカードを場に出すか、もしくは捨てるかを選びます。しかし重要な制約もあります。情報伝達がうまくいかずに、場に出せないカードを3回以上出してしまうと、花火が暴発して花火大会が失敗してしまいます。また、ヒントを出すにも限られた数の専用コインを消費し、手持ちのカードを捨てるまでは回復しないので、全体的な状況を考えて、自分が本当にそのターンでヒントを出すべきかという判断を下す必要があります。

Hanabiの他にも、The Crewという宇宙飛行士をテーマにした有名な協力ゲームも遊んでみましたが、プレイヤーが互いに争わずに一致団結して共通の目的のために知恵を絞る遊びというのは不思議な感覚をもたらします。ポイントを競うゲームだと、かならず勝者と敗者が決まり、勝った人が優越感に浸る代わりに負けた人は悔しい思いをするという個人の違いが浮かび上がりますが、協力型ゲームでは運の要素の他にも、いかに上手にチーム内でコミュニケーションできたかという達成感を集団で共有することができます。

いくつかの協力型ゲームをプレイし、さまざまな試行錯誤を経たあとに1つのカードゲームに至りました。"わたしたち"という感覚を作るにはどうすればよいのか、メンバーで協力するだけでなく一歩踏み込んだものが必要なのではないかという議論があったり、筆者（渡邊）が、過去に不特定の人（友人の友人）の誕生日を勝手に祝うことを毎月続けていたというエピソードがあったことなどからも、相手を祝福するゲームが面白いのではという話になりました。そこから、プロジェクトメンバーであるデザイナーの黒川成樹さんがゲームのプロトタイプを作成し、さらに実際に中学生に遊んでもらいながら、最終的に目の前の人のウェルビーイングにもとづいて誕生日を祝うゲームができました。その名も「Super Happy Birthday（スーパー・ハッピー・バースデー）」[17]です。

このカードゲームは3〜5人でプレーします。一人が誕生日を祝われる側（主役）になり、他の人は誕生日を祝う側になります。主役は、「わたしたちのウェルビーイングカード」をもとに作られたウェルビーイングの要因カードから、自分に大事なことを3枚選び、伏せておきます。ただし、カードの裏面にはI／WE／SOCIETY／UNIVERSEのカテゴリーが書かれており、選ばれた要因をある程度は推測することができます。祝う側の人は、そのカードを手がかりに、主役のウェルビーイングが満たされるような誕生日会プランを考案し、発表し合います。プランを決める際には、「アイテムカード」と呼ばれるさまざまなイベントや道具を使う必要があります。アイテムカードには「砂浜」「100万円」「にぎやか」など、突拍子もない言葉が書かれています。たとえば、主役がWEのカテゴリーのカードを3枚選んでいたとしたら、「たくさんの友達を賞金100万円のモノマネパーティをネタに招待して、砂浜に面した庭でにぎやかなパーティをする」といったプランが考えられます。主役は、提示される複数のプランに、それぞれどこが嬉しかったかコメントをしていきます。

このゲームの設計意図としては、アイテムカードによる偶然性を入れながら、相手のウェルビーイングの因子を想像し、具体的な場面を作り上げようとする過程を体験することにあります。面白いのは、祝い、祝われ、というのを繰り返すうちに、遊びに過ぎないとわかっているのに、まるで本当に祝福してもらえたように感じられるところです。また、そもそも誰かの喜ぶ姿を想像し、誕生日会を企画する非日常的な時間自体がとても豊かな時間であるということです。

「Super Happy Birthday」は、これまで世田谷区立尾山台中学校をはじめ、いくつかの中学校で実施されています。ゲームを体験した生徒からは「私が大切にしている価値感が、周りの人にとってはそんなことなかったり、逆もあったり。それぞれが大切にしている価値感があることに気づ

Super Happy Birthday
『ふるえ』Vol. 44 (2023)「相手のウェルビーイングを想像しながら祝うカードゲーム」

きました」「メンバーのことを知る機会になり、仲が深まった」といった感想が出ていました。また、誕生日自体は属性に依らず祝うことが可能で、先生もゲームに加わり、大人も含めてウェルビーイングについて考えることもできます。

ここまで、個人の勝ち負けにフォーカスせず、参加者全員が共通のゴールのために協働する遊びであったり、正解がひとつに定まらずに過程を楽しんでしまう遊び、相手の心を想像しながら祝福しあう遊び、動的に変わるルールを発見する遊びを見てきました。共通するのは、ゲームの結果で個人が分断されるのではなく、ゆるやかに参加者同士が共通の意識を持ち、"わたしたち"を形成するという点、そしてルールから逸脱したり解釈を広げる遊び心を発揮する余地が含まれているという点ではないかと思います。

当然ながら、競争的なゲームのなかに協働的な側面が含まれることもありますし、その逆もまた然りなので、そのような多層さに注目してさまざまな遊びに注目してみるのも面白いでしょう。なにより、遊ぶ人がどのように独自の楽しみ方を見つけられるかということを想像しながら、新しい遊びを作るという行為自体が遊び心を発揮できるものです。そして、遊びのルールごとに、まるで小説や映画のように、固有の価値観が醸成されるひとつの世界観が生まれます。これからも、さまざまなかたちで「わたしたちのウェルビーイング」の遊びが生まれていくでしょう。

「ゆ」理論から考える

ゆらぎ	遊ぶプロセスのなかで、互いの内面や価値観に触れ、影響を受け合うことがある。
ゆだね	自分だけでは進行できないプロセスを、仲間に任せることを意識する。
ゆとり	参加者を、遊ぶ行為そのものを共につくりあう過程を楽しむ"わたしたち"という意識で束ねる。

移動が拡張する自己
散歩・旅行・引っ越し

暮らす・
生きる

4

コロナ禍の生活の中で移動が制限されるなか、多くの人が「ここではない、ど
こか」に移動したいという欲求を抱いたのではないでしょうか。自宅での時間
が増えたことで、日々の家事の営みにささやかな喜びを再発見する「おうち時
間」という言葉も広まりましたが、それでも報道やSNSを見ていると、外に
行きたい、旅行に出かけたいという衝動が抑えがたいことも露呈していたよう
にも思えます。

いまの人類がアフリカ大陸で生まれ、その後世界中の土地に広がっていったこ
とを思えば、人の移動欲には進化論的な起源があるのかもしれません。一箇所
に留まらず、多様な環境で生息できるように順応することで、種の生存可能性
が高まるというパターンは、植物が進化した歴史とも共通しています。もちろ
んわたしたち個々人は、進化論を踏まえて行動しているわけではなさそうですが、
進化の過程で獲得した本能のようなものが移動欲の源泉なのかもしれません。

移動するという行為には、さまざまなスケールが絡まっています。一口に移動
と言っても、自宅の周辺を散歩する、旅行に出かける、引っ越しをするといっ
た身体を伴う場合もあれば、本を読む、ネットをサーフィンする、メタバース
やゲームの世界に遊ぶといったヴァーチャルな移動についても含めて考えられ
るし、さらに移動に用いる道具やメディアごとの作用も対象にできるでしょう。
そこから、医学や心理学で多々研究されてきた健康や気分転換といった誰でも
知っている利点にとどまらず、移動が「わたしたちのウェルビーイング」の形
成にもたらす多様な作用について考えることが可能になります。

それぞれのスケールの移動について、個人のレベル（"わたし"）における自己
認知の作用に加えて、他者との関係のレベル（"わたしたち"）の視点をもとに、
考察することができます。

最初に、散歩から考えてみましょう。散歩とは、徒歩で住んでいる場所の近隣だったり、移動先や旅先の街などを散策する行為を指します。自転車や車でも散歩する感覚は味わえますが、自分の体だけで行う散歩と、乗り物を用いる場合とで大別できるでしょう。

歩いて行う散歩には、医学的な健康以外に、実にさまざまな充足ポイントが含まれています。都市計画の分野においてもウォーカビリティという概念が重視されており、歩いて移動できることが街の価値として考えられています。また、歩くことが詩作や哲学を育んできた歴史を考察したレベッカ・ソルニット『ウォークス』によれば、実に多くの哲学者や思想家が散歩を通して発想を豊かにしてきたことがわかります。

他方で、散歩には他者の視点も含まれます。街や公園を歩いていると見知らぬ人とすれ違うし、顔見知りに偶然出会うことが起きます。他者と出会い、目が合ったり会釈したりするというインタラクションは、遠くに旅に出なくても自宅の近くを散歩するだけでも生じるものです。普段わたしたちはそのことを意識はしませんが、確かにそこに自分以外の存在がいるという知覚は、すでに微かな"わたしたち"の認知を生み出しているといえます。

逆に、見知らぬ土地に旅をするときはどうでしょう。散歩と違うのは、自分のテリトリーの外にいるというアウェーな状況という点です。すれ違う地元民から奇異の目を向けられたり、理解できない言語の会話を聴く体験から、自分がホームから離れているという心細さが生じます。しかし、それはただネガティブな体験ではありません。普段自分が慣れ親しんでいる当たり前の言語や習慣が当たり前ではなくなる経験を介して、それまでの自分という境界がゆらぎ、変化することができるからです。存在の心細さが好奇心に転化されれば、凝り固まった現実像がほぐされ、異化されるでしょう。

この意味では、最も異化作用が大きい移動は引っ越し、特に母国から外国への移住であるといえます。もちろん、引っ越す行為は経済的にも心理的にも負荷が高く、そうやすやすと行えることではありません。しかし、引っ越しとは短期的に見れば移動ですが、長期的に見れば新しい土地に根を張るということで

もあります。それまでは未知であった場所が、少しずつ自分自身の「領土」に入ってくる。それまで異質だったものが自分のアイデンティティに摂り込まれるという作用があるのです。これは自化作用とでも呼べるものです。

そうやって、第二、第三の故郷と呼べる土地が増える場合は幸いです。しかし、戦争や災害、もしくは経済的な事情など、自らの意志で決められない要因で移住を余儀なくされる場合は、遥かに深刻なケースであり単純化することはできません。今後、日本でも少子高齢化に伴って海外からの移住者が増えることが見越されますが、彼女ら彼らが移り渡った先の土地に根を張れたという感覚が得られるように街や文化をデザインできるかどうかは、日本社会における「わたしたち」のウェルビーイングを考えるうえでクリティカルな課題だといえるでしょう。

ここで、最大のスケールから最小のスケールに戻ってみると、実は散歩というミクロな移動においても、異化作用と自化作用が存在していることに気づきます。よく見知ったと思っていた街を日々徒歩で散策していると、それまで見落としていたディテールに気づくことがあります。自分のテリトリー内に新しい店を発見したり、人と出会ったりすることで、根が深く入り込む。

そのような異質な存在と出会うために、たとえばわざと自宅周辺で迷ってみるというアクションがとれますが、それもミクロな旅と呼べるかもしれません。そして自転車に乗れば少し遠くの街、自動車や公共機関に乗ればさらに距離を隔てた街に彷徨いこむことで、ホームの範囲が少しずつ広がっていくでしょう。このように捉えれば、身近な場所でも、遠い異国の地でも、わたしたちは常に見えない根を張り続け、"わたしたち"の範囲を拡げているのかもしれません。

このような身体的な移動に伴う異化と自化というプロセスの価値は、文芸やデジタルメディアを介しても生じ得るものです。認知心理の研究においては、フィクション作品の読書行為が読者の意識にもたらす影響が調べられてきました。フィクションの文学作品を読む体験が、大衆文芸作品やノンフィクション作品と比べて、他者の心理を理解する能力の向上につながるという結果や、フィクション作品とノンフィクション作品をそれぞれ1週間読み続ける実験を通して、

前者の集団の方が後者よりも他者への共感性が高まる結果を示した研究もあります。フィクション性がなぜ他者への共感を生み出しやすいのかという点について、読者をロールプレイ（想像上の役割を演じること）に誘う作品のナラティブ性、現実とは異なる時間に没入させる異化作用を評価する理論モデルも提案されています。このモデルは、文学作品の読書を通して自己認知が変化し、現実世界での他者への共感が向上することで、向社会的な行動につながることを予測しています。

より直接的に文学作品の受容とウェルビーイングの相関についての研究として、6週間にわたってフィクション作品とノンフィクション作品をオーディオブック形式で聴取する行為が、約100人の成人の主観的ウェルビーイングにもたらす作用を調べ、物語への没入の度合いが高いフィクション作品の方が「人生の意味」という持続的ウェルビーイングの因子を高めることが示されています。

他方でヴァーチャル・リアリティ研究においては、自分を表象するアバターの見た目が自分自身の行動に影響を与える「プロテウス効果」と呼ばれる現象が調べられています。スーパーヒーローのアバターを使った人は、一般人のアバターを使った人よりも、弱い立場にある人を支援する傾向が見つかった実験などがあります。

文学からSNSやメタバースまで共通するのは、自分とは異質な他者の視点で物語を経験するという点だといえます。「他者に成る」という体験は、人間とは何かというモデルを拡張し、自分自身のアイデンティティにも影響を及ぼすと考えられますが、この点は散歩から旅までの移動における異化と自化のサイクルとつなげて考えられるかもしれません。そうして、「わたしたち」の範囲に含められる存在が増えていくのではないかと、私は考えています。

「ゆ」理論から考える

ゆらぎ	未知と既知の境界を行き来することで、自分が生きている普段の環境の固有性に気づき、それを相対化することができる。
ゆだね	行き来する際の自律性を調整し、未知の環境を発見する体験に身をゆだねる。
ゆとり	移動の快楽や好奇心といったポジティブな要素以外にも、心細さや不安といったネガティブな感情も含めて、行き来するプロセスそのものに価値を見出す。

感じる・つながる

渋邊淳司

触覚でつながる
「する／される」の先にあるもの

2019年末からの新型コロナウイルス感染症の蔓延により、直接、人と人が触れ合うことが憚られるようになり、人々のメンタルヘルスに大きな影響を与えました。さらにこのことは、わたしたちにとっての心の豊かさやウェルビーイングとは何かを問い直す機会にもなりました。一方、技術的な動向に目を向けると、現在の視覚・聴覚を中心とした通信技術に加えて、触覚情報を伝送し、新たな体験をつくりだす取り組みも行われています。

事例として、2019年に筆者（渡邊）らが制作した「公衆触覚伝話」[18]という、遠隔の人と触覚を共有する装置を紹介します。目の前に遠隔にいる人の映像が提示され、その人と会話することが可能であるのに加えて、手元の机を叩くとその振動が遠隔にある同じ机に伝わります。東京初台にあるNTTインターコミュニケーション・センター［ICC］と山口にあるYCAM（山口情報芸術センター）を結んで、東京の机を「トントン」と叩くと山口の机が振動する、山口の机を叩くと東京の机が振動する、遠隔で触覚を共有する体験を実現しました。それは、机上でピンポン玉と木のボールを転がすと、その違いがわかる程でした。

この体験をしていくなかで興味深かったことは、人と人の新しい距離感が生まれたということでした。これまでは、人と人が直接会って触れ合うか、遠隔で映像によって話をするかという両極端な状況しかありませんでした。一方、こ

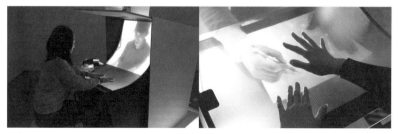

公衆触覚伝話

れらの体験では、デジタル映像に触覚が付与されることで、直接的に影響を及ぼし合うことはできなくても、お互いに触れ合っているような感覚が生じる、中間的な状況が実現されました。机の上で手を重ね合うなど、実際に触れ合うとしたら近すぎる距離感のやり取りも、この装置では初対面の人同士で起きており、心理的距離が縮まっているような行動が観察されました。

また、触覚を使った新たな遊びが生まれました。たとえば、「触感当てクイズ」があります。ゴルフボールや卓球のボール、発泡スチロールの玉など、質量やテクスチャの異なる3種類のボールをそれぞれ紙コップに入れて中でグルグルと回転させ、遠隔の人が伝送される振動を頼りに中身を当てます。他にも、「触感ドローイング」は、相手が置いた紙の位置に手のひらを置いて、手の形に沿ってボールペンや鉛筆で線を引いてもらいます。伝わってくる振動と、手の形に沿って線が引かれていく視覚効果が相まって、むずがゆい感覚が生まれます。

これまで触覚研究の多くは、現実をそのまま再現すること、机を叩いたら遠隔でのその再現は「リアルであるほどよい」「臨場感があるほどよい」という考え方がありました。一方で、「公衆触覚伝話」の場合、感覚を届けるだけでなく、デジタルだからこそ生じる新しい関係性が生まれていました。つまり、物理的距離を縮めるだけでなく、心理的距離を変える装置であったということです。相手といくら物理的距離が近くなったとしても、親近感が湧くとはかぎりません。逆に、物理的に遠くても「なんだか落ち着く、親しみが湧く」ということを感じることができるのであれば、遠隔でも"わたしたち"という関係性をつくる一助となるのではないでしょうか。

また、第1章で紹介した「心臓ピクニック」というワークショップでは、胸に聴診器を当てると、鼓動に合わせて四角い白い箱が振動する装置を使用します。ワークショップでは、自身の心臓を感じるだけでなく、鼓動に同期して振動する白い箱を交換し、他者と触れ合うことで、他者の心臓の存在を実感することができます。このような体験は、たとえば、言葉の通じない海外の方と関係性を築くきっかけや、視覚障がいや聴覚障がいの方と触れ合うきっかけにもなります。つまり、文化や感覚の違いを超えて、生命としての共通性のもと"わたしたち"として相手を感じる体験をすることができるのです。

2020年には、小学校で生徒と視覚障がいの方が「心臓ピクニック」によって触れ合う試みを行いました[19]。はじめに、生徒が自身の心臓を感じる体験では、まるで手のひらに心臓を置いたような感覚で、生徒たちからは驚きの声が上がりました。そのあとに、身近な他者、つまり友人に感覚の共有範囲を広げます。友人の鼓動を感じれば、その生命としての存在をより強く意識します。さらに、特別な他者として視覚障がいのパラアスリートの方と、生徒が心臓に触れ合う時間を持ちました。このことによって、小学生が普段会うことの少ない視覚障がいの方と、人と人として話をするきっかけが作られていました。生徒たちは、自身の新しい感覚に気づき、他者や特別な他者と同じ生命として出会い、その存在を感じ合いました。

2023年には、東京にいる子どもの心臓の鼓動を6,800マイル（約11,000km）離れたニューヨークの国連本部にライブで伝送し、会場の子どもたちが振動として感じるという、鼓動の振動伝送体験を実施しました[20]。その際には、振動するだけでなく、光が明滅するボール型の装置を使用しました。遠隔から送られてきた鼓動を感じた子どもたちからは、「実際は地球の反対側にいるのに、すぐ近くにいるみたい」といった感想が出ていました。このように、触覚技術を介した体験は、直接触れられなかったとしても、言語や文化、感覚の違い、さらには空間を超えて、さまざまな人をつなげ、"わたしたち"として共に生きる社会を作るきっかけとなるでしょう。

「ゆ」理論から考える

ゆらぎ	「心臓ピクニック」では、生命という共通性のもとで、それぞれの人の違いを感じる。
ゆとり	触れ合う体験を通して新しいコミュニケーションが生まれ、相手の存在自体を価値あるものだと感じる。

2 **共感でつながる**
認知と情動のバランス

共感には2種類あると言われています。「情動的共感（Affective Empathy）」と「認知的共感（Cognitive Empathy）」です。情動的共感は、相手の思考や感情を自分のことのように感じる、「隣の人が悲しいと、自分まで悲しくなってしまう」身体的な共感です。それに対して認知的共感は、相手の思考や感情を相手の立場に立って「この人は悲しいのだな」と頭で理解することで生じる共感です。これら2種類の共感は、ウェルビーイングの要因と深い関係があります。情動的共感は、「WE」の要因のもととなる、目の前の人との関係を築くうえで必須です。一方で、認知的共感は、目の前にいない人に対してもその立場に立って考えることができる共感です。そのため、地域コミュニティや社会の一員としての「SOCIETY」の意識の源泉となるでしょう。

また、これらは、どちらかが欠けることで"わたしたち"であることが阻害されます。たとえば、認知的共感が働かないと相手の気持ちや心の動きが理解できないので、この人はなぜこのような行動をするのか推測することができません。つまり、相手のウェルビーイングの要因を理解できないということになります。さらにその人が情動的共感だけ強かったとすると、感情だけが自分事となるので、いろいろ支援を行っても相手のウェルビーイングの要因とは異なる的外れな振る舞いをしてしまいます。一方で、認知的共感だけが強く情動的共感が働かないとすると、立場や境遇の異なる相手のウェルビーイングの要因を推し量ることができたとしても、それを自分事のように感じられないということになります。この場合、自分の利益のために相手が満足するようなことをして、自分の思いどおりに制御しようとしてしまったり、逆に、相手の大事なことを必要以上に満たすことで、相手に負い目を負わせる、なんてことを意図的にしてしまうこともあるかもしれません。このように、相手を制御の思想の対象にしないためには、両方の共感を感じられることと、それらのバランスを取ることが必要なのです。

近年のテクノロジーは、感情情報を遠隔で共有することを可能にしました。た
とえば、スマートフォンを通じて日々の感情をお互いに送り合うこともできま
す。これまで筆者（渡邊）らは、「どきどき」「わくわく」「がーん」といった感
情に関するスタンプを用意し、それをリモートワークのときに数人のグループ
で共有するという実験をしました[21]。その結果として興味深かったのが、感情
を共有したときには、グループ全体を"わたしたち"として捉える人ほど、心
理的にポジティブな状態であったのでした。つまり、感情というパーソナルな
情報を共有することは、一定の関係性や仲間意識が醸成されているグループで
あれば、心理的にポジティブな影響を与える可能性があるということです。

さらに、心の状態を共有するだけでなく、心の状態に合わせた支援についても
考えてみたいと思います。支援は、受け手の状態に合わせて、ちょうどよいタ
イミングで、ちょうどよい強度でなされる必要があります。たとえば人の心の
状態は、よい状態（Positive）、よい状態からわるい状態への過渡期間（Negative
Transition）、わるい状態（Negative）、わるい状態からよい状態への過渡期間
（Positive Transition）の4つに分けて考えられます。NTTデータが策定した「企
業による個人のウェルビーイング支援プロセスモデル」[22]にあるように、受け
手がよい状態であれば、新たな興味が刺激される情報を提供するなど、一時的
に受け手に負荷がかかったとしてもよい状態が持続することを優先して支援を
考えます。また、よい状態からわるい状態への過渡期間であれば、もう一度自
己を見つめ直し、再びよい状態に向けて活動することを支援します。さらに、
心身が本当に不調であるならば、回復へ向けた専門家の支援が必要です。

次に、共感と、ファン心理やエンタテインメントについて考えてみたいと思い
ます。相手の気持ちを意識的にも身体的にも理解する共感は、その人を応援し
たい、助けたいという気持ちへつながります。さらに、その人が何かを成し遂
げたとき、とても深く心が動かされます。そこには、その人の思いに対する認
知的共感と情動的共感が同時に生じています。筆者（渡邊）は、個人的に、物
語に対する認知的共感と身体の動きに対する情動的共感を同時に引き起こす、
ダンスやプロレスリングは、特に興味深いコンテンツだと感じています。たと
えばプロレスでは、レスラーがどんな性格なのか、どんなことを大事にしてい
るのかを明示的に示すことが多いです。ベビー（善）とヒール（悪）というよ

うに明確に立ち場を決めたり、○○軍団や××隊と言った個性あるユニットを組むということもよく行われます。これは、そのレスラーが、なぜそのような立ち振る舞いをするのか、なぜある相手に気持ちをむき出しにするのか、観客が物語を理解し共感するためのガイドとなっていると考えられます。また、プロレスでは、相手の技を受け止めて痛みに耐えるシーンや、力を溜めるポーズがしばしば見られます。これは、観客も身体的に反応し、情動的共感が誘発されているともいえます。レスラーが抑え込み、1、2、3とフォールをカウントするとき、倒れているレスラーがカウントぎりぎりで肩を上げると、観客は知らず知らずのうちに地団駄を踏むように足に力を入れています。そして、逆境のなかから立ち上がり、相手を倒すことができたときに、とても高揚した気分になります。

このように、共感は"わたしたち"の関係性をつくるうえで基盤となる特性です。それは、目の前の人だけでなく遠隔でも生じ、深く心を動かす場をつくりだします。もちろん、人の心の状態は刻々と変化するため、それを感じ取り、それに合わせた振る舞いを選択することが重要ですし、制御の関係性に陥らないために、認知と情動の共感のバランスが取れている必要があります。

「ゆ」理論から考える

ゆらぎ	心の状態の時間変化を前提とし、他者との共感を強制しない仕組みをつくる。
ゆだね	認知と情動の共感のバランスが取れていることで、適切な距離感、適切なあり方で協働することができる。

3 スポーツでつながる

感じる・つながる

スポーツという自律と共感の場

平成23年（2011年）に施行されたスポーツ基本法では、「スポーツを通じて幸福で豊かな生活を営むことは、全ての人々の権利」だと記されています。スポーツを通して得られるウェルビーイングには、自身の身体がさまざまな技能を習得し、誰かに打ち勝つことで得られる自己効力感や達成感といった「I」の要因以外にも、誰かと一緒にプレーしたり、誰かと一緒に観戦することによる「WE」の要因や、さらには、そのスポーツを支える活動による「SOCIETY」の要因も存在します。ここでは特に、スポーツにおける「WE」や「SOCIETY」の要因について、事例をとりあげて考えたいと思います。

スポーツとの関わり方には「する」、「観る」、「支える」がありますが、サッカーやバスケットボールなど、敵味方が入り乱れて戦うチームスポーツにおける仲間とのリアルタイムのやり取りは、誰もが経験したことのある「する」によるつながり（「WE」）です。味方選手の足の速さや性格、その日の状態まで考えたパスがうまくいったときには、スポーツならではの「つながりあえた！」というポジティブな感覚を感じることができるでしょう。

また、プロのチームスポーツでは、たくさんの選択肢の中から迷わず迅速に判断をするために、個人の特性をお互いに知るだけでなく、チームで判断のルールを決めて練習します。たとえば、サッカーチームの戦い方として、ボールを回して攻めるチーム、速攻で点を取るチームなど、「ゲームモデル」と呼ばれる、そのチーム全員が共有するプレーの判断原理となる概念があります。一般には、監督がこのゲームモデルを考案し、それに合わせて選手を集めていくと考えられがちですが、しかしそれは、まさに監督が選手を制御してチームをつくっていることになってしまいます。これは選手のウェルビーイングに資するチームづくりでしょうか。むしろ現代では、監督のイメージを基礎にしながらも、選手それぞれの特性に合わせて、監督や選手同士が対話しながら、柔軟に「わたしたちのゲームモデル」をつくり上げていくチームが多いそうです。

そして、フィールドでどうやって具体的にそのゲームモデルを実現するかは、それぞれの選手にゆだねられることになります。選手は、モデルに沿い、かつ自身の特性のもとで最も効果的に実現する選択肢を、試合中の極限状態で判断し、正確に成し遂げているのです。

また、昔から企業ではスポーツがレクリエーションに取り入れられてきました。それはスポーツを一緒に楽しむ対象としてだけでなく、試合で協働するなかでチームメイトの特性を知り、相手の状況を慮り、行動する練習の場であったと、"わたしたち"のウェルビーイングの視点から捉えることができます。

そしてスポーツには、自分がプレーするだけでなく、スタジアムやテレビで親しい人と一緒に「観る」という楽しみ方もあります。同じ場で同じチームを応援することによる熱狂的な「観る」つながり（「WE」）は、日常では味わえない体験です。このような、応援する者同士の集団的な結びつきは「Fan Community Identification」と呼ばれます。これを多様な人々と空間を超えて実現することは、スポーツ×ウェルビーイングの分野において、今後の重要な課題となるでしょう。

スポーツ観戦において、簡便な方法で感覚の違いを超えて、感情のつながりを実現した事例[23]を紹介します。「空気伝話」と呼ばれる、2つのボールとそれらを結ぶチューブからなるツールを2人で握って使用します。片方のボールを強く握ると、ボールの空気がもう一方のボールへ送られ、もう一方を持つ人の手のひらが広げられる生々しい感覚が生じます。これを2人で握り合いながら、スポーツの試合を観戦するのです。わたしたちは普段の生活で、手をぐっと握ることによって緊張や興奮が表現されます。それをこのツールで相手に伝えるのです。2人で握りながら観戦していると、「あ、この人はここで盛り上がるのか！」など、通常なら口に出されることのない相手の心の機微を感じ取ることができます。また、このツールは、競技中に声を出すことが禁じられている競技の観戦でも役立ちます。たとえば、視覚障がい者が行う5人制サッカーやゴールボールという競技では、競技で使用されるボールに鈴が入っていて、その音を頼りに選手がボールの位置を把握するため、競技中に声を出すことが禁じられています。そこで、観客同士がこのボールを握り合うことで、声を出さ

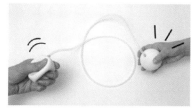

空気伝話

ないで盛り上がりを共有することができます。さらに、一緒に観戦する人が聴覚障がい者の方や視覚障がい者の方でも使用することができます。聴覚障がい者の方とは声を出さずに触覚を通じてやり取りができますし、視覚障がい者の方とは競技内容の音声実況と合わせて使うことで、単純に状況を耳で聞くだけよりも、隣の人がどこで盛り上がっているかという感覚から「観戦における一体感」を醸成できます。

スポーツにおける「観る」つながりには、もうひとつ、アスリートと観客の共感によるつながりがあります。アスリートの物語を通した認知的共感だけでなく、アスリートの動きや感覚が観客に伝えられることで、情動的共感も強く引き起こされます。その事例として、2021年11月に東京六本木で行なわれた第74回全日本フェンシング選手権決勝があります[24]。サーブル競技の男子決勝では、試合の映像・音声に加えて、選手の足の踏み込みや剣がぶつかり合う振動に関連する情報が、静岡県沼津市のサテライト応援会場に届けられました。サテライト応援会場では、沼津市でフェンシングを学ぶ子どもたちが剣型の振動デバイスを手に持ち、台型の振動デバイスに乗って観戦しました。2名の子どもたちは、対戦している2名の選手のどちらかに自分が「なりきった」気持ちで、選手の動きに合わせて手足を動かしました。そのとき、手に持つデバイスと足下のデバイスが六本木の試合会場で生じる踏み込みや剣げきに合わせて振動します。子どもたちは選手の動きに合わせて手足を動かすので、あたかも自分の動きにリアクションが返り、選手になりきって戦っているような感覚が生まれました。体験した子どもたちは、「自分が戦っているみたい」など、選手に身体的に共感した「WE」として、熱い観戦を楽しむことができました。

最後に、スポーツにおける「支える」つながりについて、いくつかのスポーツチームが発行しているファントークンの試みについて紹介します。チームを支える一般的な方法として、試合のチケットを買ったりファンクラブに入るというやり方があります。これらは「応援」するという意識で、チケット代や会費を支払い、その対価をチームから得るという関係性です。それ以外にも、チームの株式を保有して、「投資」という意識で関わるやり方もあります。これらに対してファントークンは、応援と投資の両方の関わり方を含むものです。トークンを保有することで、ユニフォームのデザイン決定などクラブ運営の一部に関わったり、保有者限定の特別な特典を受けることが可能となりますが、それと同時に、トークンは株式のように売り買いすることもできます。

ひとつ、鎌倉インターナショナルFCというファントークンを発行しているサッカークラブチームのエピソードを紹介します[25]。このチームでは、チームの新しいグラウンドを建設するにあたり、トークン保有者にグラウンドの人工芝を敷くという作業を、クラブへ関わる機会として声をかけたところ、多くの人が集まってきたことがあったそうです。「コーナーキックのこの芝生はオレが敷いた！」というように、チームの運営に自ら関わることで、チームとの関わりが自分事になっていったそうです。つまり、ファントークンは、チームからサービスを買っているのではなく、チームへの関わりの権利を買っていると考えることができます。チームのコミュニティにいきなり入れてほしいと言う代わりに、トークンを買うことで関わりをつくるのです。もちろん経済原理だけで考えると、「お金を払ったうえに労働までする」とも捉えられますが、一方で、"わたしたち"の関係性をつくることで、「チームの成長や変化のプロセスに加わって物語の一員になった」という捉え方もできるのです。

このような関わり方は、サービスやプロダクトを必要な人に提供して収益化するという従来のビジネスモデルとは異なります。これからは、サービスをつくる人と使う人が仲間のような関係になり、「これをつくってみたのだけれど、これをやってみようと思うのだけれど、どう思う？」というコミュニケーションを繰り返しながら、"わたしたち"として協働し、活動していくかたちが増えていくのではないでしょうか。

「ゆ」理論から考える

ゆらぎ

触覚によってスポーツを「観る」選択肢が増え、言語や
感覚を超えて一緒にスポーツ観戦をすることができる。

ファントークンによってスポーツを「支える」選択肢が
増え、スポーツへのその人なりの関わりが可能となる。

ゆだね

チームスポーツを「する」ときのゲームモデルは、監督
と選手同士が対話することでつくりあう。

「特別の教科 道徳」とウェルビーイング
主体的・対話的な学びの可能性

「中学校学習指導要領（平成29年告示）解説 特別の教科 道徳編」によれば、道徳教育の目標は、「自己の生き方を考え、主体的な判断の下に行動し、自立した一人の人間として他者と共によりよく生きるための基盤となる道徳性を養うこと」とされています。自立しつつ他者とともに生きる基盤となる道徳性とは、まさに社会の中で“わたしたち”としてウェルビーイングを実現していくうえで必要不可欠な思考・態度・行動の特性です。

他者と共によりよく生きるためには、まず、一人ひとりが何を「よい」とするのか把握することが必要です。筆者（渡邊）の所属するNTTの研究所では、自身や周囲の人々のウェルビーイングの要因に意識を向け、それを可視化・共有するためのツールとして「わたしたちのウェルビーイングカード」の研究に取り組んでいます。このカードには、ウェルビーイングの要因となるキーワードが1つずつ記載され、それらは「I（わたし）」「WE（わたしたち）」「SOCIETY（みんな）」「UNIVERSE（あらゆるもの）」の4つのカテゴリーに分けられています。自身のウェルビーイングの要因について、いきなり聞かれても言葉にするのは難しいですが、これらの中から自分にとって大切なことを選択することが自己開示のきっかけとなり、そこから自己理解や他者理解が促進されます。

また、要因の4つのカテゴリーは、道徳の学習指導要領における4つの内容項目、A：主として自分自身に関すること、B：主として人との関わりに関すること、C：主として集団や社会との関わりに関すること、D：主として生命や自然、崇高なものとの関わりに関すること、とも重なっています。もともと「わたしたちのウェルビーイングカード」は、ウェルビーイングの要因を介したコミュニケーションツールとしてつくられ、そのカテゴリーも主に心理学の観点から分類されたものでしたが、道徳教育における内容項目の分類とも親和性があるのです。そこで、「わたしたちのウェルビーイングカード」を「特別の教科 道徳」の授業で使用する試みを行いました。

I	熱中、挑戦、達成、成長、自分で決める、希望、自分らしさ、心の平穏、日常
WE	友情、価値観の理解、愛、あこがれ・尊敬、応援・推し、認め合う、信頼、感謝、祝福
SOCIETY	思いやり、協調、多様性、決まりを守る、社会貢献
UNIVERSE	生命・自然、縁、平和

「わたしたちのウェルビーイングカード」中学生道徳版の26種（2023年9月現在）。カードに書かれる言葉は、中学校道徳教育での使用を通して、より使いやすいようにアレンジを続けている。
https://socialwellbeing.ilab.ntt.co.jp/tool_measure_wellbeingcard.html

具体的には、NTTの研究所と東京都市大学坂倉杏介研究室との共同研究のなかで、2022年の9月・10月に、カードを世田谷区立尾山台中学校（福山隆彦 校長、生徒337人）の3年生「特別の教科 道徳」の授業で使用しました[26]（先生方の職位はすべて授業実施時）。事前に先生と打ち合わせを重ね、その使用法や意義について意識合わせをし、授業計画が作成されました。授業を担当されたのは石渡由美 主幹教諭でした。まず、授業の冒頭では、生徒たちがカードに慣れるため「今、自分が大事に思っていること」をカード一覧から1枚選び、それを選んだ理由とともに3～5人の班で共有しました。なお、この授業では紙のカードではなくタブレット端末を使用しました。表示されたカード一覧から1枚を選

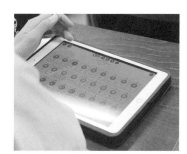

タブレット端末使用の様子
『ふるえ』Vol. 44 ウェルビーイングの視点から「特別の教科 道徳」の学びを拓く

択すると、そのカードを拡大したり、自由に配置したりできる仕組みとなっていました。

教材は『手品師』（江橋照雄 著）が使用されました。まず、先生が内容を読み聞かせ、生徒に「このときに主人公である手品師はどんな気持ちであったか？」といった手品師の気持ちに関する2つの発問をしました。これらの問いに生徒は口頭で答え、その後、2つの発問への答えを踏まえたうえで、「あなた（生徒）が手品師の立場だったら、どんな行動をとったか？」と問いかけました。生徒は、自分がとる行動と、そのとき大事にしたい要因をカードから2枚選び、理由とともにタブレットに入力して提出しました。それから、行動と選んだカード、その理由を共有し、議論・発表しました。生徒の発表では、たとえば以下のように、先生のタイミングのよい問いかけに合わせて発表がなされました。

先生：Aさん（生徒）は「大劇場に行って、あとで男の子に報告する」という
　　　行動をとるという。そのとき選んだカードは1枚目が「希望」。なぜ？

Aさん：成功したあと、男の子に自分が成長したことを伝え、男の子に生きる
　　　　勇気や自信を持つことを伝えたい。

先生：なるほど。次の1枚は「挑戦」ですね。

Aさん：挑戦し続けることが大事だということを伝えたい。

別の生徒は、行動として、「男の子には置き手紙をして大劇場に行く」ということを選び、「達成」（手紙で男の子には事情を伝え、手品を見せるという約束はあとで果たす）と「思いやり」（何も言わずに大劇場に行くと、男の子が落ち込んでしまうから）を選ぶなど、同じ大劇場へ行くという行動をとったとしても、さまざまな視点のカードが選ばれました。

授業後、尾山台中学校の稲満美副校長をはじめとする先生方と、カードを道徳の授業で使うことについて振り返りました。たとえば、発問に対してカードを使うことで、生徒に考えるきっかけが生まれたり、カードを組み合わせて考え

ることができるという利点がありました。また、カードを複数枚選ぶということは、物事をひとつの面だけから考えるのではなく、矛盾する心情も含めて複数の面から考えることを肯定しているともいえます。

今回の実践では、道徳の授業で「わたしたちのウェルビーイングカード」を利用することが、生徒が自分や他者のウェルビーイングについて考えるきっかけとなり、さらには、主人公の立場に立って考える際のひとつの手がかりになったと考えられます。実際、生徒からの感想には、「班の中でも意見が分かれた。いろいろな人の考え方を尊重していけたらいいなと思いました」という意見もありました。このような道徳教育での実践が、学校内の授業時間外の取り組みや、生徒たちが家族やコミュニティのなかで"わたしたち"のウェルビーイングを実現していくきっかけになればと思います。

「ゆ」理論から考える

ゆらぎ	道徳の内容項目の意味を学ぶだけでなく、それぞれの生徒が、主体的にその概念を使って考えるきっかけをつくる。
ゆだね	生徒自身が、話を聞くだけでなく、生徒同士の対話の中から学ぶことのできるツールや場をつくる。

伝える・知る

ドミニク・チェン

コミュニケーションにおける実験

伝える・知る 1 コミュニケーションにおける実験

コロナ禍の違和感に挑戦する

人が他者と関わりをつくるうえで、最も基本的なインタラクションが会話を交わすことです。わたしたちは家族や友人、そして見知らぬ人々と出会い、そして交流する過程で、多くの喜びを得られます。同時に、多くの人の悩みとして人間関係の問題が挙げられることからも、他者とのコミュニケーションは必ずしもウェルビーイングにつながるわけではありません。同じ言葉をしゃべっているはずなのに、わかりあえなさに苦しむこともあります。しかし、言葉が通じない外国の人と、身振り手振りでわかりあえたと感じられる瞬間もあります。

人が行うコミュニケーションとは、その全容を一度につかむことができないほど多様で、かつ、複雑な現象です。ここでは、コロナ禍の前後で起こった、わたしたちの会話の交わし方をめぐる変化と照らし合わせながら、コミュニケーションの結果を制御しようとすることなく、そのプロセスに埋まっている価値や喜びを見出す方法について考えていきましょう。

インターネット環境がスマホと共に全世界で普及している現代では、SNSは大多数の人にとってごく身近なツールになりました。一言でSNSといっても、誰に対しても開かれているものからクローズドなものや、テキストが主たるもの以外にも画像や音声がメインであるもの、リアルタイムなものと非同期のもの、さらには二次元の画面で互いをアイコンで識別するものと三次元の世界で立体的なアバターを操作するものまで存在し、十把一絡げに論じるのが難しいほど多様化しています。複数のサービスを併用しながら、わたしたちはニュースに触れたり興味のある情報を収集したり、もしくは他者と他愛のない会話を交わしたり、または情報発信に務めたりしています。

それと同時に、依然としてわたしたちは物理世界のなかで生身の体を使ったコミュニケーションも活発に行っているわけです。そういうとき、わたしたちは声、表情、体のしぐさといった、体に備わったさまざまなメディアを使ってい

ます。物理的身体とインターネット空間を対立項としてではなく、同一のスペクトラムの上でつながっていると認識することで、わたしたちは自分たちのコミュニケーションをデザインの対象として捉えられるようになるのです。

コロナ禍がもたらした日々のコミュニケーションにおける最大の変化とは、対面からオンラインへの切り替えだったといえるでしょう。リモート会議サービスで話していると、実世界で会って話したときには感じられなかった違和感に直面した覚えは誰にでもあるのではないでしょうか。他方で、対面では緊張などのストレスを感じやすかった人たちには、オンラインでのコミュニケーションの方が気持ちいいと感じられることもあったでしょう。

たとえば、筆者（チェン）は大学の授業がすべてZoom会議やオンデマンド講義に切り替わった2020年の春学期から、リモートならではのメリットとデメリットを観察してきました。まずメリットについて言えば、Zoomでの授業はランダムグループ割当を使うことで、それまでよりも学生同士の会話量は増えました。対面の授業では、決まったグループの学生が同じ席に座る傾向があり、クラス全員と話すということはあまりなかったのですが、リモート授業では逆に普段は話さない人とも会話を交わすようになったのです。また、講義も教室でリアルタイムで行っていたときと比べて、学生が好きなタイミングで講義ビデオを視聴できるオンデマンド形式の方が、学生たちからのコメントシートの質と量が上がるということも起きました。自分が集中できる時間帯に、場合によっては倍速で再生したり、わからなかったところは何度も見返したりしながら、自分のペースで内容を消化し、言葉を書き出せる環境へと変化したのです。

他方でデメリットも当然ながら多くありました。Zoom授業では会話は交わせるけれども、話している相手の気配が希薄であるというフィードバックが多数寄せられました。面白いことに、これはオンデマンドの講義ビデオにおいても同じ反応が寄せられました。それまでは教壇の上で身振り手振りを交えたり、うろうろ歩いたりしながら話していた教員が、声とスライドだけの存在になったことで、何かが失われていると感じる学生が少なからずいたのです。そして、教員の側でも同様の感覚が共有されていました。目の前に学生たちの顔が見えている状況ではスラスラと話せたのに、画面に向かって一人で話しているとう

まく言葉が出てこないときがあります。

さらに言うと、軽度の吃音を持つ私の場合、リモート授業や収録のときのほうがどもりやすくなるという発見がありました。調べてみると、海外の人たちでも同様のことを報告しているケースが見つかったり、日本でも同じ問題を抱えている人が出てきたので、「吃音を持っている大学教員」でZoom座談会を開きました。そこでは、Zoom授業になってから吃音が悪化した人とそうでない人に分かれました。どもりやすくなった人は、相手の表情やあいづちといった非言語のフィードバックが遅延したり見えないことで会話のリズムがつかみづらいという共通項がありました。しかし、吃音が出ない人の場合でも、「吃音が出ないということは、自分で自分の話に飽きている状態」だという話が出たのです。つまり、興に乗っているときには、自分が何を言い出すかわからないというスリルがあり、結果的に面白い話ができるということです。両方の立場の人に共通していたのは、「会話のプロセスをうまく楽しめていない」という点です。

この座談会を経て、私の場合は、相手のあいづちやうなずく動作に勇気づけられて話しやすくなるという特性に気づきました。そこで試しに自分のクラス用に、「オンラインあいづちツール」という簡単なソフトをつくってみました。Zoomでは一斉に音声を重ねづらいので、自ずと誰もあいづちの声を発しなくなります。そこで、講義の参加者にZoomとは別にブラウザで「オンラインあいづちツール」を開いてもらい、そこに置いてある「うん」「はい」「なるほど」といったいくつかの定形のボタンを好きなタイミングで押してもらうということを何度か試したのです。すると、個人的な主観ですが、かなり話しやすくなり、自分でも自身の声がいきいきとしてくるのが感じられました。大学とは別の、企業向けの講演を行う際にもこのツールをよければ使ってくださいとお願いしたところ、同様の効果がありました。まだ研究としての実験はこれからですが、簡単な試作からコミュニケーションの変化を確認できるということが実感できた例です。

このあいづちというコミュニケーション要素は、英語ではバックチャネリングと呼ばれ、会話の背景を構成するものとして認識されていますが、ある研究に

よれば日本語の会話においては英語の会話と比べて2倍以上のあいづちの量が交わされていることが示され、文化間の差が大きいことが知られています。このあいづちを交わすプロセスに注目した議論のなかで、「共話」という会話形式があります[27]。

対話と共話の比較

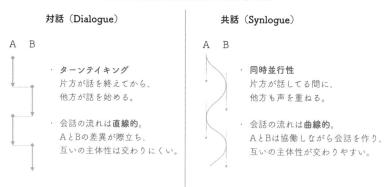

*〔水谷,1993〕+〔川田,1992〕を基に〔チェン,2020〕が拡張

対話（Dialogue）

A　B

・ **ターンテイキング**
片方が話を終えてから、
他方が話を始める。

・ 会話の流れは**直線的**。
AとBの差異が際立ち、
互いの主体性は交わりにくい。

共話（Synlogue）

A　B

・ **同時並行性**
片方が話してる間に、
他方も声を重ねる。

・ 会話の流れは**曲線的**。
AとBは協働しながら会話を作り、
互いの主体性が交わりやすい。

普通、「対話」（英語でダイアローグ）というのは、異なる話者の間でターンテイク、つまり順番こに話します。一方が話してるあいだ、他方は黙って聞いている。他方で「共話」においては、一方が話しているときも、他方があいづちを打ったり、声を積極的に重ねる。加えて、一方が話すフレーズは途切れたりもするけど、そういうときにはもうひとりがフレーズを引き継いで完成させたりもする。つまり、会話の内容そのものをある種の協働作業として、一緒につくっていくのが共話なのです。

Zoomのようなオンライン会議システムというのは、技術的な制約から、どうしても互いの声が届くまでに数百ミリ秒の遅延が生じたり、一斉に複数人の声を重ねて伝えるというのが苦手な道具です。これはつまり、Zoomでは共話がしづらく、そのことから私のような吃音者はそもそも発話がしづらくなる事態につながるといえます。議題が決まっており、情報伝達が主な目的であるビジネス会議であればZoomでも問題がないのですが、一緒に会話という場を分かちあっているという感覚を通して親しみを醸成する上では、共話の成否が大事になってくると考えられます。

共話を交わすときというのは、主語を共有してフレーズをつくったり、自分の声と相手の声が重なったりするといったプロセスを経験します。そのため、互いの息が合いやすく、心理的にもリラックスした状態で、互いの気配を分かちあっている感覚が生まれます。対面でも遠隔でも、相手の存在感をどれだけ感じられるかという度合いは情報工学や認知心理の世界では「ソーシャルプレゼンス」（社会的存在感）と呼ばれており、類似する概念として、相手と同じ場に存在しているという感覚は人類学で「共在感覚」と呼ばれています[28]。対話でも共話でも、実りある会話が生まれるためには、ソーシャルプレゼンスや共在感覚が重要な指標になると考えられます。

声を交わす以外のコミュニケーションにおいても、社会的存在感はどのように生まれるのでしょうか。第2章の「ゆとり」の項（123ページ）でも触れましたが、私は共同研究者と一緒にテキストチャットを使った実験を通して、チャットが盛り上がる条件を調べた研究を行いました。そこでは、通常のチャット、相手が文字をタイプしたプロセスが再生されるチャット、そして入力フォームに打っている様子がリアルタイムで互いに見えるチャットを作って、それぞれで複数のペアに使ってもらいました。すると、プロセスが再生されるチャットでは相手のソーシャルプレゼンスが上がり、リアルタイムでタイピングが見えるチャットでは会話の楽しさが最も上がるという結果になりました。そして情報の流れを分析してみると、リアルタイムのチャットでは、互いが同時に交わしている情報量が有意に大きくなっていることが確認できました。いわばリアルタイムのチャットが最も共話に近い様相を呈していたのです。このことから、会話が盛り上がり、良い関係性が生まれるには、話者同士の発話の同時並行性、つまり双方が同時に、パラレルで情報を発している度合いが高くなることが大事であるという結論に至ったのです。

もちろん、リアルタイムではなく、メールや普通のチャットのように非同期で交信できるからこそ生まれるメリットもあるでしょう。それでも、わたしたちが確かに相手と楽しい時間を過ごせたと思えるためには、相手と共に、目的があらかじめ定まっていない会話を作り上げているという実感が必要なのだといえるでしょう。このように、会話とは"わたしたち"によって作り上げられる協働行為なのだという視点に立ってSNSやメタバースを設計することで、ウ

ェルビーイングに寄与することができるといえるでしょう。

みなさんの日常生活のなかでも小さな会話の実験の種が埋まっているはずです。現代のように、日々の何気ない行動に変化が生じたり、できていたことができなくなるときというのは、研究者にとっては考察する切り口が増えるボーナスステージのように映ります。ぜひみなさんもさまざまなコミュニケーションデザインを小さく試してみてもらえたらと思います。

「ゆ」理論から考える

ゆらぎ	自分でフレーズを完成させないことで、続きを相手に任せたり、互いにあいづちを打ち合うなどして、会話を協働行為の場としてゆだねあう。
ゆだね	コミュニケーションの目的を強固に定めずに、積極的に脱線を許容し、話の多様な広がりを楽しむ。
ゆとり	お互いが独立した関係性ではなく、境界線をあいまいにした補完状態のなかで、お互いの内面を知り、意識の変化を受け容れる。

2 ウェブ体験を再発明する

伝える・知る

健全なインターネットを求めて

1990年代に初めて家にインターネット回線が引かれたとき、文字通り世界が広がる感覚に包まれたのを覚えています。モデムから回線に接続すると、違う国にいる幼馴染に瞬時にメールを送ったり、世界の裏側にあるウェブサイトにアクセスしたりしながら、広大な遊び場が突然現れたようでした。当時は常時接続ではなく、いちいち電話回線から接続しないといけなかったのですが、その数分の待機時間はいつも冒険の旅の幕開けのように感じられました。

それから30年近くが経とうとしている現在、PCもスマートフォンも常時接続になり、インターネットは身体の延長線にあるものとしてわたしたちの生活を支えています。この間、SNSや動画共有サイトが勃興し、スマホアプリも大量に開発され、日々の買い物から健康チェックまで生活のあらゆる面がインターネットを介して営まれるようになりました。大勢に受け容れられた発明の一つひとつは、その時々で人々の困り事を解決したり、それまでできなかったことを可能にしてエンパワーする側面を持っているといえます。筆者（チェン）自身も、自分の考えや活動を公表したり、仲間と連絡をとったり、新しい知識にアクセスしたり、自分の考えをまとめたりと、インターネット技術に仕事も生活も依存しています。

しかしながら、インターネット産業が成長する過程で、さまざまな問題が顕在化してきたことも事実です。SNSでは自分の興味関心が狭められていくフィルターバブル現象や、自分と異質な意見には非寛容になるエコーチャンバー現象、「映え」を意識するあまり精神の不調を来たすSNS疲れなどが、社会的な政治分断から青少年のメンタルヘルスへの悪影響までの要因となっているのではないかという指摘が研究者や専門家たちからなされるようになりました。

インターネットやデジタル技術全般におけるウェルビーイングの問題を考察する分野は「デジタル・ウェルビーイング」と呼ばれており、心理学やデザイン

工学の研究対象として注目を浴びています。その調査範囲はとても広いのですが、近年では特に「スマホ中毒」の問題に関心が集まっています。

手持ち無沙汰になると何気なくスマートフォンを開いて、思わず延々とSNSのタイムラインをスクロールし続けた、なんていう経験は多くの人にあるのではないでしょうか。これは有益だからスマートフォンを使っているのではなく、刺激のある情報を無意識のうちに求めてしまっているため、「中毒」という言葉が用いられています。

このような設計が広まった背景には、アテンション・エコノミーという概念があります。事業者としては無料で配布しているアプリやサービスであっても、多くの人が熱中して使ってくれるほど、広告の配信から収益を得られます。とてもシンプルな構造ですが、多くの事業者がしのぎを削り合うなかで、できるだけ利用者の注意を引くUIや画面のデザインが発達しました。重要なのはパーソナライゼーション（個人最適化）とレコメンデーション（情報推薦）の技術です。

あるECサイトで気になる商品のページを開いた後に別のサイトに移動したときに、さきほどの商品のバナー広告が表示されるという体験は、パーソナル化された広告の一例です。他にも、ブラウザやSNS内での検索履歴や視聴履歴から、気がついたら自分の年齢や性別、居住地域から年収まで推定され、そのパターンにマッチする広告が配信されます。

このとき、個々人の嗜好にあった広告が配信されること自体に問題があるのではありません。広告の効果を向上させてきた結果、利用者一人ひとりの欲求に直接訴求するような刺激の強い広告（極端な例ではダイエットや美容などのコンプレックス商材、ポルノサイトへの誘導など）に曝されるという事態が起こっています（たとえば、筆者は小学校の娘と一緒にゲームをしていて、攻略情報ページを一緒に検索していると、ポルノ漫画の広告で埋め尽くされたページが表示されました）。また、利用者の社会属性を推察した広告やSNSタイムラインの場合では、よく触れる情報が特定のカテゴリーのものに限定され、結果的に視野を狭められる問題があります（たとえば、筆者はニュースアプリを使うと、年代性別が推測された結果、40代男性向けのコンプレックス商材の広告や記事が頻出するようになり、気が滅入ります）。

視野の狭いパーソナライゼーションであっても、ある集団に対して効果がある
とみなされた強刺激の情報にしても、利用者のウェルビーイングはまったく考
慮されていない情報の設計だといえます。根源的な問題は、利用者が基本的に
どの広告を見るかという自由度は与えられていないということでしょう。さら
に、ある商品のネット広告はいくつもの種類が作られ、異なる対象集団で効果
が測定され、「進化」していくように設計されています。あえて強い表現をす
れば、利用者を制御可能な対象とみなした設計が蔓延しているといえます。

ここであらためて、インターネット上で触れる情報との向き合い方のデザイン
を考えるうえで、"わたしたち"の3つのウェルビーイングの軸から考えてみま
しょう。自分の興味に合いつつも、自分の関心が変化する動きを妨げず、むし
ろ視野を拡げてくれるようなレコメンデーションによって「ゆらぎ」がもたら
されること。見たい情報と見たくない情報の種類、そして推薦の方法を設定で
き、かつ広告を見るかどうかを主体的に選べる「ゆだね」のバランス。そして、
新しい情報に触れる体験そのものが「ゆとり」を生むように感じられるような
レコメンデーションのロジック。このどれかひとつでもいいですし、すべてを
満たす組み合わせを探してみるのも面白いでしょう。

ここでひとつ、広告との向き合い方に革新をもたらしたインターネットサービ
スの事例を紹介しましょう。ブロックチェーンやNFTにもとづいた「Web3」
という概念がバズワード化している昨今ですが、そんななか、広告を見た利用
者に報酬として微少な額の暗号通貨を支払うBraveというブラウザが注目を集
めています。PCやスマホにインストールできるBraveブラウザでは、ウェブ
ページのほとんどの広告がブロックされる代わりに、利用者にはBrave用に制
作された広告を見るかどうかの選択肢が与えられ、見ることを選ぶとBasic
Attention Token（BAT）という暗号通貨が与えられます。蓄積したBATは、
MetaMaskなどのウォレットに貯めることもできれば、Braveで閲覧している
情報の発信者にチップとして送付することもできます。今までは、サービスを
無料で使う条件として大量の広告に曝されるという関係性であったのが、利用
者が主体的に広告を見るか見ないかを選択でき、かつ報酬を支払われるという
新しい関係性を打ち出しました。

Braveブラウザのリワード確認画面

Braveを使うときの体験はどのようにゆとりを生み出すといえるでしょうか。広告トラッカーをブロックするので通常のブラウザより高速に閲覧でき、またブラウザの外部に行動履歴を渡さないのでプライバシーが守られていることも安心できます。また、見た広告に対してBATがもらえる体験自体が、自分が事業者および広告主にケアされていると感じられます。また、もらえるBATの額はとても少額なので、BATをもらうこと自体は利用目的にはなりません。BATは他者へのチップにも使えるので、気に入ったコンテンツの作者を応援するという新しい関係性を築く楽しみもあるといえます。

筆者自身、Braveを実際に使い始めてから、広告との関係性が根本的に変わるように感じられました。まず閲覧するウェブサイト上から質の悪い広告画像が消え、ローディング時間も短縮されることでブラウズ体験の質が向上しました。そして、PC版ではBrave広告の出現頻度も設定でき、その設定にもとづいて通知ポップアップが画面右上に表示されます。見たいと思ったときにクリックすると、広告ページがブラウザの新規タブで開かれますが、この広告ページ自体がきちんとデザインされた、質の高いものが多く、バカにされていないように感じます。

Braveにおいては、広告を見るかどうかの決定権が与えられ、広告に対して払った注意の時間がBATとして還元されるという構造から、これまでの注意を強く引きつけようとする広告とはまったく異なる関係が生じているといえます。また、Braveを使っていると定期的に「いくつの広告トラッカーがブロックさ

れたのか」という統計値が表示されるので、無駄に広告に注意を取られていない事実が実感できるのです。

Braveにおけるゆだねについてはどうでしょうか。専用広告の一つひとつを見るかどうか、出現頻度の決定権について利用者が自律できる点は、類似事例がないことも含めて大いに評価できるでしょう。ただし、どのような広告が提示されるのかはBraveの行動履歴にもとづいて決定されるので、広告の選択に対して違和感を抱くようなケースは必然的に出てくるでしょう。その場合には、「ゆだね方」（パーソナライゼーションとレコメンデーションのロジック）の設定も可能になることが望ましいといえます。

また、ゆらぎという観点について考えてみると、この点については実際にどのくらい触れる情報の多様性が増したのかというデータがないので、現時点ではなんともいえません。パーソナライズ広告をブロックすることによって触れる情報の種類がどう変わるのかということは、Braveでなくても、アドブロッカーを入れた他のブラウザでも計測し、分析が行えるでしょう。しかし結局は、Google検索や主要SNSの中で検索を行ったり新規の情報に触れることが多いので、あまり変化は生じないのかもしれません。

最後に、Braveというブラウザの使用を通して、"わたしたち"の意識の形成はどのように影響されるかについて考察してみましょう。広告と閲覧者はこれまで、見せる側と見せられる側というふうに分断され、閲覧者は際限なく広告に曝されてきました。Braveにおいては、広告を見るか見ないかの決定権が閲覧者に渡され、また、広告を見たことに対して広告主から注意の対価を得るというデザインによって、広告主との関係性がより対称的に、対話的になっているといえます。これは、従来の方式よりも、広告主と閲覧者のあいだに対等な"わたしたち"という意識を形成する構造であるといえるでしょう。別の言い方をすれば、広告主と閲覧者が「注意を引き付けようとする側」と「騙されないようにする側」という対立構造ではなくなるともいえます。

チップ送信機能によって、溜まったBATを好きな相手に送ることができる点も、寄付やクラウドファンディングへの投資をさらに簡便化することで、作り手と

受け手が「いいね」等のソーシャルボタン以上の感謝や敬意を送り合う可能性を提示しているといえます（ただし、現時点ではBitcoinやEtheriumのウォレットを持つことはまだ多くの人にとって技術的なハードルが高いので、その普及を待たなければならないという保留付きですが）。

もうひとつ、細かい点ですが、一緒に画面を見ている人（特に子ども）に不快な広告を見せないで済むというのは、ひとりの親として子どもと一緒にインターネット体験を過ごすうえで、とても重要なことです（繰り返しますが、他のアドブロッカーを入れたブラウザでも可能です）。

実際にこのようなプロダクトの効果を評価するためには、たとえばBraveを通じて広告との関係性や意識がどのように変わったかを調査するアンケートを回答者にはBATで対価が与えられるようにBrave利用者に送信して調べるということも考えられます。

ここではインターネットのもたらすウェルな要因とイルな状況を解説し、ゆらぎ、ゆだね、ゆたかの三軸の観点からよりよいインターネット体験を考えるために、Braveという事例を紹介しました。今後とも多くの"わたしたち"のデジタル・ウェルビーイングに資する実践が増えることが求められています。

「ゆ」理論から考える

ゆらぎ	情報を摂取するうえで、多様性が得られるように意識してみる。
ゆだね	広告のような受け身で摂取されてきたコンテンツを、利用者自身がコントロールできるようにする。
ゆとり	強い外部刺激で埋め尽くされていない情報環境を提供することで、より快適なインターネット体験をもたらすことができる。

3 アルゴリズムとジャーナリズム

フィルターバブルを越えるために

ニュースとは「まだ一般に知られていないような、新しい、または珍しい出来事の報道・知らせ」のことです（Oxford Languagesより）。自分が住んでいる地域や国、そして世界中で、どのような出来事が起きているのかを知ることは、わたしたちの生活において、自分たちがどのような世界に生きているのかを理解するうえでとても重要です。テレビをつけても、SNSを開いても、もしくは街を歩いてるときにも、多種多様なニュースが絶え間なく飛び込んできます。それでは、ニュースとわたしたちのウェルビーイングはどのように関連するのでしょうか。

日々の生活に最も密接しているニュースのひとつは天気予報でしょう。これから出かけるときに、どれほど暑いのか、雨が降るのかどうかといった情報にもとづいて、服装や移動方法を予定することができます。ここには、「未来を予測するための情報源」という、ニュースの持つ最も根本的な価値が見て取れます。政治関連の記事を読めば、社会がどのような方向に進もうとしているのかを知り、さまざまな犯罪の報道を見れば、社会に内在するさまざまな問題の理解へつながるでしょう。

その他にも経済、IT・科学、文化芸能、医療など、人の生に関するあらゆる「新しい出来事」がニュース記事や番組としてジャーナリズムの機関によって提供されるわけですが、スマホが普及した2010年代以降は特にSNSを介して、人々がニュースについてどう感じているかという情報も同時にアクセスできるようになりました。このような膨大な量の情報に曝されるなかで、わたしたちはうまく現実を認識できているのでしょうか。

結論からいえば、現代のニュース空間は思想的な分断によって特徴づけられています。ここで「思想的」というのは、「自分たちが生きている世界がどのようなものであるか」という認識の類型と言い換えられます。思想の対立が最も顕著なのが政治の世界であり、政治的分断が最も深刻な地域のひとつとしてア

メリカ合衆国が挙げられるでしょう。

合衆国ではリベラル（民主党）と保守（共和党）の支持者によって人口が真っ二つに分断されているわけですが、両者を隔てる大きな争点のひとつが地球温暖化という問題です。リベラル派の多くは、二酸化炭素放出量の増加に伴って地球の温度が上昇し、いずれ人も地球上に住めなくなるという学術界のシミュレーションを信用し、環境保全の施策を支持する傾向がありますが、保守派の多くは学術的な議論を信用せず、自分たちの従来の産業経済を脅かす動きとして警戒しています。

つまり、リベラル派と保守派に属しているかで、日々の天気予報の解釈も変わってくるのです。前者にとっては、異常気象の数々は地球温暖化の証左であり、後者にとってはただの偶然として受け止められます。

ことほどさように、アメリカ社会では、あらゆるニュースの解釈が思想の左右に応じて異なってくる様相を呈しています。この動向は2010年代半ば頃、トランプ前大統領が就任する前後から強まり、彼の周辺で不都合な事実を突きつけられるとそれを政権が「オルタナティブ・ファクト」、つまり「別の真実」だと主張したり、「フェイクニュース」（嘘の報道）だと断じたりすることが横行しました。そこから、4chanや8chanといった匿名掲示板や、Facebook、TwitterといったSNS、そしてYouTubeでリベラル層を攻撃するための陰謀論の情報が広まると同時に、大手報道機関であるFOXも先鋭化し、保守層の価値観にそぐわない、もしくは民主党に関する情報はすべて攻撃するという体制を採るようになりました。

筆者（チェン）はリベラルな家庭に育ち、リベラルな価値観を教育課程で教えられ、最も多感な大学時代をアメリカで過ごした経緯もあるので、リベラルなカルチャーの苗床として認識されてきた他ならぬアメリカにおいて深い分断が進んだ結果、トランプのような非寛容で差別的なリーダーが支持され、陰謀論にもとづいた公約を掲げた政治家が当選し続けていることに衝撃を受けています。

しかし、あるときアメリカの都市部に住むリベラルの知人が、トランプを支持す

る人々を非常に強い言葉で罵倒するのを聞いたことに、最も深刻な問題が潜んでいると感じました。本来、リベラルであるということは、誰も差別しない包摂的な社会を標榜するということのはずです。自分が信じられない現実像を信じる人々を罵ったり、無条件で排他しようとすることは、対話を重んじるリベラルな態度からはかけ離れています。もちろん端的な犯罪行為や他者を傷つける言動を許さないという姿勢は、政治思想に関係なく共有されなくては社会そのものが成立しない基本的な価値のはずですが、自分の支持する政治家が犯罪に手を染めた報道を信じないという態度は、そのような社会基盤すら脅かすものです。

「自分とは異なる価値を持つ人々」を頑なに拒絶する態度を分断と呼ぶのであれば、その根底にある「そもそも今日の世界はそういうものであり、変えることはできない」という信念こそが問題の核心であると思います。そのような固定的でゆらぐことのない現実像のなかでは、いずれ世界の半分の人たちとは"わたしたち"の関係性を結べなくなるでしょう。

さて、それでは分断を強化する力の正体は何なのか、そこから自由になる方法はあるのかを、ニュース受容の観点から考えてみましょう。2010年代に入り、インターネットの情報空間ではアルゴリズムの働きによって人々が自分の関心の範囲を狭められ、興味のある情報しか通過（フィルター）させない泡（バブル）のなかに閉じ込められるという議論が生まれました。このフィルターバブルと呼ばれる現象は2010年代後半には広く認知され、ジャーナリズムや研究の世界で問題視されるようになりました。

ここでいうアルゴリズムとは、検索エンジンやSNSにおいて、どのような情報を画面上位に表示するかを決めるソフトウェアを駆動する論理のことです。検索エンジンやSNSは、検索履歴やクリックした情報の種類から、利用者の興味や意図を推測し、関連する広告やコンテンツをより上位に表示することで収益をあげます。ターゲティング広告と呼ばれる、サービスを越えて展開する広告ネットワークに捕捉されると、どのサイトに行っても同じ広告に追跡されたり、SNSの他の利用者の投稿も知らない間に調整されます。

興味のあるものが自動的に提示されるのは便利であるといえますが、より高確

率にクリックを誘う扇情的なコンテンツが選択される傾向が強められます。そして、結局は刺激の強い情報に曝されることが増えるわけですが、すると自分とは信条の異なる集団に対して攻撃的なコンテンツも目につきやすくなります。ここから、陰謀論やエセ科学といった、科学的エビデンスに乏しいが感情に強く訴え、複雑な世界をわかりやすく二分して説明するような物語が伝播しやすくなると考えられます。

アメリカの政治学者であるショシャナ・ズボフは、利用者のデータを注意深く監視する仕組みによって莫大な収益を挙げるIT産業を指して「監視資本主義」という名称を与え、同名のドキュメンタリーがNetflixで2021年に公開されました。この問題は、ブラックボックス化したアルゴリズムの挙動について無知な利用者が搾取されているという知識格差の問題でもあります。識字率が数%にとどまっていた中世ヨーロッパが「暗黒時代」と呼ばれたことにからめて、現代をアルゴリズムについての知識を持つ人口比率が数%でしかないことから「新しい暗黒時代」と呼ぶジャーナリストもいます。

このようなインターネットのアルゴリズムが、利用者の思考や行動に対して大きな影響力を持つことが知られるようになったのは2010年代後半からです。それはまさに企業の利益を最大化するために、利用者が知らない間に制御するアルゴリズムが力を増していった流れだといえます。スマホやSNSを日常的に使い続けるかぎり、その制御アルゴリズムの影響から自由であることは難しく、しかもそれは政治思想の左右に関係がありません。

それでは、フィルターバブルから自由になるにはどのような方法があるのでしょうか。スマホとのインタラクションが人にどのような影響を与えているのかについての知識が広まり、社会的な議論が増えることは大事です。しかし、それでフィルターバブルを「なくす」ことはできるのでしょうか。筆者はそう思いません。というのも、フィルターバブルはインターネットが生み出した現象ではなく、もともと人間に備わっている認知的な限界だと捉えられるからです。

わたしたちはそれぞれ出自が異なっており、生まれ育った環境や文化も違います。人生の来歴が異なるからこそ、現実の解釈の仕方や価値観の多様性が生じ

ます。そして、想定外の出会いを繰り返すことを通して、わたしたちの世界の見え方は変化します。しかし、想定外の事態を忌避し続ければ、いつまでたっても変わることはできません。

エンジニアがSNSのアルゴリズムをどう設計するかによって、そこから生じるフィルターバブルの強弱が変わります。同様に、わたしたちは、他者や世界とどう向き合うかという態度に応じて、そこから引き出せる意味や価値が豊かになったり貧しくなったりします。世界をあらかじめ味方と敵に分けておき、目の前の人をその二分法で分類して対処していれば、短期的にはとても楽な分、長期的には同じ場所に閉じ込められたままになってしまうでしょう。

他者を「左翼」とか「右翼」、「若者」や「老人」などとラベリングして捉えることは、相手のアイデンティティを一方的に決めつけることでもあり、相手を自分の思惑のために制御するコミュニケーションにもつながります。しかし、相手を分類不可能な、多様性の束として認識して接することによって、未知のことを知ろうとするコミュニケーションが生まれ、自ずと制御の思想から自由になるのです。報道の世界を変えるというのは非常に大きなミッションであり、一朝一夕では実現することが難しいものですが、読者ひとりひとりが情報や意見を鵜呑みにせず、場合によっては適切なエビデンスを調べるというリテラシーを持たなければ、そもそもどんなジャーナリズムのかたちが実現しようと意味がないともいえるでしょう。

「ゆ」理論から考える

ゆらぎ	情報を知ることが、その人の生きる文脈において意味がある。また、それが適切なタイミングでもたらされる。
ゆだね	自分が摂取している情報が、何によって制御されているのかを意識する。
ゆとり	与えられた情報のなかで、経緯や背景を理解するために省かれた重要な細部や深部に目を向けてみる。

4 生成系AI（ChatGPTなど）との ウェルな付き合い方

生成系AIサービスとは、まずもってAIに情報の生成をゆだねるシステムだといえます。それが画像であれテキストであれ、適切なプロンプト（質問であり命令でもある）を打ち込んで、AIの出力を待つ。出てきた出力が期待したものと違えば、プロンプトを変えて再度出力を待つ。この繰り返しのなかで、プロンプトを書く部分に人の能動性があり、出力結果についてはAIのアルゴリズムに任せているといえます。

このゆだねが適切なのか過剰なのかについては、その時々のユースケース次第といえます。ひとまずは自分の創造性を発揮する必要のない機械的な作業については適切だと考えられ、逆に創造性を主張したい場合には過剰であるといえそうですが、細かく考えていけばそこもまだ精査が必要です。というのも、場合によっては面倒な手作業を繰り返すことが創造的な認知を鍛える場合もありそうですし、逆に誰も思いつかなかったプロンプトを考えることで面白い結果を生み出すという創造性の発露もありそうだからです。

もうひとつ指摘できるのは、壁打ち相手として生成系AIと向き合うというゆだね方です。たとえばがんばって文章（社内レポートや論文など）を書き上げた後に、いい感じのタイトルを付けたいけれども、疲れ果てていて、しかも〆切が目前に迫っているという場合を想定します。そのとき、ChatGPTに論文概要を伝えてタイトルを30個生成してもらうと、自分のなかで漠然とあった「いい感じ」のイメージがより具体化されて、そのうちの1つを修正して使うということができます。このようなとき、生成系AIは、お任せする相手というよりは相談相手という立場になり、協働行為の側面が強く出てきます。

使い慣れたペンと紙というメディアとも“わたしたち”の感覚を抱くことができるように、ChatGPTとも適切な距離感を保つことで、自らの自律性を損なわない付き合い方ができそうです。そうしてコミュニケーション対象として

ChatGPTを見たとき、そこには会話プロセスを楽しむゆとりが生じたり、その過程のなかで自分自身の考えがゆらぎ、新しい気づきを得るという価値を見て取ることができるでしょう。ここから"わたしたち"につなげていくことを考えると、複数人で一緒にChatGPTを使うことで、会話や議論のモデレーション役として活用し、人同士の関係性を良好にするというシナリオも考えられます。

Nukabotでの GPT3プログラミング

筆者（チェン）が自分自身の経験を顧みながら最も危惧する生成系AIの長期的な影響としては、人間の画一化です。下手な人間が書いたり描いたりするよりも生成系AIに任せた方がよいという価値観が浸透すれば、生成系AIへの適切なプロンプトが書けるリテラシーさえあればそれを実行するのは誰でもよいということになります。生成系AIの種類によって味わいや風味が変わればいいのですが、たとえばGPTという技術はバージョンが上がれば上がるほど意外性が少なく、当たり障りのない結果を出力するようになっているという人工知能研究者の意見を聞いたことがあります。GPTは「それらしい」表現を説得的に確率論的に生み出す技術ですが、当然ながらアルゴリズムは意味を理解したり噛み締めたりはしていません。人間でも、意味をわかっていないけれどそれらしい言葉を使ってその場をしのごうとしてしまうことはありますが、その傾向が生成系AIと共に助長される可能性はないでしょうか。少なくとも現在のモデルでは、深いレベルで新しい概念を生み出すということは行えなさそうです。

関連して、安易に情報を得られることの弊害も考えられそうです。心理学者によってGoogle効果と名付けられ、デジタル健忘症とも呼ばれる現象があります。検索エンジンを通して得られた知識は忘れやすいということを調べた研究のな

かで生まれた言葉ですが、誰しも心当たりがあるのではないでしょうか。検索エンジン以外でも、美術館で作品の写真を撮って、作品と数分間も向き合わずに進んでいくということをする人ほど、作品のことを覚えていないという研究もあります。この現象の背景には、情報に限らず、求める対象を獲得するうえでコストがかかるほど自分のなかの重要度が上がる、というような人間の認知特性があるのかもしれません。このことは、プロセスに価値を認めるゆとりの視点とも密接に関係しています。知らないことを深く、時間をかけて根気よく調べていくことは困難であると思う人は多そうですが、本や論文、そして他者との話し合いを通して、自分自身の考えと異なる知見に出会う瞬間は大きな喜びや驚きに満ちあふれています。すべてが同じように思えて面白くない、どのように考えを深めていけばいいのかわからない、という悩みは大学にいるとよく聴こえてくるものですが、逆に学びのプロセスを楽しむゆとりが生じることで、好奇心が自走し始める場面にもよく立ち会います。

すでに大学や学校における ChatGPT の利用については、積極的な利用を推奨したり、使用を禁止したりするなど、さまざまな方針が打ち出されていますが、それは不正行為という教育制度の問題というよりも、学習者それぞれの学びの質にかかっている問題なのです。単位や卒業は「こなせる」としても、何かを深く学ぶことを通して自己が変化したという実感、つまりゆらぎを経験することのないままに学校を去るとしたら、それは時間の無駄でしょう。逆に言えば、生成系 AI ではこなせない学びのプログラムを、学習に伴うゆらぎ、ゆとり、ゆだねの視点からデザインすることが、これからの教育機関や教育者に課せられた命題なのだともいえます。同じ観点が、企業における人材育成や、個々人の人生スパンでのキャリアパスを考えるうえでも求められてくるでしょう。

価値が多様化し、複雑化する世界のなかで、有限な時間を生きるわたしたちは、すべての物事に対して十分な注意を払うことはできません。その意味では、生成系 AI が注目されるのは、わたしたちのせわしなさの反映のようにも思えてきます。それでも、生成系 AI に過度に依存することが一般的になれば、わたしたちはますます視野狭窄になり、わかりにくい複雑な事柄に対してはケアしない（don't care）という態度が広まりはしないでしょうか。少なくともこれまでの SNS のなかで起きてきたフィルターバブル、エコーチェンバー、サイバ

ーカスケード（炎上）と私的リンチ、中毒性とメンタルヘルスへの悪影響といった、未解決の問題が悪化しないための方策を考えなければならないでしょう。

ここでは生成系AIが内包する新たな可能性と問題の両方から考えてみました。ここで挙げた潜在的な問題は、可能性に転換することができるでしょう。たとえば、ゆとりの観点から学びの愉しみに気づかせてくれたり、ゆらぎの視点に立って人間の変化に気づかせてくれたり、もしくは適切なゆだねのバランスを検知してくれる生成系AIとの対話モデルをデザインすることも可能でしょう。

「ゆ」理論から考える

ゆらぎ	自分では思いつけないような意外な出力を受け止め、発想を広げるための素材とする。
ゆだね	自らが利用しているツールとの関係性を理解しながら、ゆだねてよいこととわるいことを判断し、依存しない適切な距離感を保つ。
ゆとり	AIの作動原理を知り、その可能性と限界を知ったうえで、その挙動を楽しむ。

著者対談：ゆ理論の射程

──あとがきにかえて

「わたしたち」と「ゆらぎ・ゆだね・ゆとり」

渡邊淳司（以下、渡邊）：

前著『わたしたちのウェルビーイングをつくりあうために』では、個人それぞれの「わたし」のウェルビーイングとともに、他者との関わりから生まれる「わたしたち」のウェルビーイングについて、その重要性をひも解きました。それは、ただ個が寄り集まっただけでもなく、全体によって個が見えなくなるものでもなく、個人と個人が関係しあいながら、個人の視点と全体の視点を並立させていくものでした。それを「わたしたちのウェルビーイング」という言い方で語ったわけですが、次の本、つまり本書において何をしようとしたかと言うと、「わたしたち」というのが大事なのはわかったけれども、ではどうするのか？という問いに具体的に回答することを目指したわけです。

ドミニク・チェン（以下、チェン）：

コロナ禍のなかで、多くの人々が自分たちのウェルビーイングを考えなおすフェーズに入りました。この間、ぼくたちは「わたしたちのウェルビーイング」という考え方をたくさんの人に伝えてきましたが、同時に「それをどうつくればいいの？」という問いも多くいただいてきましたね。テクノロジーの社会的動向では、個人を最適化しようとする向きが強いですが、個人と個人をどうつなげて捉えるのか、ということを考えてきました。

渡邊：

人間は社会的な生き物で、一人では生きていけません。一方で、すべての人のウェルビーイングを同時に実現することも困難です。そんなとき、相手との関わりを重要視したり、相手まで含めて持続的に「わたしたち」のウェルビーイングを考えることで、その一見相反することをうまく扱うことができるのではないかと考えたのです。ただし、現在の日本ではウェルビーイングの扱われ方が多様で、自分たちなりに整理しなければと思いました。たとえば、測定をするにしても、「あなたは、現在の人生にどの程度満足していますか？」「あなたは、どんなときに満足を感じますか？」といった個人の満足に関する質問と、World Happiness Reportの日本の主観的ウェルビーイングの値は、どうつながるのか、その役割はどう異な

るのか、ということを一回捉え直すことができないかと。そこで、「わたし」（個人）のウェルビーイングと、「ひとびと」（集団）のウェルビーイングのように、あえて区別してみました。そうすると、「わたし」と「わたしたち」の違いや、「ひとびと」と「わたしたち」の違いがより明確になってきたわけです。そこから、「わたし」はどのように「わたしたち」へ広がっていくのか、2つの広がり方が見えてきました。ひとつめは、「わたし」のウェルビーイングの〈対象領域〉を、他者や社会、自然まで含む「わたしたち」に広げること。もうひとつは、〈関係者〉として他者や社会、自然まで含め、「わたしたち」としてのウェルビーイングを実現することです。これら2つは「わたし」個人の視点から見ても、ウェルビーイングの選択肢を広げ、うまく他者と協働することを促すもので、結局は「わたし」個人の持続可能性を上げることにもつながります。

　このように、「“わたしたち”のウェルビーイング」の特徴が見えてきたわけですが、ただ、その違いがわかったとして、実際にそれを「つくる」ためには何を考えればよいのか、その着目点を明確にする必要があります。実践する当事者として「つくる」ときの考え方と、そのサービスやプロダクトを「つくる」ときの考え方は異なります。では、もし、サービスやプロダクトの「つくり手」が共通して考えるべきものがあるとしたら、それは何だろうかということです。

チェン：

それが「ゆ理論」、「ゆらぎ・ゆだね・ゆとり」ですね。「ゆらぎ」というのは、人が変化するということです。テクノロジーを使って人を幸せにするという発想の多くは、その対象者の幸福を設計者が考えて、そちらにいかに導いていくのかというのが固定化してしまっていたり、その人自身が成長して発見していくという過程は考えてこられなかった。それに対して、その人自身がゆらいでいけるということ自体をひとつの価値として認めて、その人にとってどういう変化が適切なのか、タイミングや、その人自身の固有性、その人が置かれている文脈を、どうやってテクノロジーやプロダクトを作っている人が捉えられるのかということ、それが「ゆらぎ」です。

　次に「ゆだね」というのは、たとえば「自律性」という言葉に言い換えることができます。ぼくがよく使うたとえ話として「精進料理とファストフードの違い」みたいな言い方をします。ファストフードというのは、フ

ランスで食べても日本で食べても、マクドナルドの味というのは決まっていて、揺るがないからこそ安心できるというのがあります。ファストフードに味というものをゆだねているわけです。一方、精進料理というのはある種の問いかけとして客に提供されるものです。「酸っぱい味の次の苦い味の後の甘い味。この順番はどういう意味なのか？」と、向き合う人が自分なりに自律性を発揮しながら探索して、自分なりの価値を見つけ出したりしますね。「ゆだね」とは、完全な自律性、完全な他律性というのは存在しないので、どこまでをゆだねて、どこまでを自分自身で引き取るかというのを、「ユーザー」と呼ばれる人たちの視点に立って考える次元です。最後に「ゆとり」というのは、ある経験をするとき、たとえばスポーツをする、サッカーをするというときに、「絶対に勝つ、勝たないとダメだ」というような強迫観念でやる場合と、「勝っても負けてもいいから、楽しもう」みたいな場合に、後者で生じることです。それは別の言葉で言うと、ある行動をするときに、目的を最優先するのではなくて、プロセスをひとつの価値として認めること。デザイナーや作り手は、プロダクトで問題解決をするのだと考えがちで、その考え方は道具やプロダクトを使うぼくたちにも降りかかってくるので、「何か解決しなきゃ」「この問題を処理しないと」となってしまいますが、むしろプロセスにまなざしを向けられるようなデザインを考えていかないとならない。これらが「3つのゆ」です。

渡邊：

　もちろん、これまでの研究やデザインでも、「固有性」「自律性」「内在的価値」といった、デザインに重要なキーワードは抽象的な言葉としてあったのですが、「今、つくっているものに自律性がありますか？」と問われても、あまりしっくりこなくて。一方で、「今、つくっているものに、"ゆだね"はきちんと設計されていますか？」と問われると、自分事として返事ができる気がするのです。この日本語3文字には、ある程度の余白と、しっくりくる感じがあるなと個人的には感じています。

　たとえば「ゆらぎ」も、自分や他者の違いだけでなく、その人自身も日々、昨日の私と今日の私というようにゆらいでいく。他者、自分の過去も含めて「わたしたち」として眺めていくというのが、「ゆらぎ」という視点に存在している。「ゆだね」というのは、常に他者と自分の関わりを力とい

う視点から見ていくこと。あまり、普段考えないかもしれないのですが、人と人との関わりには、常に力が働いています。自然界の重力のように。つまり、ものがあると、片方が片方を引っ張ろうとする力が存在するように、誰かの発言や行為は、知らず知らずのうちに別の誰かの態度や行動に影響を与えている。それに意識的になるということ。ただ、「ゆだね」と言うからには、ただ単に抵抗しようとするだけでなく、流れるプールで自分の体の角度を変えると方向が変わるように、がんばって踏ん張るだけでなく、ある時はゆだねながら、ある時は浮かんだり、沈んだり、方向を変えたり、そのバランスを取っていく。関係性を一瞬の勝ち負けの話として見るのではなく、うまく流れたり、時間変化することも含めて「ゆだね」を捉えていくと、結果的に「わたしたち」であらざるをえないわけです。また、「ゆとり」と言ったときには、現在進行形のプロセスを一緒に楽しむことに焦点が当たっています。未来のために現在の自分を犠牲にするという話ではありません。もともと、「ウェルビーイングを最短距離で設計するということは、結局はウェルビーイングではないのでは？」という思いがあったわけです。私としては、フィードバックを受けながらアジャイルにつくって一緒に楽しんで、できたら、結果としてウェルビーイングであったら嬉しいです。

チェン：

今まで本を2冊つくってきて（『ウェルビーイングの設計論』『わたしたちのウェルビーイングをつくりあうために』）、帯に必ず「幸せ」という言葉が入っていたけれど、我々としては、幸せという言葉に対する違和感みたいなものを確認してきたというところがあります。「幸せ」というと、いま淳司さんが言ったような、どうやったら最短距離で幸せになれるのか？といった方向性でのものづくりのあり方や社会の作り方になりつつありますが、そうではないのでは？ということを、ウェルビーイングの概念を使って考えています。

　その意味でも、「ゆとり」というのは全体にかかる話です。幸せになるために人を幸せにする、という目的先行でやるのではなくて、その手前のプロセスが楽しめるものであったり、そのプロセスそのものが価値を帯びるものであれば、最終的に幸せになるかどうかをコントロールしようとすること自体がある種おこがましいのではないか。それは研究者のおこがま

しさだったり、デザイナーのおこがましさだったり、傲慢さとも言えるかもしれません。改めて謙虚にならざるをえないことを我々自身に課そうとした側面もあります。ある意味、我々の本や考え方を届ける相手に対してもゆだねているというか。ゆだねないと押し付けになってしまいますし。それを受けてどうゆらいでいくのかという自己決定も、デザイナーや研究者が決められることではないという意味で、自己言及的に我々自身にふりかかってくる概念でもあります。

「わたしたち」の身体化としての「ゆ理論」

渡邊：

これまで、「わたしたち」をどうやってつくるのか？という問いに対して、「わたしたち」に対してどんどん意識が向いてしまって、前景化というのか、「わたしたち」とはいったい何なのか？ということばかり考えていました。でも、逆に、「わたしたち」を背景化するというか、直接設計しようとせず、身体化された言葉をガイドにして「つくる」ことを考えてみようと。これはまさに「ゆとり」と同じ考え方で、プロセスに没頭し、結果として「わたしたち」が実現されているようなガイドをつくるということです。だから、「理論」というよりは、思考や行動の指針のような気がします。

　少し話がずれますが、実は、私自身、最近までこの本の1章と2章を通して読んでいませんでした。もちろん、個別のページは読んでいたのですが、すみません。一気に読むには長くて……　自分で言うのも恥ずかしいのですが、全体を通して読んで、自分自身のマインドセットが確かに変わった気がしました。今までは、「わたしたち」という言い方でいろいろなことを分析したり、伝えてきたのですが、それが3つの「ゆ」だと反射神経のレベルで「わたしたち」を捉えられる気がしたのです。つまり、何かを体験したときに、「"ゆらぎ"が変な感じのサービスだな」とか、「これはさすがに"ゆだね"が過ぎるでしょ」とか、「このプロダクトには"ゆとり"がないな」とか、そういう言い方ができるようになった。今までは、「自律性が足りない」とか、「これは"わたしたち"たりえているのか？」とか、頭で考えすぎというか手触りがない感じだったのですが、「ゆ」だと少な

くとも私には記号接地している気がするのです。

チェン：

読者の感想みたいですね（笑）。ただ、確かにその話は根幹的な部分です。ぼくたちは言葉というメディアを使ってものを考えるわけで、言葉というのは原初のデザインされたもののひとつだという話はメディア論の授業でもよくするのですが、研究者にとってはペンと紙以前に身体化された道具です。それを、理論で考える、理論にうまく当てはめて物事を設計していくこと自体がある種の限界を迎えているという大きな時代的な流れに関係していることだと思うし。「ゆらぎ」「ゆだね」「ゆとり」というふうに、平仮名で開いている言葉で考えるということは、さっきのファストフードと精進料理で言うところの精進料理的なものがあると思います。つまり、使うたびにぼくらも考えねばならない。「自律性」と研究者のあいだで言うと、その言葉を発した瞬間に自己決定理論の話、生命科学でいうところの「自律性」が召喚されてしまう。ジャーゴンとして使えるので話は早いのですけどね。「ビッグマック」とか「チキンマックナゲット」みたいな。この「ゆ理論」は自分たちで作っているものですが、「ゆらぎ」「ゆだね」「ゆとり」という言葉自体がゆらぎを持ち合わせている道具と言えますね。

渡邊：

抽象度がちょうどよいのではないかとも思っています。「わたしたち」ということ自体は大事なのだけれど、抽象度が高過ぎるかなと思うところもありました。また一方で、「これをせよ」という具体的な行動を示されると、それもちょっと違う。その間くらいの、直感的に行動できて、習慣化できるくらいのシンプルさ。先ほど身体化という言葉が出ましたが、意識しながら物事を考えたり、行動しているうちに、それを意識しないでできる段階になるのではないかと思いました。スポーツの練習でも、アスリートは、最初は動きを細かく意識して練習するうちに、試合だとそれを意識せずに動くことができるようになっている。意識化された「わたしたち」を越えて、それを身体的に実践するための「ゆ」ですね。たとえば、私は足湯が好きなのですが、それの「ゆ」は、すぐに言葉が出てきます。個人個人が自由に出たり入ったりできる「ゆらぎ」があって、いつまで入っているかはそれぞれに「ゆだね」があって、「いい湯ですね」と話しかけるプロトコルがあるので、そのプロセスを楽しむ「ゆとり」もある、というふうに。

チェン：

それが「身体化されている」ということですね。そういう意味ですと、前作（『わたしたちのウェルビーイングをつくりあうために』）を出した後に、いろいろな人から聞かれ続けてきた「どうやってつくるの？」という問いに対して、「ゆらぎ」「ゆだね」「ゆとり」という道具自体をぼくらが必要としていたとも言えますね。「ゆらぎ」「ゆだね」「ゆとり」という道具立て自体が、「ゆらぎ」「ゆだね」「ゆとり」を生み出すためにちょうどよいものとして我々の本の文脈においてうまく機能したという感覚があります。

ぼくと淳司さん、それぞれのものの見方は重なる部分もあれば違う部分もあるわけですが、ぼくで言えば、グッドデザイン賞の審査を通して1,500件強の受賞作を見て、「わたしたち」のウェルビーイングを考えるうえで「ゆらぎ」「ゆだね」「ゆとり」の観点からそれぞれを分析してみたところ、しっくり来るものがあった。どうしてそれがウェルビーイングと言えるのかを言い表すボキャブラリーとして腑に落ちる感覚があったという意味で。実は我々は、この3つの言葉を自分たちのためにDIYで作った最初のデザインなのかもしれないと思いました。

渡邊：

確かに新しいデザインですし、思考と行動をつなぐ中間言語かもしれないと思いました。つまり、抽象的な課題と具体的なプロダクトの間を、この言葉でいったりきたりできるなと。たとえば、ある外食産業が家族向け料理のおもてなしの場を作りたいとして、アイデア出しをしてくださいと言うと、いきなり具体的な「レストランを作る」となったりするのですが、その中間として、家族一人ひとりのそのときの体調の「ゆらぎ」を大事にしたいとか、あるいは部屋をいろいろと自分で選べるような「ゆだね」から始めましょうとか、待ち時間や料理を選ぶプロセスを楽しめる「ゆとり」をデザインしようとか、イメージが湧く抽象度で会話ができそうだと思いました。

チェン：

これまでさまざまな企業とウェルビーイングのハッカソンをやってきましたが、最初にウェルビーイングの因子を示して、「これが大事である」とそれぞれの話を座学的にレクチャーして、こういうことを気を付けてモノを設計しましょう、という流れでやっても、アイデアを引き出すのはなか

なか難しいということがわかりました。その難しさが何なのかというのがうまく言語化できないのですけれど。それに対して、淳司さんが言った「中間言語」は、僕で言ったら「あたり」みたいな感じになると思う。おもてなしというミッションがあって、それをどうウェルビーイングにするか、自律性から考えてみましょう、ではなくて、その体験のどこで「ゆらぎ」が生まれるといいのかを考えてみる。3時間と時間が決まっているならば、どこをゆだねるのか。お客さんがゆだねる部分とお客さんにゆだねる部分のバランスをどうするのか。「ゆとり」「ゆらぎ」とあって、最終的に3時間が終わって、BeforeとAfterでどういう「ゆらぎ」が生まれるといいのか、みたいな。そういうふうに体験をデザインするうえでの「あたり」として、さまざまなデザインの現場で使ってもらえたらと思います。

「ゆ理論」を使って考える

渡邊：

　「ゆ理論」に照らし合わせながら、いろいろなものを当てはめながら語っていくと、具体化していきそうです。

チェン：

　そうですね。たとえば文房具の新商品を企画すると言われたときに、ペンにおける「ゆらぎ」「ゆだね」「ゆとり」とは？とまず考えてみる。キャップを取るときの音が気持ち良いかとか、書き心地とかは「ゆとり」ですよね。ぼくは日本の学校に行ったことがないから日本語の文字の書き順を習ったことがないので、字が汚いのがコンプレックスなのですが、ペンによっては適切な細さを選ぶことで字がうまくなったような気になれるペンがあるみたいで。そういうのは「ゆだね」かもしれないですね。人馬一体というか人筆一体というか……

渡邊：

　既存のものを見直すときにも、これらのキーワードを当てはめてみるのは効果的かもしれないですね。たとえば車。車のデザインで何を大事にするかというと、スムーズに走る運転性もあれば、操作感、運転感みたいなものもある。人とのドライブ中のコミュニケーションが大事というのもある

でしょう。「ゆらぎ」「ゆだね」「ゆとり」から車を考えてみると、見えて
くるものがありそうです。

チェン：

ぼくは電動自転車を買って、行動範囲が広がりました。一回の充電で往復
20キロくらい行けるので、漕いでいる感じは減りますが、自分の行動範囲
が変わったというのは「ゆらぎ」ですよね。「ゆとり」は減ったのですが、
「ゆらぎ」は増えたのかなと。従来の自転車を漕ぐ「ゆとり」のプロセス
とは変質してしまっているけれども、自転車のスピードで東京の町を広範
囲に散策できるというのは新しいタイプの「ゆとり」を生んでいるとも
感じられますね。この例だと、生まれるものと減っていくものがあると捉
えられるのは良いところですね。全部アゲアゲでないといけないわけでは
ない。

渡邊：

どれも中庸が求められるものではないですかね？　「ゆらぎ」まくって、
皆が違っていたり一瞬たりとも同じ状況がないのがいいかと言うと、そう
ではない。「ゆだね」られて、誰かに全部やってもらうか自分が全部やる
だけの二極になるのとも違うだろうし。時間と共に変わるかもしれない。
「ゆとり」と言っても、ただ楽しいだけが本当に良いのかという問いもあ
ります。目的が何も達せられないということがよいのかというのも含めて、
全部バランスが取れているかという話になってしまいますが、何よりそこ
に違和感がないことが大事だと思います。

チェン：

従来、まったく「ゆとり」が顧みられなかったプロダクトの中に「ゆとり」
を挿入するというやり方もありえると思います。会議などの場づくりでも、
「アジェンダが決まっているので進めましょう」みたいな進行していると
ころに、「ちょっといいですか、先週こんなすごいものを見てしまって」
みたいな全然関係のない話を差し込んだとして、そういう人を歓迎できる
かできないかによって、その場の「ゆとり」がまったく変わってくるでし
ょう。「いまその話はやめてください」みたいなことを司会の人が言った
らピリピリしますよね。そこで「へえ、そうなんですか」と返して思わず
皆が笑顔になると、関係性自体に「ゆとり」が入っていくし、堅すぎるも
のを柔らかくするという変化がもたらされますよね。

渡邊：

　すでにあるものに新たに「ゆ」の要素を加えるというのは、すぐにできそ
うですね。たとえば、最近ではChatGPTに「ゆ」を加えるとどうなるで
しょうか？

チェン：

　ChatGPTを改変して教育のために使おうとしているアメリカのカーンア
カデミーという有名なNPOがあります。サルマン・カーンという人が立
ち上げたものですが、そのカーンさんが最近ChatGPTをカスタマイズし
て教育プログラムに入れています。たとえば数学の問題が出ている時に、
「答えを教えて」と言うと、「それはできない」と返してくる。制約を加え
ることで、学習の「ゆだね」のバランスを制御している。そうすることで、
学習の「ゆとり」にうまく導いていくことができるとも言えます。

　GPTというひとつの汎用的に使える技術に対して良い悪いを言うこと
にはあまり意味がないでしょう。そこに「ゆだね」が過ぎるのであれば、
どうバランスを取り戻せるのか、どう「ゆとり」を差し込めるのかみたい
なことを考えるべきだと思います。全体的にゆだねすぎというのはスマホ
の議論にありますよね。中毒状態にするというのがビジネスモデルに直結
してしまっているので。それは情報産業全体の大きな問題です。アップル
やマイクロソフト、グーグルなどで働いている人には特に「ゆだね」を考
えてほしいですね。

渡邊：

　触覚の研究をするなかで思うのですが、握手することもそうですが、触れ
合う感覚は、「ゆだね」を解きほぐす可能性があります。触れることは、「一
方が何かをしている」感覚にはなりづらく、「する／される」の関係が生
じづらい。また、私が関わっている心臓の鼓動を手の上の振動で感じる「心
臓ピクニック」の体験も、それ自体を感じましょうというプロセス、つま
り「ゆとり」そのものを実感する体験だったのかなと思います。

チェン：

　個人的に実験し始めたことがあって、ChatGPTとの共話です。共話につ
いてはこの本の中でも触れていますが、共に話すこと。これは対話と比較
されるのですが、対話、ダイアローグというのは、ある人とある人がはす
向かいにいて、ひとりずつ喋って、喋り終わったら次の人が喋って、とい

うものです。それぞれが独立しているという前提で捉えるモデル。一方、共話の場合は、2人がいて、こっちが話している間にこっちが声を重ねたりして、もしくはフレーズを止めて、「淳司さん、昨日のあれさ」とか言って淳司さんが推測して「あれだったら、出したよ」と返す、といったことも共話の例です。ぼくは「あれさ」しか言っていなくて、主語もないし動詞もない。2人で作りあうというのが共話です。教育言語学のなかで生まれた概念ですが、これは触れると触れられるが同時に起こっているコミュニケーションだと思っています。それを可能にするのが、相槌を打つとか、フレーズの完成を相手にゆだねる行為なんですよね。ChatGPTだと一問一答なのでダイアローグですけど、共話をするように指示をしてみて、絶対にフレーズを完成させてはいけない、ぼくもフレーズを完成させないので、それを受け取って続きを想像して書いてください、あなたの発話も完成させないで終わらせてくださいと、2人で延々と繋いでいくということをしてみました。そうすると、けっこう話が逸脱していきました。共話的な雑談もChatGPTを使ってできるとすると、AIとも「わたしたち」になれるのかもしれません。

「ゆ理論」の射程

渡邊：

本書のメッセージを簡単に振り返ります。結局、誰にとっても「わたし」のウェルビーイングの実現は重要な課題です。しかし、それに囚われすぎてしまうと、あらゆる行動が「わたし」のためとなり、他者すら自分のために動かそうとする制御の思想に陥ってしまいます。そうではなく、多様な他者と「わたしたち」のウェルビーイングの実現を目指すことを優先してみるとどうかということです。それは、自分と制御できない他者が相互作用するなかで、うまい「あり方」、別の言い方をすると「関係性のなかでの自分の活かされ方」が見出されていくプロセスであり、それ自体が重要です。その結果として、「わたし」のウェルビーイングの向上や、グループの生産性の向上がなされる、もしくは「なされるかもしれない」と、余白を持って考えられると、人々が主体的かつ楽しくウェルビーイングに

向けた行動ができるでしょう。そしてそのほうが、最終的な結果もよくなるのではないでしょうか。

　本書では、そのために当事者が考えるべき、〈対象領域〉や〈関係者〉という「わたしたち」の特徴や、つくり手が考えるべき「ゆらぎ」「ゆだね」「ゆとり」という3つの「ゆ」について、議論できたのではないかと思います。興味深いのは、「ゆらぎ」「ゆだね」「ゆとり」といった、シンプルでしっくりくる言葉を頼りにサービスやプロダクトについて考えていくと、結果として「わたしたち」に向けて思考がなされるということです。この考え方自体は、普段の生活の中でも意識することができますし、それを通じて、誰もが「わたし」と「わたしたち」をつなぐウェルビーイングのつくり方を見出すことができるとよいですね。

チェン：

スペクトラムという言い方が良いと思っています。ゆらぎの変化の度合い、ゆだねの自律と他律、ゆとりの目的とプロセス、といった極と軸を立てて、自分たちはどこを目指そうとしているのかを考える道具にしてもらえれば。そういう意味で、この「ゆ理論」というのは、こうすれば良いというマニュアルにはならない。ウェルビーイングの研究本は、幸せになるためのたった3つの法則とか、マニュアル化しやすいところがあります。我々はそこに対しては、そんなものはない、ただ考える軸はあって、「ゆらぎ」「ゆだね」「ゆとり」というものがどこが適切なバランスかというのは、それぞれが考えるしかない。設計者も考えるし、サービスの使用者も考える。そこで使用者と設計者が触れ合う関係にあるわけですね。ひとつに決められるものでは原理的にない。本書の「ゆ理論」が、ウェルビーイングを考えることをやめないための道具となれば、と思います。

脚注一覧

第1章

1　Calvo, R. A., and Peters, D. (2014)『Positive Computing: Technology for Wellbeing and Human Potential』MIT Press, p. 2-3.
　　邦訳 渡邊淳司／ドミニク・チェン 監訳 (2017)『ウェルビーイングの設計論 人がよりよく生きるための情報技術』ビー・エヌ・エヌ, p. 12.

2　Report by the Commission on the Measurement of Economic Performance and Social Progress
　　https://ec.europa.eu/eurostat/documents/8131721/8131772/Stiglitz-Sen-Fitoussi-Commission-report.pdf

3　OECD「Better Life Index」https://www.oecdbetterlifeindex.org/

4　内閣府　幸福度に関する研究会
　　https://www5.cao.go.jp/keizai2/koufukudo/koufukudo.html

5　たとえば、東京都荒川区 荒川区民総幸福度 (GAH) に関する区民アンケート調査
　　https://www.city.arakawa.tokyo.jp/a001/kouhou/kouchou/gahanke-to.html

6　内閣府 満足度・生活の質に関する調査 満足度・生活の質を表す指標群 (Well-beingダッシュボード)
　　https://www5.cao.go.jp/keizai2/wellbeing/manzoku/index.html

7　次期教育振興基本計画について (答申) (令和5年3月8日) (文部科学省)
　　https://www.mext.go.jp/b_menu/shingi/chukyo/chukyo0/toushin/1412985_00005.htm

8　第3期スポーツ基本計画 (令和4年3月25日) (スポーツ庁)
　　https://www.mext.go.jp/sports/b_menu/sports/mcatetop01/list/1372413_00001.htm

9　田園都市構想 (デジタル庁) https://www.digital.go.jp/policies/digital_garden_city_nation/

10　内閣府「ムーンショット型研究開発制度」
　　https://www8.cao.go.jp/cstp/moonshot/index.html

11　ウェルビーイング学会
　　https://society-of-wellbeing.jp/

12　Zebras Unite: Tokyo Chapter https://zebrasunite.coop/tokyo

13　B Lab. https://www.bcorporation.net/en-us

14　"Health is a state of complete physical, mental and social well-being and not merely the absence of disease or infirmity."
　　健康とは、病気でないとか、弱っていないということではなく、肉体的にも、精神的にも、そして社会的にも、すべてが満たされた状態にあることをいいます。(日本WHO協会訳)
　　https://japan-who.or.jp/about/who-what/identification-health/

15 渡邊淳司，川口ゆい，坂倉杏介，安藤英由樹 (2011)「"心臓ピクニック"：鼓動に触れるワークショップ」，
『日本VR学会論文誌』16(3) p. 303-306.
https://socialwellbeing.ilab.ntt.co.jp/tool_connect_heartbeatpicnic.html

16 Diener, E., Emmons, R. A., Larsen, R. J., & Griffin, S. (1985) The Satisfaction with Life Scale.
Journal of Personality Assessment 49 p. 71-75. 角野善司 (1994)「人生に対する満足尺度 (the
Satisfaction With Life Scale [SWLS]) 日本版作成の試み」，『日本教育心理学会総会発表論文集』
36, p. 192.

17 Watson, D., Clark, L.A., & Tellegen, A. (1988) Development and validation of brief measures
of positive and negative affect: The PANAS scale. Journal of Personality and Social Psycholo-
gy 54 p. 1063-1070. 川人潤子，大塚泰正，甲斐田幸佐，中田光紀 (2012)「日本語版 The Positive
and Negative Affect Schedule (PANAS) 20項目の信頼性と妥当性の検討」，『広島大学心理学研究』
11 p. 225-240.

18 https://worldhappiness.report/ 2023年のレポートは下記
Helliwell, J. F., Layard, R., Sachs, J. D., De Neve, J.-E., Aknin, L. B., & Wang, S. (Eds.). (2023)
World Happiness Report 2023. New York: Sustainable Development Solutions Network.
https://happiness-report.s3.amazonaws.com/2023/WHR+23.pdf

19 GALLUP WORLD POLL Global Happiness Center
https://www.gallup.com/analytics/349487/gallup-global-happiness-center.aspx

20 Well-being Initiative https://well-being.nikkei.com/

21 Lambert, L., Lomas, T., van de Weijer, M. P., Passmore, H. A., Joshanloo, M., Harter, J., Ishika-
wa, Y., Lai, A., Kitagawa, T., Chen, D., Kawakami, T., Miyata, H., & Diener, E. (2020) Towards a
greater global understanding of wellbeing: A proposal for a more inclusive measure. Interna-
tional Journal of Wellbeing 10(2) p. 1-18.

22 Thompson, S. & Marks, N. (2008) Measuring well-being in policy: issues and applications.
New Economics Foundation.

23 Ryan, R.M. & Deci, E.L. (2001) On happiness and human potentials: A review of research on
hedonic and eudaimonic well-being. Annual Reviews of Psychology 52 p. 141-166.

24 Seligman, M.E. (2012) Flourish: A visionary new understanding of happiness and well-being.
Atria Paperback.

25 Ryff, C., & Keyes, C. (1995) The structure of psychological well-being revisited. Journal of
Personality and Social Psychology 69 p. 719-727.

26 Huppert, F.A., & So, T.T.C. (2013) Flourishing across Europe: Application of a new conceptual
framework for defining well-being. Social Indicators Research 110(3) p. 837-861.

27 Luthans, F., & Youssef-Morgan, C.M. (2017) Psychological capital: An evidence-based positive ap-
proach. Annual Review of Organizational Psychology and Organizational Behavior 4 p. 339-366.

28 「The Five Essential Elements of Well-Being」Gallup
https://www.gallup.com/workplace/237020/five-essential-elements.aspx

29 内田由紀子 (2020)『これからの幸福について─文化的幸福観のすすめ』新曜社.

30　Business Roundtable Redefines the Purpose of a Corporation to Promote 'An Economy That Serves All Americans' https://www.businessroundtable.org/business-roundtable-redefines-the-purpose-of-a-corporation-to-promote-an-economy-that-serves-all-americans

31　伊藤亜紗 (2020)『手の倫理』講談社.

32　水谷信子 (1993)「「共話」から「対話」へ」,『日本語学』12 p. 4-10.

33　Kojima, H., Chen D., Oka, M. & Ikegami, T. (2021) Analysis and design of social presence in a computer-mediated communication system. Front. Psychol. 12:641927.

34　戸田穂乃香, 横山実紀, 赤堀渉, 渡邊淳司, 村田藍子, 出口康夫 (2023)「共同行為の場を評価する Self-as-We尺度の開発 - 働く場における規模の異なる集団を対象とした検証 -」,『京都大学文学部哲学研究室紀要 : PROSPECTUS』22 p. 1-18.

35　横山実紀, 渡邊淳司, 佐々木耕佑 (2023)「部活動におけるウェルビーイングを起点としたチームビルディングの検討 - 富良野市の中学校野球部における取り組み -」,『京都大学文学部哲学研究室紀要 : PROSPECTUS』22 p. 19-41.

第2章

1　Jeffrey Bardzell, Shaowen Bardzell (2015) Humanistic HCI.

2　マーシャル・マクルーハン, 栗原裕・河本仲聖 訳 (1987)『メディア論―人間の拡張の諸相』みすず書房

3　マーシャル・マクルーハン, クエンティン・フィオーレ, 門林岳史 訳 (2015)『メディアはマッサージである：影響の目録』河出書房

4　早稲田大学文化構想学部・文学研究科 発酵メディア研究ゼミ. URL: https://ephemere.io

5　ジョアン・C.トロント、岡野八代 訳 (2020)『ケアするのは誰か?』白澤社

6　株式会社NTTデータ (2022)「ウェルビーイングとテクノロジー」
https://www.nttdata.com/jp/ja/-/media/nttdatajapan/files/services/ai/well-being-and-technology.pdf
https://www.nttdata.com/jp/ja/data-insight/2023/0612/

7　dividual inc. « Last Words / TypeTrace » URL: https://typetrace.jp

8　第1章で紹介した[33] Kojima et al.論文を参照

9　金廣裕吉,「散歩のアウラ」に集中する方法の提案, 早稲田大学文化構想学部発酵メディア研究ゼミ論文（2020年度）

10　杉町愛美,「がまん」を記録するダイエットアプリ「つもりダイエット」の設計, 早稲田大学文化構想学部発酵メディア研究ゼミ論文（2018年度）

11　オーセンティックワークス株式会社 https://www.authentic-a.com/theory-u より引用

第3章

1　Beck, K., et al. (2001)「Manifesto for Agile Software Development（アジャイルソフトウェア開発宣言）」
　　https://agilemanifesto.org/

2　渡邊淳司, 七沢智樹, 信原幸弘, 村田藍子 (2022)「情報技術とウェルビーイング：アジャイルアプローチの意義とウェルビーイングを問いかける計測手法」,『情報の科学と技術』72(9) p. 331-337.
　　https://socialwellbeing.ilab.ntt.co.jp/document/information_technology_and_well-being_72_331.pdf
　　（一般社団法人 情報科学技術協会が編集・発行したPDFの複製）

3　『ふるえ』Vol. 36 岸野泰恵氏へのインタビュー「アジャイル環境センシング」

4　上平崇仁 (2020)『コ・デザイン - デザインすることをみんなの手に』NTT出版.

5　ジョセフ E. スティグリッツ, ジャンポール フィトゥシ, アマティア セン（福島清彦 訳）(2012)『暮らしの質を測る―経済成長率を超える幸福度指標の提案』金融財政事情研究会.

6　スズキ トモ (2022)『「新しい資本主義」のアカウンティング「利益」に囚われた成熟経済社会のアポリア』中央経済社.

7　Material Driven Innovation Award 2022 Material New Narrative / 素材の新たな価値を探るマテリアルアワード
　　https://awrd.com/award/mdia-001

8　『ふるえ』Vol. 42 (2022) 出村沙代氏へのインタビュー「グラフィックを活用したワークショップという場づくり」

9　『ふるえ』Vol. 40 (2022) 高野翔氏へのインタビュー「ブータンでの学びを福井のまちづくりへ」

10　『ふるえ』Vol. 34 (2021) 坂倉杏介氏へのインタビュー「地域コミュニティにおける他者とのつながりのデザイン」

11　NTT 社 会 情 報 研 究 所 https://www.rd.ntt/sil/project/socialwellbeing/article/20230925_well-being_in_omuta_housing.html
　　大牟田未来共創センター (poniponi) https://poniponi.or.jp/

12　現在、チェンの研究チームで人とぬか床の間の微生物相の交換を科学的に検証する実験を行っています。
　　Ryo Niwa, Dominique Chen, Young ah Seong, Kazuhiro Jo, Kohei Ito. 2023. Microbial interaction between human skin and Nukadoko, a fermented rice bran bed for pickling vegetables (preprint) doi:10.21203/rs.3.rs-2727974/v2

13　ミゲル・シカール（松永伸司 訳）(2019)『プレイ・マターズ 遊び心の哲学』フィルムアート社.

14　渡邊淳司, 伊藤亜紗, ドミニク・チェン, 緒方壽人, 塚田有那 他 (2019)『情報環世界』NTT出版.

15　ちなみに、これはTakram の緒方壽人さんによる「けいちん」の定義でした。正解は「警枕」という、軍隊などで安眠しないようにするための硬い枕のことでしたが、緒方さんは「敬して沈黙する」という意味の「敬沈」という字を宛てたのです。わたしは騙されたのですが、この定義が好きすぎて、しばしば日常生活でも使うようにしています。

16　張釗・金井彩・上野悠・阮叶旻・徳永格峻・瀬尾知郷・高城和子 (2021). ADDMINTON. 早稲田大学文化構想学部発酵メディア研究ゼミ制作展「唯言在中」
https://exhibition.ephemere.io/yuigon/works/addminton/addminton.html

17　『ふるえ』Vol. 44 (2023)「相手のウェルビーイングを想像しながら祝うカードゲーム」

18　早川裕彦, 大脇理智, 石川琢也, 南澤孝太, 田中由浩, 駒﨑揚, 鎌本優, 渡邊淳司 (2020)「高実在感を伴う遠隔コミュニケーションのための双方向型視聴触覚メディア「公衆触覚伝話」の提案」,『日本VR学会論文誌』25(4) p. 412-421.

19　『ふるえ』Vol. 35 (2021)「「触れてつながるスポーツラボ」触覚がつなぐ共生社会へ向けた学びの場」

20　『ふるえ』Vol. 48 (2023)「国連を支える世界こども未来会議 〜プロジェクト発表イベント in New York〜」

21　村田藍子, 金田喜人, 渡邊淳司 (2023)「感性表現語を用いた感情ログの遠隔共有 ― withコロナのリモートワークにおける検討」,『日本VR学会論文誌』28(1) p. 31-34.

22　株式会社NTTデータ (2022)「ウェルビーイングとテクノロジー」
https://www.nttdata.com/jp/ja/-/media/nttdatajapan/files/services/ai/well-being-and-technology.pdf
https://www.nttdata.com/jp/ja/data-insight/2023/0612/

23　渡邊淳司, 藍耕平, 吉田知史, 桒野晃希, 駒﨑揚, 林阿希子 (2020)「空気伝送触感コミュニケーションを利用したスポーツ観戦の盛り上がり共有: WOW BALLとしての検討」,『日本VR学会論文誌』25(4) p. 311-314.

24　駒﨑揚, 久原拓巳, 田中由浩, 渡邊淳司 (2023)「第三者視点映像に対する運動模倣と複数部位への触覚提示による"なりきり体感観戦"の実現 -遠隔フェンシング観戦におけるユースケース-」,『日本VR学会論文誌』28(2) p. 91-100.

25　『ふるえ』Vol. 41 (2022) 四方健太郎氏へのインタビュー「クラブトークンが育てていく「わたしたち」のサッカークラブ」

26　『ふるえ』Vol. 44 (2023)「ウェルビーイングの視点から「特別の教科 道徳」の学びを拓く」

27　水谷信子 (1993),「共話」から「対話」へ, 日本語学 12 4-10

28　木村大治 (2003)『共在感覚』京都大学学術出版会.

※3, 8, 9, 10, 17, 19, 20, 25, 26 の『ふるえ』は以下の冊子を指します。
NTT研究所発 触感コンテンツ＋ウェルビーイング専門誌『ふるえ』
http://furue.ilab.ntt.co.jp/

「ゆらぎ」「ゆだね」「ゆとり」、
そして"わたしたち"を考えるデザインケーススタディ（第2章）
リンク集

I　銀木犀

II　アイラブみー

III　ヴィルヘルム・ハーツ

IV　COGY

V　Honda
　　歩行アシストコンセプト

VI　UNI-ONE

VII　ライトモア

VIII　障がいを楽しく知る
　　　コミュニケーションゲーム
　　　こまった課？

IX　Message Soap, in time

X　Inscriptus

XI　ローカルフレンズ滞在記

XII　デュアルスクール

XIII　チャプターファクトリー

XIV　Tactile Graphic Books of
　　　Chinese Language
　　　for Primary School

XV　音をからだで感じる
　　　ユーザインタフェース
　　　「Ontenna」

XVI　Xbox Adaptive Controller /
　　　Xbox Series X S

XVII　まほうのだがしや チロル堂

XVIII　おてらおやつクラブ

XIX　Notion

XX　NFTを含む
　　　山古志住民会議の取り組み

渡邊淳司　わたなべ じゅんじ

1976年生まれ。博士（情報理工学）。日本電信電話株式会社（NTT）上席特別研究員。人間のコミュニケーションに関する研究を触覚情報学の視点から行う。同時に、共感や信頼を醸成し、さまざまな人々が協働できる社会に向けた方法論を探究している。2024年1月開催予定の展示会「WELL-BEING TECHNOLOGY」の企画委員長を務める。著書に『情報を生み出す触覚の知性』（化学同人、毎日出版文化賞〈自然科学部門〉受賞）、『情報環世界』（共著、NTT出版）、『見えないスポーツ図鑑』（共著、晶文社）、『ウェルビーイングの設計論』（監修・共同翻訳、ビー・エヌ・エヌ）、『わたしたちのウェルビーイングをつくりあうために』（共監修・編著、ビー・エヌ・エヌ）等、多数。

ドミニク・チェン

1981年生まれ。フランス国籍。博士（学際情報学）。NTT InterCommunication Center研究員、株式会社ディヴィデュアル共同創業者を経て、現在は早稲田大学文学学術院教授。近年ではグッドデザイン賞審査員（2016〜）、21_21 DESIGN SIGHT『トランスレーションズ展―「わかりあえなさ」をわかりあおう』（2020/2021）の展示ディレクターを務めた。現在は主にテクノロジーと人、そして人以上（モアザンヒューマン）の関係性を研究。著書に『コモンズとしての日本近代文学』（イースト・プレス）、『未来をつくる言葉―わかりあえなさをつなぐために』（新潮社）、『ウェルビーイングの設計論』（監修・共同翻訳、ビー・エヌ・エヌ）、『わたしたちのウェルビーイングをつくりあうために』（共監修・編著、ビー・エヌ・エヌ）等、多数。

ウェルビーイングのつくりかた
「わたし」と「わたしたち」をつなぐデザインガイド

2023年9月15日　初版第1刷発行

著者　　渡邊淳司、ドミニク・チェン

発行人　上原哲郎
発行所　株式会社ビー・エヌ・エヌ
　　　　〒150-0022　東京都渋谷区恵比寿南一丁目20番6号
　　　　Fax：03-5725-1511
　　　　E-mail：info@bnn.co.jp
　　　　www.bnn.co.jp

印刷・製本　シナノ印刷株式会社

デザイン　　福岡南央子（woolen）
編集　　　　伊藤千紗、村田純一、矢代真也（SYYS LLC）